FANTASY & SCI-FI DIGITAL ART
**ImagineFX**
PRESENTS
HOW TO DRAW AND PAINT

# 奇幻角色創作

# Welcome...

在本書中，我們精心挑選了世界頂級數位和傳統藝術家們的經典作品，透過他們的細緻講解，幫助你創作出更精彩的人物和動物形象。從奇幻的女性和動態的男性，再到猛龍、猴王及野獸世界裡的巨人，奇幻世界的領域中有著各種各樣的話題和主題，可以激發你創作自己藝術形象的靈感。在這裡，你會發現很多實用的技巧可以幫你完成這些。

當然，在本書中也有呈現一些關於 Photoshop、Painter、ZBrush 以及傳統藝術的技巧，並且很多的創作都會附贈有示範影片，這樣你就能看到藝術家們畫畫的每一個步驟。不僅如此，還有 90 種能讓你的作品變得更加專業的自定義筆刷可供你使用。

你會發現，在第 86 頁的 "奇幻藝術大師" 部分，有關於如何畫出像傳奇藝術家那樣作品的技巧。魔戒的插畫師約翰·霍（John Howe）會告訴你怎麼畫才是對的，你也會學到如何使用數位媒體做出像亞瑟·雷克漢姆（Arthur Rackham）、弗蘭克·弗雷澤塔（Frank Frazetta）以及阿爾方斯·穆夏（Alphonse Mucha）那樣的風格。

如果你還不太熟悉 Imagine FX，而你又很喜歡畫畫的話，那麼我們就是為你量身訂做的！我們的雜誌在數位和傳統藝術領域歷史悠久，在 40 多個國家均有銷售。你也可以在 iPhone 和 iPad 上免費瀏覽我們的電子版，網址：www.bit.ly/ifx-app。

*Claire*

**編輯 克萊爾·豪利特（Claire Howlett）**

claire@imaginefx.com

From the makers of
FANTASY & SCI-FI DIGITAL ART
**ImagineFX**

ImagineFX 是唯一的一本科幻數位藝術專用雜誌。本刊的宗旨是幫助藝術家提高傳統繪畫和數位繪畫的技能，登錄 www.imaginefx.com 驚喜更多！

# FANTASY & SCI-FI DIGITAL ART
# ImagineFX PRESENTS Contents

全球頂尖藝術家為你提供最佳創作指導，與你分享他們的精湛創作技法，為你的圖畫創作帶來更多靈感。

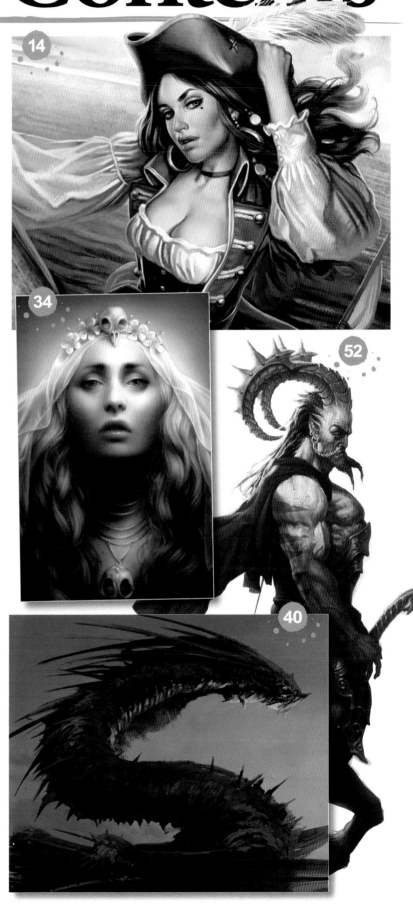

## 創作示範

來自專業藝術家的 20 個
圖解式實用繪畫指導建議

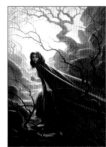 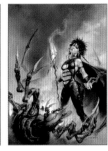 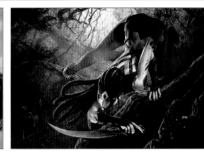 

# The Gallery
## 藝術畫廊

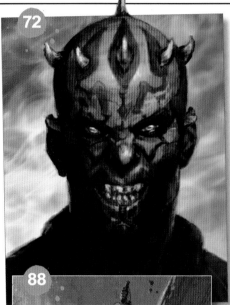

72

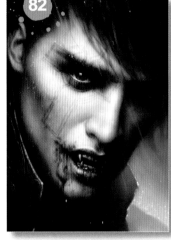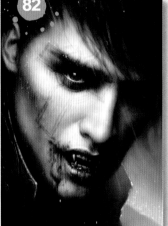

82

88

100

# 104 藝術家問&答
解決真實世界的藝術描繪問題

# 附贈超值光碟

設計草圖與示範影片將幫助你的學習……

**創作示範影片**
該創作示範影片中囊括了馬切伊·庫西亞（Maciej Kuciara）、德爾·梅爾辛達（Del Melchionda）、帕特里克·雷利（Patrick Reilly）以及梅勒妮·德隆（Mélanie Delon）等多位一流概念畫家的精彩案例，請看這些畫家的現場操作，並吸取他們的寶貴經驗。

**文件資源**
充分利用畫家贈送的圖層分明的高解析度 Photoshop 文件，來尋找自己的創作靈感吧。

**90 個自定義畫筆**
利用畫家贈送的自己自定義的畫筆，來提高你的繪畫技法。

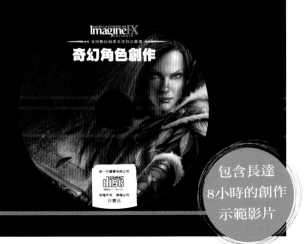

ImagineFX PRESENTS
全球數位繪畫名家技法薈萃
**奇幻角色創作**

compact disc
新一代圖書有限公司
版權所有·嚴禁翻印
非賣品

包含長達 8 小時的創作示範影片

# 藝術畫廊

一些最具標誌性的奇幻影像幕後的傳奇藝術家的創意會激發你的創作靈感

## *Todd Lockwood*

**托**德·洛克伍德（Todd Lockwood）認為自己在廣告業浪費了 12 年的時間——為那些令人沮喪的東西做為衛星天線——在那之後，托德最終找到了自己真正的職業，詮釋"龍與地下城"，那時它還是一個令人狂熱的遊戲。這份職業不僅是展示托德真正才華的機會，也讓他少年時期就非常熟悉的人物角色們復活了。

"在這方面我真的很幸運，我在 TSR 和 Wizards 公司時就開始設計'龍與地下城'的外觀了。"他說，"這意味著在很長一段時間內——同時，在一定程度上——這個游戲將一直會是我所想要的樣子。一些

奔跑中的人物角色就是我設計的，因此就算一遍又一遍地畫他們，對於我來說也沒有問題。"
最初托德畫油畫，現在他在 Painter 裡複製重現這一形式，借助於他一生鐘愛的奇幻和科幻類小說。55 歲的托德在年紀上可能比同期同類型的藝術家們稍大，但是經驗和年齡為他筆下的人物注入了一種現實主義感。作為書籍封面插畫家，托德的需求尤為特別——要求一張圖像可以傳達出幾千字的意思——但也常常為《魔法風雲會》做設計。"我喜歡繪畫時帶有感情特質，並表達出'此刻之前和現在發生了什麼，以及將要發生什麼'的感覺。"他補充道。
www.toddlockwood.com

### 智慧之語

"我受夠了穿鐵甲比基尼的女人，她們的乳頭如此堅硬以至於連金屬都包不住它們，她們揮舞的劍連比她們高大兩倍的男人都拿不動，更別説揮舞了。"

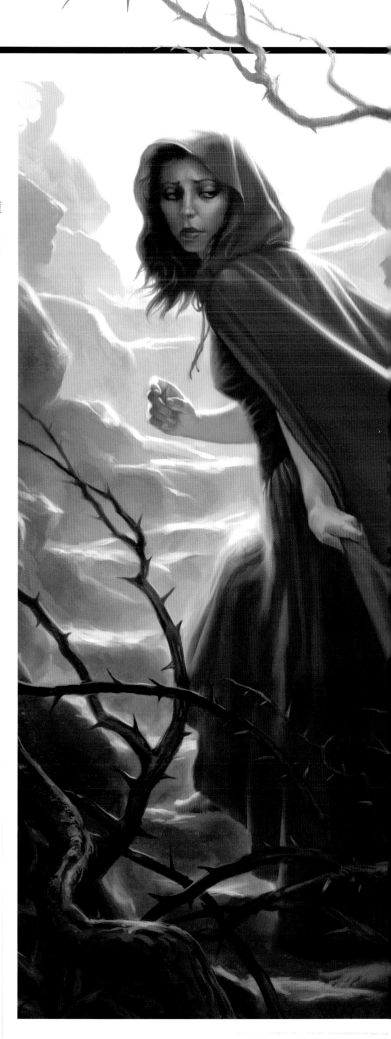

> 頭腦中有很多的想法這很好,
> 但要是能都畫出來就更好。

# Charles Vess

經驗豐富的插畫家查爾斯‧韋斯（Charles Vess）有了驚人的突破，他之前創作的一張圖畫被用作了"蜘蛛人"網站的封面。他畫的是一個黑色的、哥德風格的沈思型蜘蛛人，與 1985 年標準的漫威式英雄風格大為不同。

後來，他在和尼爾‧蓋曼（Neil Gaiman）合作的《星塵傳奇》（Stardust）一書中，創作了 175 張驚人的畫作，展示出了他在藝術方面極具思想和細膩的一面。

"我喜歡這種微妙而富有詩意的工作方式：在故事中給讀者或觀眾留有餘地，讓他們也可以參與其中。"他說道。在查爾斯‧D. 林特（Charles De Lint）的新書《一圈貓》（A Circle of Cats）以及查爾斯個人的項目"格林伍德"（The Greenwood）中，有查爾斯最新創作的 50 多幅作品："書中有圖文說明，有純文本，也有插畫。"

www.greenmanpress.com

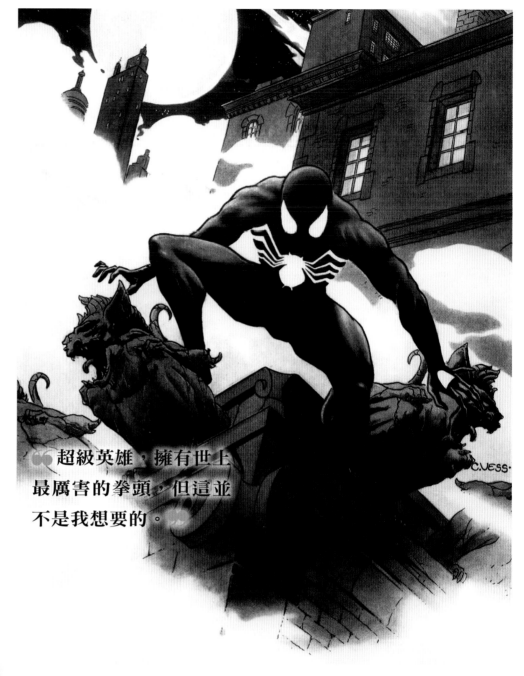

66 超級英雄，擁有世上最厲害的拳頭，但這並不是我想要的。99

## 智慧之語

"我喜歡文字和圖片間的互動關係，文字和圖片相互合作，創造出一個新的世界。"

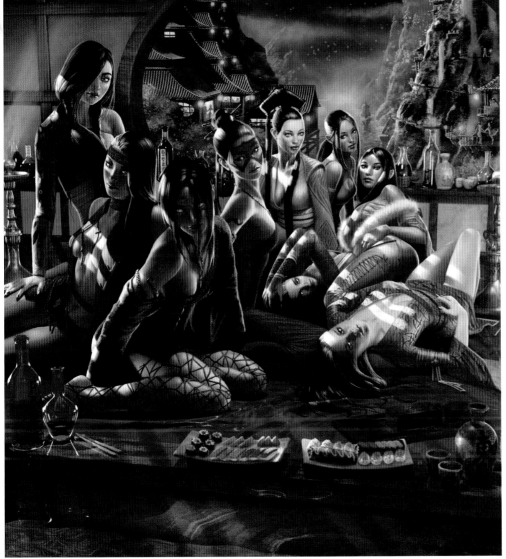

# Steve
# Argyle

**斯** 蒂夫·阿蓋爾（Steve Argyle）喜歡漫畫和奇幻藝術，"以為畫出金剛狼就能引起女孩子的注意，完全是被這個想法誤導了"，但這也讓他從一個籍籍無名的為遊戲開發者進行 3D 分析的分析員，一躍成為 Wizards of the Coast 公司、Alderac 娛樂集團以及《魔法風雲會》的獲獎插畫師。

"有時候，我不僅是一個注重細節，有自己獨特漫畫風格的藝術家，我更是一個畫家。"他說。

他是奇幻文學的超級粉絲，觀察是創作出絕佳圖像的關鍵，這一原則全世界通用："作為藝術家，有時你必須摒棄視覺常規和符號，以看到它們的本質，這樣它們就會變得更有趣、更豐富。"斯蒂夫的工作就是專門與數位打交道，但他盡力將自己對傳統繪畫技巧的熱愛與新技術結合起來——並且一直保持著健康樂觀的幽默感。

www.steveargyle.com

**❝ 不要管你所做的事是否能謀生，喜歡就去做。❞**

**智慧之語**

"你需要觀察和思考。思考為什麼皮膚和金屬看起來如此不同，觀察燈光打到這兩者表面上時會有什麼變化。培養你的觀察能力比收集秘訣和技巧更有用。"

# James Gurney

**你** 可能叫不出詹姆斯‧格爾尼（James Gurney）的名字，但是你一定聽說過他的作品《恐龍王國奇遇記》（Dinotopia）。這一非常受歡迎的系列插畫書都是由詹姆斯創作的，他花了二十多年的時間才得以完成。

"恐龍王國"是一個虛構的烏托邦，人類和有獨立意識的恐龍共同棲居於一個島嶼上，他們組成了一個相互依存的複雜社會。《恐龍王國奇遇記》系列的第一本書《與世隔絕的恐龍王國》，在 1992 年出版後立刻名聲大噪。接著出版的是三本更為官方的書籍，還有相同背景下的一個共 18 個章節的小說，一個真人的迷你電視劇以及各種互動遊戲。

換句話說，《恐龍王國奇遇記》已經成為了一個文化現象。"在作畫過程中，我自己就是一隻恐龍，"詹姆斯說，"從微縮模型開始，建立模型和設計草圖，直至完成穿著衣服的人類模型。但有時我也會用在學習炭筆畫時學到的傳統方式進行工作。"創作《恐龍王國奇遇記》的想法是在 20 世紀 80 年代詹姆斯為國家地理雜誌做插畫師時萌生的——甚至更早的時候，在他已經為 70 多部科幻小說和奇幻書籍創作了護封的時候。

"我現在是'恐龍王國'裡的永久公民了，但我也做其他的項目。"他補充道。

www.jamesgurney.com

## 智慧之語

"我基本上靠自學，我學到的很多關於藝術的知識都是從 50 年前、100 年前甚至更久以前的藝術指導書籍中找到的。"

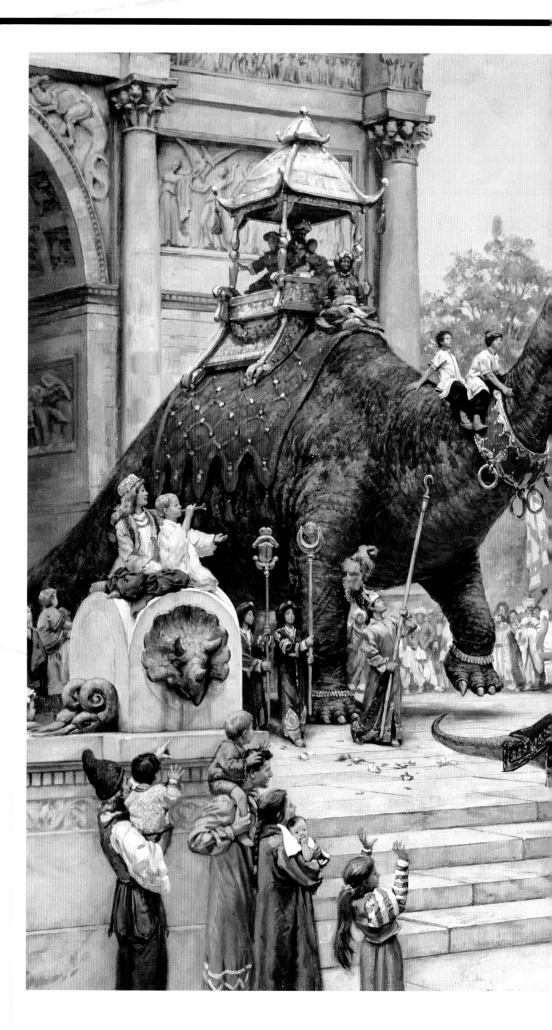

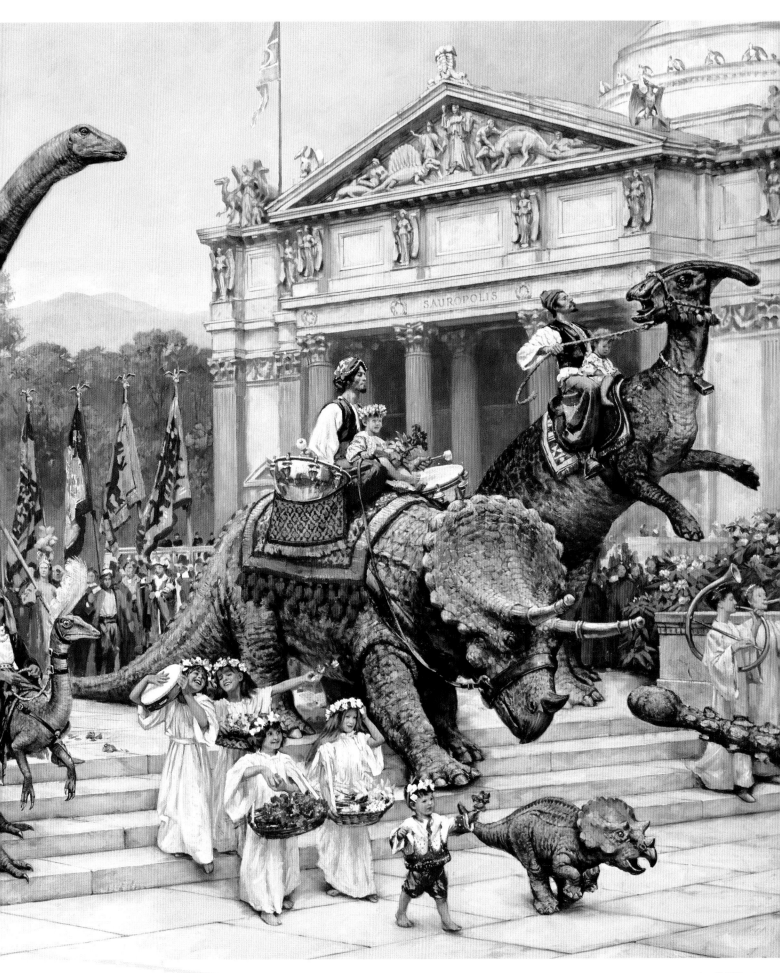

SAUROPOLIS

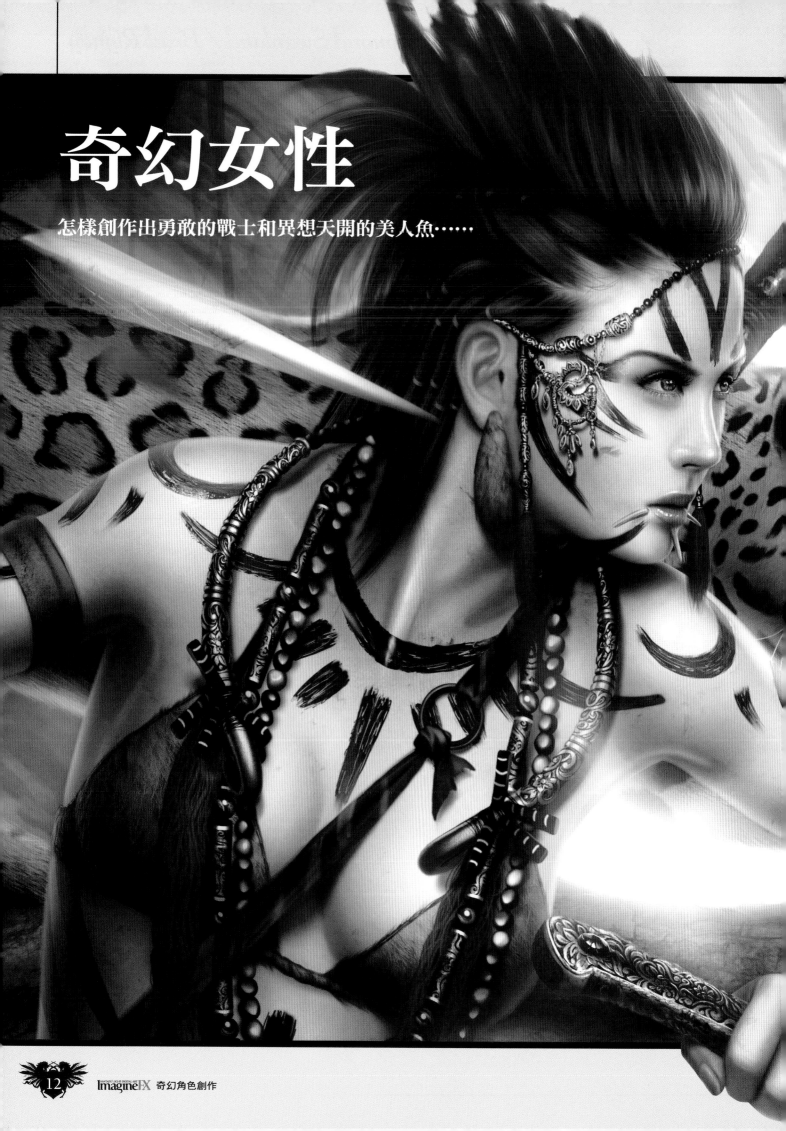

# 奇幻女性

怎樣創作出勇敢的戰士和異想天開的美人魚……

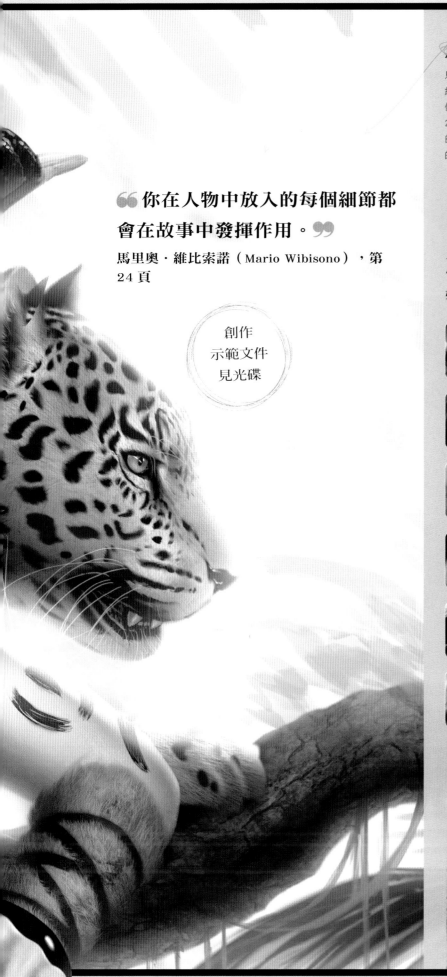

> **你在人物中放入的每個細節都會在故事中發揮作用。**
>
> 馬里奧‧維比索諾（Mario Wibisono），第24頁

創作
示範文件
見光碟

## 馬里奧‧維比索諾

馬里奧從印度尼西亞的亞達魯瑪納卡拉大學畢業後，在廣告公司做了五年的創意總監。隨後，在2006年他成為了一名奇幻插畫師，並且特別喜歡描繪性格強硬的女性人物。

畫出一個真正有個性
和細節的叢林武士。
**請翻閱第24頁**

# 創作示範

## 如何畫出經典的女性人物

臉上要有真實
的表情‧第36
頁

*Photoshop*

# 繪製
# 動態的女海盜

阿里・菲爾在繪製一個不懼高的、爭強好勝的女海盜的過程中，向你講述他的方法和思維過程。

## 藝術家簡歷

阿里・菲爾
（Aly Fell）
國籍：英國

阿里是一名自由職業插畫師，在進軍電腦遊戲之前是做傳統動畫的。他編輯過藝術收藏類的書籍，自己的作品也出現在光譜和暴走遊戲類出版物上。他最愛的顏色是黑色，也愛貓。
www.darkrising.co.uk

## 光碟資料

你所需文件見光碟中的阿里・菲爾文件夾。

吆 呼！來一瓶萊姆酒！嚇死我了！吉姆！美人魚！＂為什麼海盜們似乎都有英國西部鄉村的口音？這得歸咎於羅伯特・牛頓（Robert Newton）。他在 1950 年迪士尼版的《金銀島》中扮演約翰・西爾弗（John Silver）。他是第一個用＂啊！＂的演員，口音也是我們現在所熟悉的，儘管他扮演的海盜很像。但是，我在這兒給你

看的海盜絕不是約翰・西爾弗。事實上，只有這顆美人痣比較像她……
本教程的目標是用強勢的畫風塑造一個女海盜。在我日常的個人藝術作品中，我不太會考慮透視這個東西，所以用一個更為動態的姿勢和更強的景深來試驗一下會很有意思，這也是值得的。所謂學習就是逼自己一把。
我主要將我的繪製方法和思維方式，一步一步

地教給你們。我除了用一些圖層模式，或淡入及歷史記錄選項之外，不會用太多的＂花招＂，但是後面會用得比較多。 我畫的面孔會受到美女肖像藝術家們的影響，比如吉爾・艾爾夫格雷恩（Gil Elvgren）。我用的也是舊版的 Photoshop 軟體，現在我要用幾種畫筆模仿出一種繪畫風格。

## 1 畫出草圖

草圖首先需要一個清晰的透視角度，儘管我喜歡造型，但最開始我仍然會想像出一個魚眼鏡頭下的俯視圖，就像海水在侵蝕地平線那樣。其他的角度僅僅提供了一個單純的海洋背景，相比之下這個角度就有趣的多。在這一階段，我的創作會非常粗略和快速。我只用一個畫筆；將外形動態設置為較大的大小變動數值。

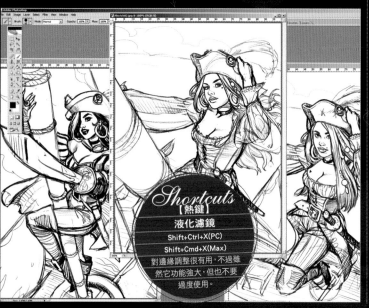

## Shortcuts 【熱鍵】
液化濾鏡
Shift+Ctrl+X(PC)
Shift+Cmd+X(Max)
對邊緣調整很有用，不過雖然它功能強大，但也不要過度使用。

Hard Round 10 Paint
硬圓 10 畫筆

Hard Round 10 Thick'n'thin
細邊硬圓 10 畫筆

鉛筆

## 2 最後的加工

在畫出幾個不同版本的草圖後，我開始完善我最喜歡的版本，還是之前的這個畫筆，按下 X 鍵在黑白背景色和前景色間不斷切換。在草圖所在圖層的上方創建一個新的圖層，用白色填充後降低圖層不透明度。然後新建第三個圖層，開始我的清理過程。這是一個數位版的燈箱特效，模擬的是傳統動畫師的工作方式。對於這一點我要說的是，我的圖層設置實在是太凌亂了。

## 3 使用畫筆時的注意事項

現在我仍然在 150dpi 解析度環境中工作，這樣即使在配置較低、運行速度較慢的電腦中，我的創作也會較快，特別是當你最後使用很多圖層的時候。當然之後我會增大尺寸。除非我想要非常精確的東西，否則我用的畫筆很少，主要也就三個或四個。比起照片處理工具，我更願意把 Photoshop 當做畫紙。這裡我用的是硬邊畫圖筆，並將雙重畫筆設置為濕邊，這樣會提供半透明的標記製作，你就可以製作出更自然的顏色了。

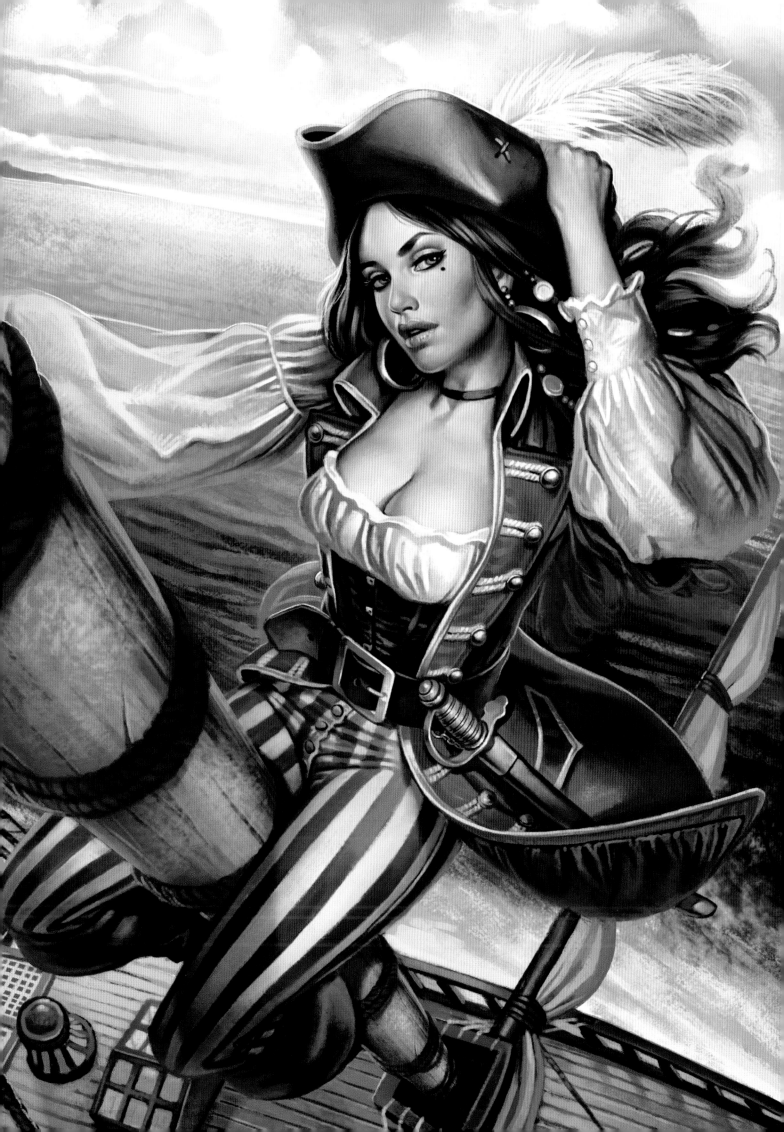

## 技法解密

### 捕捉這些時刻

當你想在插畫中設計一個動感的姿勢時，可以參考動畫來繪製出漂亮的側影。這一條適用於一系列的"關鍵部位"，比如說在連動中最極端或最激烈的部分，或是姿勢中幅度最大的動作等。一幀一幀地分析一個動片來找到這些動作，然後看看他們是如何捕捉到這些表情而非姿勢的。此外，還可以在網上或是漫畫書裡找找長篇動畫的人物表，看看有沒有可以借鑒的。

**Shortcuts【熱鍵】**

**色相/飽和度**

Ctrl+U(PC); Cmd+U(Mac)

在調整圖層或選區的顏色、光線/暗度和飽和度時會很有用。

### 4 開始著色

合併草圖所有圖層，然後在上方創建一個混合模式為正片疊底的圖層。這能讓我看到下面的草圖。我的工作很輕鬆，就是給身體上色，這一階段最主要的就是別太矯揉造作。數位工作最大的好處是什麼都很容易完成，所以我很喜歡四處噴灑顏色的感覺。我喜歡鮮活日光的感覺，也喜歡柔和的調色板，所以我會用藍色和棕色進行調和。

### 6 從臉部開始

我幾乎總是先從臉開始，很多藝術家也是這樣。在塑造人物的時候，臉部是關鍵點，所以需要花費更多的精力。我用濕邊畫筆完成基本的膚色後，會從較淺和較深的色調中選取顏色，有時是將畫筆設置為雙重畫筆，這樣選取的顏色就會較深。深色調通常是在草圖上疊加顏色形成的，這種偶然性會提供很多有趣的變化。

### 7 延伸

如果我畫出了一張比較滿意的臉後，就會延伸到身體、服裝和配飾上。我不會給她穿上緊身衣——我會等到放大解析度後再這樣做。現在我開始變得更多變，我的圖層數量會在一片混亂中越來越多。當你真正投入到所做的工作當中的時候，就沒什麼對錯了。有時嚴格遵循程序是不錯，但是我的工作方式就像我的辦公室一樣凌亂。如果你在用 Photoshop 做某件你不確定的事的時候，先在另一個圖層上試一下。只要電腦能承受，你想建多少個圖層都可以。一旦你覺得滿意了，就可以合併圖層，不用擔心。

### 8 使用參考資料

關於怎麼使用參考資料有很多爭論，當然最理想的方式就是按自己的想法來做。但是，如果時間很緊急的話，也可以看看家裡有什麼東西可以替代。建一個參考資料圖書館，這樣你就能隨時找到所需的參考資料了。在這個圖像中我用的參考資料只有一個海盜帽、一把劍、一些雲彩以及袖子上的皺褶。但是，我的確是在網上看了很多圖片才找到的靈感，因為沒有人能在真空中工作。我的意思是，僅憑想像，你知道船的甲板是什麼樣子的嗎？

## 示範畫筆介紹

### PHOTOSHOP

**自定義畫筆：硬圓10畫筆**

在本創作示範中我經常使用一種筆刷：硬圓10畫筆。這是我最愛的畫筆，我經常使用它，因為它用起來效果非常自然。

### 5 調整圖層順序填充顏色

最後我會把這個正片疊底圖層作為背景圖層，然後把草圖移到上一層，這樣最初的顏色圖層現在就在底部了。然後我會把草圖中的白色移除。雖然有好幾個方法來做這些，但是如果你上網搜索的話，會發現有很多 Photoshop 插件能讓這一過程變得簡單而又快捷。我用的插件是 Mac's Remove White（www.Photoshoppug.org）。然後我開始在草圖上給身體著色。

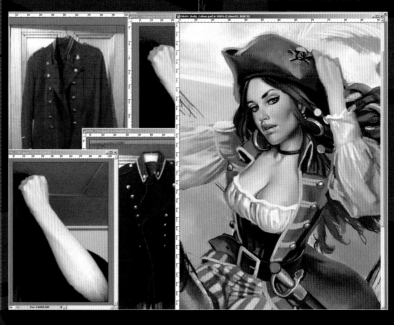

### ⑨ 放大圖像

之前提到過，我會用一般解析度進行工作，這樣會讓我的創作過程快一點，但是填充過大部分的基本顏色之後，就要開始繪製細節。我會打開"圖像大小"對話框並雙倍加大 dpi，同時也會增加 5mm 的出血。出血非常重要，你在邊緣基本上看不到它。它允許誤差和調整。作用不同，出血也不同，但是它們非常必要。

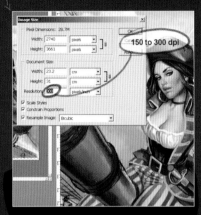

### ⑩ 反轉圖像

畫畫時經常反轉一下圖像會非常有用，為此我還專門設置了一個鍵盤快捷鍵，這樣反轉圖像自然就成了我工作的一部分。有的錯誤你可能會意識不到，但是反轉圖像後就可以看到了。我們都有自己創作的喜好，從左到右或者從右到左，但如果你習慣了從某個角度看圖像的話，圖像就會產生傾斜。而反轉圖像更像是從一個新的角度來看待事物，因此，應該把它當做是工作中一個必要的步驟，這樣可以減少之後的矯正操作。

### ⑪ 細節考慮

現在要開始潤色了。我不會太執著於細節，因為我更看重畫出來後的樣子。但是能夠用一個符號暗示一件事情，這本身就是一個傑作了。雖然要保持細節，但是我仍然需要表達出我想要的圖像的樣子。我開始替衣服和船桅潤色。我不是船的專家，所以要很久才能完成了。

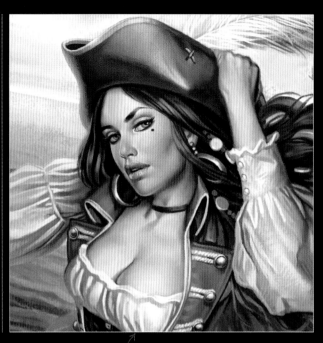

### ⑫ 表情和性格

我的海盜小姑娘有一點頑皮——畫上的美女都這樣。但是，當你集中精力在畫臉部的時候，不要忘記了人物。一根挑起的眉毛勝過千言萬語，它會讓人物有自我意識，而一張沒有表情的臉則會讓人覺得冷漠。記住，你正在畫的這個人是有歷史淵源和動機的。忘記這一點，結果只能白費力氣，把自己代入人物進行想像吧。

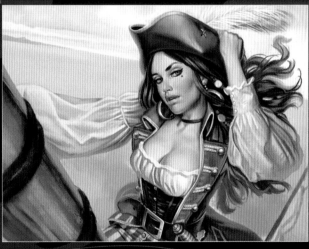

### ⑬ 畫出背景

現在該解決背景問題了。我想要用船噴出的水花來表明船的速度，所以我用的還是原來的畫筆，只是透明度較低。還有一隻設置為濕邊的標準粉彩畫筆，我的創作散漫而又快速，用軟橡皮擦擦掉它們。如果畫錯了我也會用清除歷史畫筆中的淡出，修改要抹掉的數量。但當我畫出了一個非常滿意的大海時，如果覺得它不夠暗，我會先隱藏有海盜的那個圖層，並執行"選擇全部 > 複製全部圖層並黏貼到新圖層"命令，然後把這個圖層放到正片疊底圖層之上，並降低透明度。這時海水看起來就會比我想像的更加深邃得多。之後我會擦掉不想看到的部分。

### ⑭ 接近尾聲……

合併背景圖層，確保我的海盜在自己的圖層上，然後開始調整。這涉及到把所有的東西放在一起，調整對比度 / 飽和度，用液化濾鏡工具慢慢調整臉上的元素，做出表情。我會複製海盜所在的圖層，然後在亮度 / 對比度中調整設置來變換人物的明暗。然後我會清除、對比原始圖層，這會讓我側重陰影以及更多暴露出來的區域。我也會在頂部圖層增加邊緣光線。

### ⑮ 定稿

如果你在做明暗調整，不要用正片疊底來做調整，要用亮度 / 對比度來做——其實它們是一樣的，但用亮度 / 對比度你可以掌控的更多。最後，合併圖像，這時電腦突然停止嘎嘎運轉聲。在合併過的圖像上，你可以做任何最後的調整，看，完成了！呼……

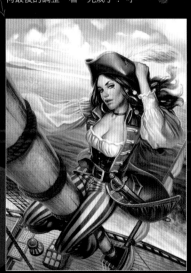

### 技法解密
**翻轉圖像**

工作的實際過程中不停地翻轉你的圖像，使它變成你的工作流程中的一部分，以讓你用肉眼就可以看到錯誤。

*Photoshop*

# 捕捉龍與地下城人物的特點

跟隨**丹·斯考特**一起繪製一個經典的、受人歡迎的龍與地下城中的人物形象……

## 藝術家簡歷
丹·斯考特
（Dan Scott）
國籍：美國

丹是一名自由插畫師，主要替書籍封面、室內設計、卡牌遊戲或電視遊戲以及連環畫做設計。
www.danscottart.com

## 光碟資料

你所需文件見光碟中的丹·斯考特文件夾。

**多**虧了最近奇幻文學的流行，你不需要親自玩一下D&D（龍與地下城）去看看它裡面的每一個人物是什麼樣的，因為這些經典的角色類型——精靈射手、魔法師、游蕩者等——已經是人盡皆知的流行文化了。而作為一個藝術家，在玩了很多年的D&D，並為D&D官方產品畫過幾個內頁和封面之後，我對這類主題更是已經特別熟悉了。現在，我們要替經典的游俠角色設計一個引人注目的圖像，重點是突出一個女性精靈。我最初的主要目標是要把她畫得漂亮、有力、自信，希望能讓讀者產生共鳴。頭腦裡有了這些目標，就要竭盡所能地畫出最好的圖像。

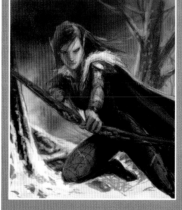

### 最後選擇兩個造型

通常我會畫一個比較緊湊的草圖，並在上色之前添加灰度值。但是在這裡，我會重新畫出兩個彩色圖像，然後再決定採用哪一個。最終我放棄了上面這張動作造型，因為這個造型使精靈的身體角度看起來有點奇怪。

### 四組造型

我粗糙地設計了四個草案，用輕鬆快速的線條畫出草圖，概括出基本的造型和構圖。現在我還沒想到她要穿什麼樣的衣服。我會盡量把背景畫得少一些，這樣圖像的重點就會集中在人物身上。

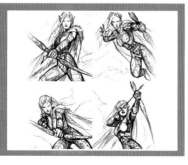

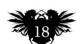

## 畫出正確的光線

臉是整個圖像中最重要的部分。它決定了角色的性格,也是大家願意花時間去欣賞的部分。因此光線看起來真實可信就顯得非常重要,所以我會大量花時間來研究同類型圖像中的光線。

## 紋理的感覺

我不會用太多的紋理疊加效果,但是我會使用大量的紋理畫筆。在這個特寫鏡頭裡你就可以看到我用紋理畫筆畫出的軟毛、皮革等不同質感的東西。

## 畫緊握的手

一旦決定要繼續畫下去,在進入渲染階段時,我就會一心投入到添加的那些有趣的細節當中,儘管之後也會抱怨自己太過了。最初也許我只是想要一個開放的也就不會混淆了。

## 怎樣畫出
# 一個精靈遊俠

### 1 表面張力

現在我會替草圖著色。所有的線條都可以看得見,基本的顏色搭配也都是完整的。這個時候不能把顏色弄得太亂,是時候呈現出不同的表面和細節了。

### 2 細化臉部

我開始確定臉部的細節。我會花很多時間來得到正確的光線和表情。如果需要的話,一張圖像的其他部分可以先忽略,但是臉部是要抓取讀者注意力的部分,必須要細化。

### 3 擴展

渲染的部分完成了。這時,我開始回到局部區域,看看哪些區域需要調整數值、色彩以及細節等。我嘗試在背景上畫出龍鱗,似乎是站在一頭剛剛被征服的紅色巨龍上。最後,我覺得很喜歡這個版本,所以決定開始擴展它。

# Photoshop
# 為容光煥發的 美人魚上色

在**梅勒妮・德隆**和她的發光美人魚的幫助下，學會如何塗出水下光線的色彩以及用數位藝術繪製出有飛濺效果的圖像。

**畫** 奇幻生物是一件激動人心的事情，你可以完全釋放你的想像力，肆意設計和構圖。我想要這個美人魚是特別的，所以我畫了幾個黑白草圖，直到找到一個特別合適的造型為止。

選定草圖後我開始繼續工作。我會讓你看看我畫這幅畫的創作過程，也會解釋我是如何畫出水下場景的。和平常一樣，在開始之前我會做

很多研究。如果你想要畫對一個主題，參考資料很重要。我會找出一些美人魚、水下照片、魚、珊瑚之類的繪畫案例，我也會在相似的燈光環境下拍一些照片作為參考。這很管用，因為美人魚的姿勢不是直線型的。

準備完畢後，我要開始畫畫了。正如你所看到的，我會將部分作為一個整體。儘管會呈現出所有不同的水下元素，但這會讓最終的圖像有

一種協調的感覺。我也會用很多自定義畫筆，畫出紋理或其他簡單的元素。我會為你做一些展示，但我鼓勵你畫出自己的風格。有一個自定義畫筆庫很有用，因為它可以讓你的藝術作品更具有個人風格。

現在，我們就進入深藍色的大海吧，看看深淵裡的美人……

## Artist
## 藝術家簡歷
梅勒妮・德隆
（Mélanie Delon）
國籍：法國

梅勒妮是一名自由奇幻插畫師，目前從事封面藝術創作。但是，她的大部分時間都用在了她的個人藝術系列書籍上了，這些圖書由Norma Editorial出版。
melaniedelon.com

## 光碟資料

你所需文件見光碟中的梅勒妮・德隆文件夾。

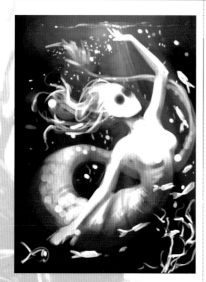

## 1 創作最初的草圖
這是一個非常粗略的草圖，只是快速地完成了一個構圖。正如你所見，我沒有執著於細節，但是在創作最開始時有一個漂亮的、精確的方向非常有幫助。用黑白兩種顏色來畫並且不需要線稿，這讓我能夠對光線的落點與焦點做出規劃，看看在這個地方它能否發揮影響力，還是說缺乏影響或活力。我為基本的圓邊畫筆設置了一個大直徑，這確保我不會加上太多的細節。

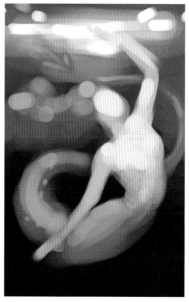

## 2 確立海底顏色
接下來開始對我最初創建的顏色方案進行試驗。我會在另一個圖層上將顏色放到之前的圖像上。這是對顏色方案所做的初步嘗試，毫無疑問之後還會有所改變。同樣的，我不會側重細節或者限定造型——我就是需要看看草圖是否與顏色相匹配。這裡用的畫筆和第一步裡用的是一樣的。

## 光碟
## 示範畫筆
## 介紹
**PHOTOSHOP**

**自定義筆刷1**

這個筆刷適用於素描或添加紋理，隨機的輪廓可以造就漂亮的筆觸效果。

**自定義筆刷2**

我用這個筆刷來繪製背鰭和一些一般性的紋理。

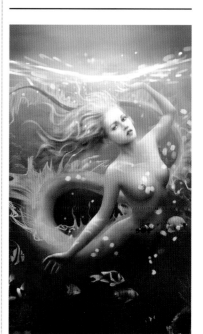

## 3 找到構圖
我會替構圖增加一點新的元素，比如頂部水流波動的線條、底部的一些魚等，都會給繪畫帶來一些令人愉悅的效果。水面上的光源會影響美人魚上半部分：她的臉、頭髮以及右手臂。臉是整個插圖的關鍵點，所以我要把這部分畫好。

➤➤

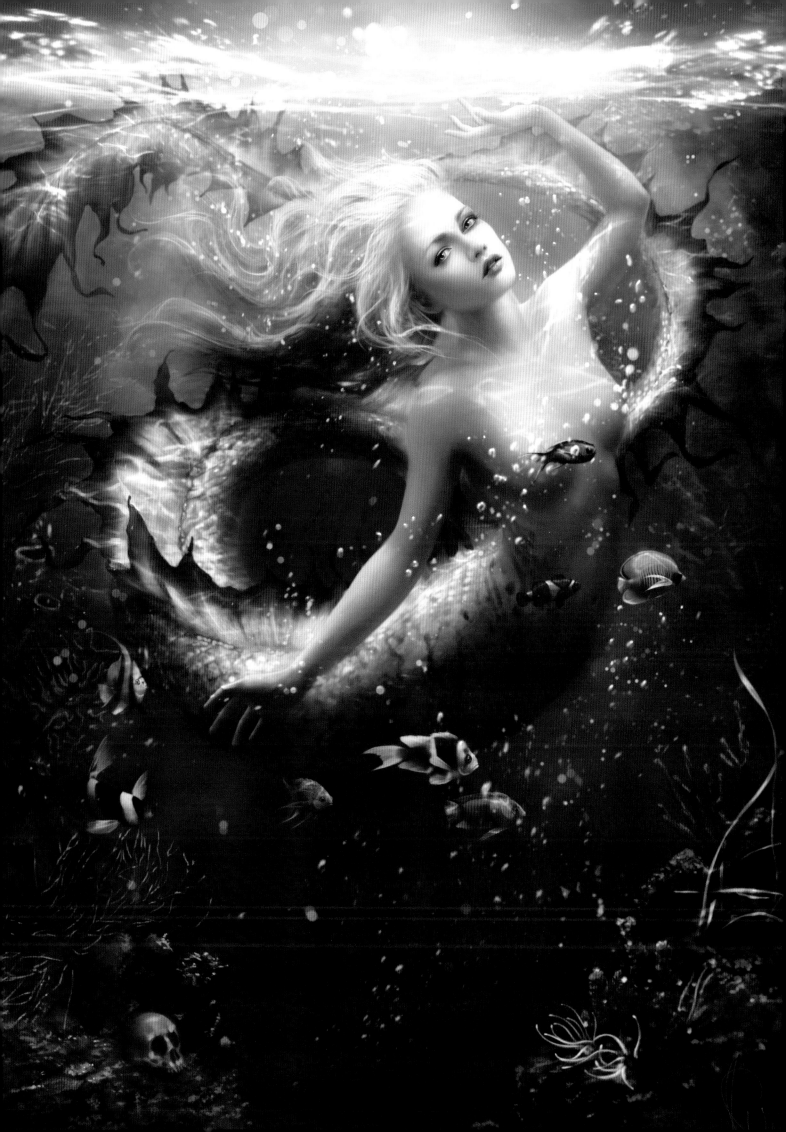

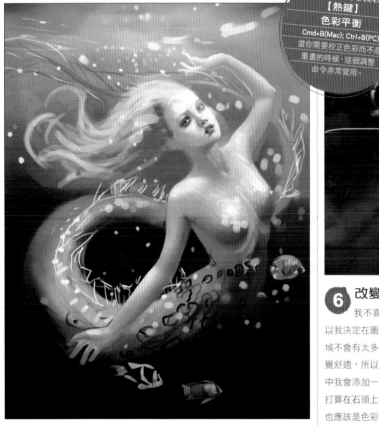

**Shortcuts**
【熱鍵】
色彩平衡
Cmd+B(Mac); Ctrl+B(PC)
當你需要校正色彩而不是重畫的時候，這個調整命令非常管用。

擴展空間

### 4 最初的細節

我繼續對美人魚的外型、鱗屑以及她尾巴上的巨大背鰭進行規劃。背鰭這個特定的元素會增加人物的動感，好像在自由游動一樣。還要畫很多的氣泡，像火花一樣增加光線散布在圖像上。我也開始給這條魚增加更多的細節。

### 5 矯正色彩

之前的色彩中藍色不太飽滿，但是我沒有重新畫一張圖，而是用Photoshop中的色彩平衡調整命令來矯正。這個工具很棒，我經常用它來增加一些顏色變化，以達到矯正顏色的目的，就像在這個案例中做的一樣。我也會在周圍增加一些空間——美人魚需要呼吸——並在圖像左上角的部分初步畫出珊瑚的細節。

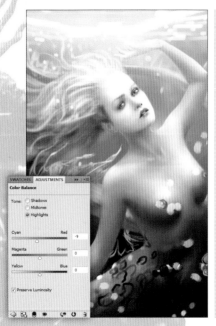

### 6 改變構圖

我不喜歡在正方形的方格中工作，所以我決定在圖像的底部增加一些空間。這個區域不會有太多的細節，但是我需要在畫畫時感覺舒適，所以要添加這一部分。在背景和前景中我會添加一點水下的細節，主要是石頭。我打算在石頭上畫上不同顏色的珊瑚。水下場景也應該是色彩繽紛的，而不是單調的藍色。

### 7 美人魚的尾巴

在我開始畫尾巴之前，我需要粗略地畫出尾巴的形狀，看看我的方向是否正確。我會在另一個圖層上快速畫出線圈，在畫紋理階段時這個線圈會幫到我。在你對某種元素不確定的時候，就直接在你的畫上畫出草圖——有時候這樣做會幫你解決一些問題。

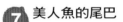

### 技法解密
#### 氣泡和鱗屑

當我要畫出一個有代表性的元素，比如鱗屑或氣泡時，我都會先創建一個自定義畫筆。這會節省我的時間，而且在其他繪畫中也可以使用。或者如果我不想創建新的畫筆的話，我會先複製這個圖層，然後快速修改這個元素的尺寸，最後把它放到我喜歡的地方。

### 8 背鰭

我決定改變美人魚左臂附近的背鰭的形狀：它需要更突出一點。我在尾巴上新找到一個位置粗略地畫出背鰭的草圖——我想讓它看起來柔軟而又稀薄，像面紗一樣。要達到這種效果，我需要使用自定義畫筆，軟的那種，把尾巴和線條之間的空間填滿，如果需要的話還要調整圖層的不透明度。

### 9 最後完成魚

水下的魚也需要細節，但是不能太多，因為它們不是繪畫的主題。我只需要添加一些小的細節，比如眼睛或鰭上的刺。要畫這個，我通常會將基本的圓邊畫筆設置為色彩動態，最小直徑為0%。用這個畫筆畫一些小的細節非常合適。在畫魚時，我畫畫擦擦，比如它們的尾巴，是為了讓它們能與背景融為一體。

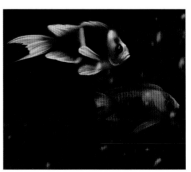

## 10 畫出珊瑚礁

當你看到珊瑚的照片時,你很快就意識到它是由幾種顏色組成的。我會用自定義畫筆畫出這個元素——跟我畫樹葉時的畫筆一樣。我要做的就是模擬樹葉上隨機點的顏色。我經常用濕邊或彩色動態這個設置來增加變化。

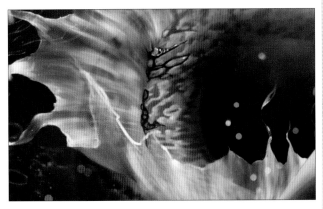

## 11 為尾巴畫上紋理

是時候為尾巴加上紋理和細節了,我設計了能疊加美人魚整個下半身的圖樣。主要是沿著尾巴和珊瑚礁周圍加一些深藍色的點。除此之外,我還會增加一些鱗屑。相比畫出單個的鱗片,我更願意在四處加一些提示光,讓美人魚有一種夢幻的感覺。

## 12 調整光線

現階段的圖像需要一些對比的元素,而 Photoshop 能提供一整套的工具來做這個。我用亮度 / 對比度來調整圖像中的光,並增加更多的藍色。光線需要更動態一些,所以在另一個圖層上,我在圖像頂部沿著波浪線的周圍畫出了一塊溫和的亮綠色,然後將圖層混合模式設置為線性減淡。我在創建特殊光線的時候通常會這樣做。

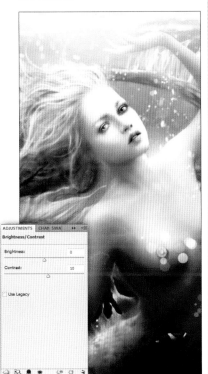

**Shortcuts**
【熱鍵】
**手形工具**
Space (PC & Mac)
在全螢幕模式下,可用來快速地瀏覽圖像。

## 13 修改魚鰭

我決定為魚鰭換一個風格,加一些混合了明亮紫色的深藍色到美人魚的四肢上。這會讓穿過水的光線有更多的色彩變化。畫這一步的時候我用的是另一種自定義畫筆:主要用它畫紋理,因為它能帶來很漂亮的隨意筆觸效果——這正是我想要的魚鰭的類型。我也會擦掉四肢上的一些部分,因為我想讓它看起來比較模糊;沒有明確的輪廓線。

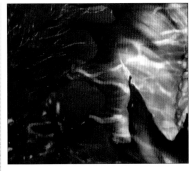

## 14 調整臉部和頭髮

臉部需要花更多的功夫,所以這裡我會精煉光線,也會增加脖子的細節以及她臉上的對比度。頭髮也強化了,每一束都被精確地畫出來了。它們看起來要像漂浮在水面上一樣,所以在另一個圖層上,我增加了一個巨大的黃色區域,以強調漂浮的感覺。然後模糊掉一部分,讓它與水下的頭髮融為一體。

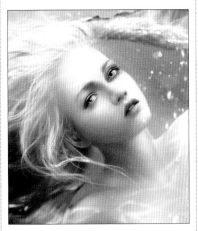

## 技法解密

### 平衡

如果你覺得在 Photoshop 中的平衡顏色花的時間太長了!那麼也可以考慮下使用 Painter。這個軟體提供了很多很棒的色彩平衡工具,而且比 Photoshop 更有效。我通常用駱駝毛畫刷來調色,會有外觀得體的畫筆描邊濾鏡效果。

## 15 添加氣泡

另一個重要的水下細節部分是氣泡的呈現,氣泡讓場景有光亮和動態的感覺。我畫了兩種氣泡:第一種是非常簡單、非常小的顏色點,用基本圓邊畫筆完成;第二種我畫的是真實的氣泡。為了方便,我在一個圖層上先畫了幾個,然後複製到我想要的地方。

## 16 波光

這裡的技巧是用亮色。我選擇的是粉色,然後用柔角畫筆描邊沿著元素的形狀開始畫。一旦我對畫出的波光比較滿意了,我就將圖層混合模式改為顏色減淡或濾色。然後模糊掉它,因為水是動態的,所以亮光的邊緣不能太清晰。

## 17 特效

波浪線是由氣泡和濺起的水花組成的。要想達到滿意的動態效果,我會用動態模糊濾鏡效果,將它設置為大概 10 像素左右。我也會引入樹葉上的波光效果。這些必須得是微妙的,因為我不想把觀眾的注意力都吸引到這個區域。

## 18 最終調整

到這裡我幾乎已經完成了,我還需要做的是調整場景的整體顏色。我用的是低濃度的冷卻濾鏡設置,這讓最終的圖像顯得更和諧,也會增加水下的感覺。然後我會在人物四周添加最後的光芒,以及一些額外的光點和氣泡。完成!

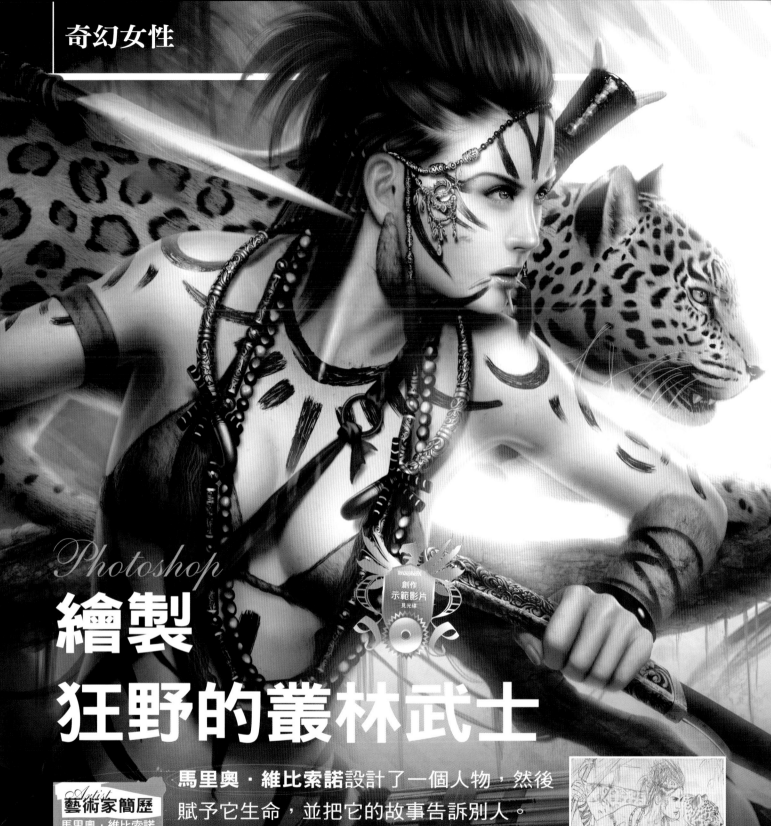

*Photoshop*

# 繪製
# 狂野的叢林武士

**馬里奧・維比索諾**設計了一個人物，然後賦予它生命，並把它的故事告訴別人。

## *Artist* 藝術家簡歷

馬里奧・維比索諾
（Mario Wibisono）

國籍：印度尼西亞

馬里奧從印度尼西亞的亞達魯瑪納卡拉大學畢業後，在廣告業做了五年的創意總監。2006年他成為了一名奇幻插畫師。
www.mariowibisono.com

### 光碟資料

你所需文件見光碟中的馬里奧・維比索諾文件夾。

**通**常，我們對想要什麼樣的奇幻人物會有很多想法，但有些時候，最終的結果都並不是我們理想中的樣子。要創建出完美的人物，我需要遵循一些關鍵點，以確保人物最後不僅光鮮亮麗，而且有自己獨特的性格。這意味著無需多言，圖片就講述了一個故事。

我們的目的是畫出一個女性人物，但是她的大部分特徵趨近於男性。我不會涉及太多的技巧，我會專注於創建人物本身的要點。你為人物創建的每一個細節都會在他們的故事中扮演重要角色。

### 1 提出一個概念

要給你的人物建立基本概念，最好的方法是選幾個關鍵詞。我選用的是：戰士公主、野性、亞馬遜、部落、凶猛、機敏、性感和有魅力。接下來是研究時間——花幾個小時從網上搜集信息和參考資料，也可以是你相機裡的照片、雜誌或網上的圖片。我的參考資料包含了亞馬遜部落、圍捕的動作、衣服和髮型、材料、武器、美洲虎以及森林照片。記住這些圖像可以讓你得到一些細節，比如比例和正確的光線。

### 2 勾勒出想法

在紙上或電腦上多畫一些粗略的形象圖和想法，然後依據參考資料畫一個精細的草圖。將重心放在人物的姿勢及構圖上，畫出大概的前景和背景。別畫得太詳細，對於你不確定的部分要畫得簡單一些。

### ③ 應用光源

我為背景做了一個簡單的漸變,以確定光線來自哪裡。可以看到,主要的照明來自前方,且光線呈淡藍色,為女獵手帶來了投影效果。第二個光源來自太陽,營造出一種戲劇性的效果。然後我會減弱來自森林中的柔和藍光,以照亮陰影。

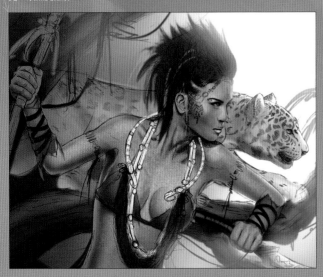

### 技法解密
### 快速反轉

時不時地反轉一下畫布可以發現畫中的錯誤。如果圖像太複雜以至於不能快速反轉的話,就放大你想要反轉的部分,按下截屏鍵截圖,然後在新的畫布上黏貼截圖,這樣你就可以輕鬆地反轉這個圖像了。

### ④ 完美的膚色

在畫膚色的時候紋理有決定性作用。我在基本膚色圖層上方創建了一個白色圖層,選擇濾鏡 > 雜訊 > 添加雜訊命令,然後數值設置為 30% ～ 50%。接下來我會添加高斯模糊濾鏡效果,將透明度設為 20%,然後把它合併到膚色圖層上,在上面畫出陰影和燈光。就膚色而言,我會選用不同的色調進行描畫;膚色陰影用深褐色和洋紅色,中間色調用粉色,高光區域用淺灰藍色和白色。我用色彩平衡設置來調整膚色。為了讓皮膚看起來順滑,我用指尖工具和柔角圓畫筆來混合色彩。

### ⑤ 添加身體上的裝飾

要想讓你的人物看起來更有意思,就要添加一些紋身或者一些人體彩繪。裝飾品能增強人物的特性。比如戰時的偽裝油漆不僅僅是用來偽裝的——在部落社會裡,它在戰鬥中時是調動戰士思想的符號。畫戰時偽裝油漆時,我用的是圓形硬筆畫筆,然後用手指工具調整形狀,再用小的柔角圓畫筆畫出紋理。

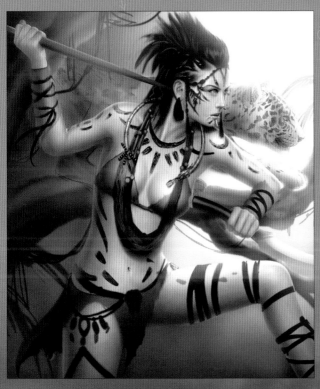

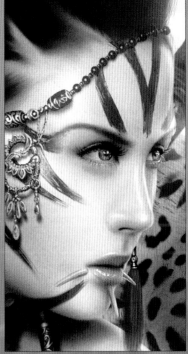

### ⑥ 表達出人物的情感

人物的姿勢和臉部表情必須是相關的。她在狩獵,所以身體的動作需要表達出捕的姿勢,臉部表情也必須反映出動作。臉部表情表達的是人物的情緒,變換一下眼睛,眉毛和唇形,表情就不一樣了。你可以透過一些裝飾元素讓人物有更多的性格,比如部落標記、疤痕、珠寶或身體穿環。

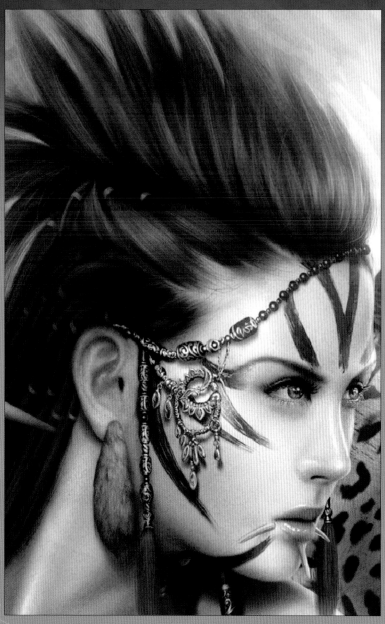

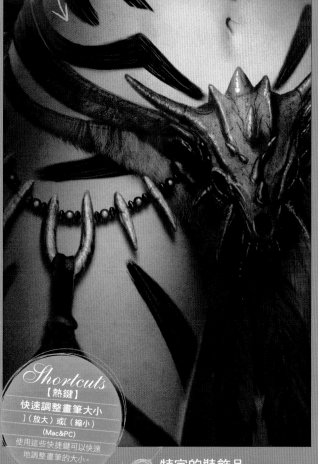

### ⑦ 髮型與性格相匹配

拜訪一下髮型網站，或者購買一些雜誌——這麼多的造型可以激發你的靈感。我發現對於亞馬遜女獵手來說，留著雷鬼頭的莫霍克族人是最完美的造型，讓她有了部落的野性外表，而且充滿魅力和自信。對於繪畫來說，髮型相對比較簡單。我用一個大的柔角圓畫筆畫出基本的髮型，用指尖工具修剪頭髮邊緣，然後用指尖工具添加一些中性色彩。接著用柔角圓畫筆畫筆（1～3 像素）畫出髮股。最後用減淡工具或疊加圖層混合模式 加亮頭髮。

### ⑧ 加上衣服和飾品

服裝應該和人物所處的文化和時代相匹配。你的參考資料會幫助你構建一套合適的服裝。部落中的獵人穿的是原始人的衣服——用動物的皮毛和藤蔓做成的衣服。記住，你需要畫出身體後的陰影，這樣衣服看起來才有立體感。

**Shortcuts**
【熱鍵】
快速調整畫筆大小
］（放大）或［（縮小）
（Mac&PC）
使用這些快捷鍵可以快速地調整畫筆的大小。

### ⑨ 特定的裝飾品

這些飾品會強調人物的特質，可以是虔誠騎士的聖十字、不死吸血鬼的棺材，墮落天使的黑色翅膀等。我為我的亞馬遜女獵手選擇了帶有原始部落感覺的飾品——一個小的龍骷髏頭，很多的號角，以及大腿上的一串骷髏。

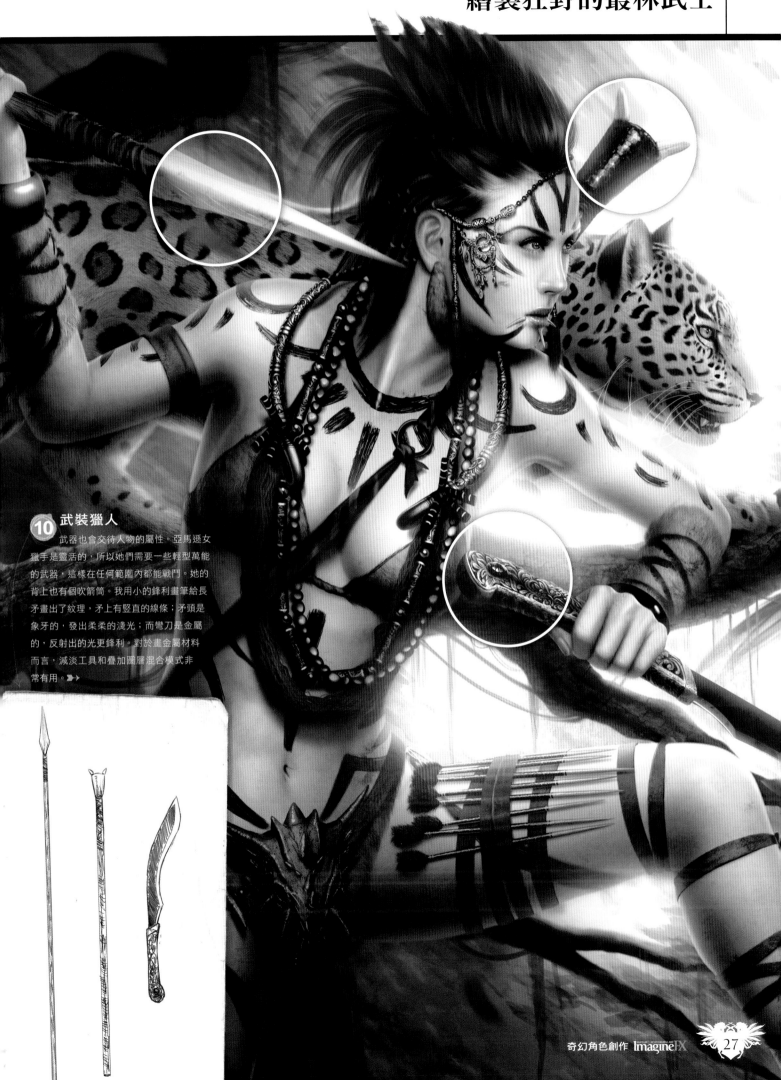

**10 武裝獵人**

武器也會交待人物的屬性。亞馬遜女獵手是靈活的,所以她們需要一些輕型萬能的武器,這樣在任何範圍內都能戰鬥。她的背上也有個吹箭筒。我用小的鋒利畫筆給長矛畫出了紋理,矛上有竪直的線條;矛頭是象牙的,發出柔柔的淺光;而彎刀是金屬的,反射出的光更鋒利。對於畫金屬材料而言,減淡工具和疊加圖層混合模式非常有用。➤➤

### ⑪ 動物伙伴

女獵手很靈活，所以她在穿越叢林的時候身邊需要的是一個可以跟得上她速度的伙伴。美洲豹很敏捷，也可以彌補女獵手力量上的不足。在我腦子裡，這兩個 "追蹤和伏擊" 相得益彰。畫出美洲豹獨特的斑紋是件棘手的事情。首先，我先畫出基本的顏色，然後添加毛髮紋理，最後加上斑紋。我用手指工具來混合毛髮，用圓角硬筆畫筆畫出紋路。

**Shortcuts**
【熱鍵】
筆刷硬度
Shift+](增加硬度)或Shift+[((減少硬度)(Mac&PC)
使用該快捷鍵可快速地改變筆刷的屬性。

### ⑬ 畫出一個幻想效果

你可以添加一些氣氛效應，比如熾熱的光線，或者讓你的圖像看起來不尋常的環境條件。柔光是很常見的，可表明你的人物是在一個夢幻的世界裡。要想表現出這種柔光，我會創建一個新的圖層，將圖層混合模式設置為柔光，然後在光源處畫出明亮的顏色，並多次複製圖層。你也可以用強光的圖層混合模式來添加一些刺眼的光線，比如說太陽光。

### ⑭ 做最後的檢查

我通常會將陰影和高光區的色調調整為藍色，而將中間色調保持為暖色。在完成圖像之前，我把它放大至200%，慢慢檢查它，看看能否發現從遠處看不到的小錯誤。一旦做完這個，人物就準備散發出她的閃光性格吧。

## 技法解密

### 光線控制

創建出照明效果的一個簡單辦法就是，在一個單獨的圖層上用強光圖層混合模式，用柔角圓畫筆畫出它，用亮黃這樣的亮色畫。如果要想在不改變整個主體的色彩情況下替換光線色彩的話，就把它放在單獨的圖層上。

### ⑫ 背景細節

背景交待了人物的位置，而你選擇的位置毫無疑問會影響圖像的氛圍和色彩。女獵手所在的雨林暗流涌動，且雨林很潮濕，所以需要潮濕，長滿苔蘚的背景。我選用Photoshop 粉筆畫筆來畫樹葉。

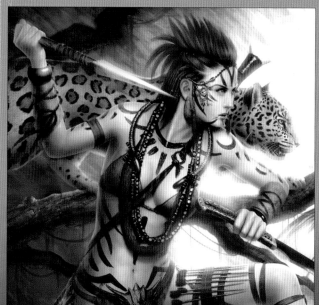

# 創作無所畏懼的女刺客

**丹·魯維斯** 為一個強有力的動作場景中注入了最出奇不意的氛圍。

### 藝術家簡歷

**丹·魯維斯**
（Dan LuVisi）

國籍：美國

丹是一個概念和數位藝術家，生活在陽光明媚的加州。可以一整天都畫畫，又可以以此掙錢，他覺得這樣的生活足夠幸運了。
www.danluvisiart.com

**光碟資料**

你所需文件見光碟中的丹·魯維斯文件夾。

**我** 創作的最後的男人和美少女特工隊這兩部作品中的數位藝術風格還是有些差別的。但是，我意識到我需要在風格和人物類型之間做一些區分——都是了不起的賞金獵人——但是我從美少女特工隊中借鑒了性格特徵和視覺線索。但是說起來容易做起來難。

美少女特工隊裡的領頭人相當嬌小和脆弱，但我的女性賞金獵人更穩重有腔調，及更自信。我需要一個經典的武器，在上色的時候我則需要有比平時更複雜的調色板。

就概念——以及從美少女特工隊的標題而言——我想在這幅畫中表現一個具有視覺衝擊的效果。

### 1 戲劇感

我最初的縮略圖太像海報女郎了，我覺得我想要更有戲劇衝突的圖像。所以我給這個女孩添加了一個動作—刺穿一個機器人的頭部。

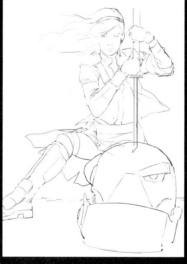

### 2 給自己一個藍圖

接下來是線稿。儘管最近我一直試圖放棄這種瑣碎的線稿，但有時它的確非常有用。你要上色的圖像有一個基本的輪廓還是很不錯的，可以讓它保持整潔。我通常會放大縮略圖後在上面新建圖層畫出線稿。

光碟

## 示範畫筆介紹

**PHOTOSHOP**

**頭髮／塗抹畫筆**

畫頭髮用的是標準畫筆，然後再用這個畫筆畫出髮絲。這是我最理想的顏色混合器。它有點像毛刷畫筆，將所有這些漂亮的顏色混合起來創造出奶油色的感覺。

**天空雲朵畫筆**

用來畫雲彩，真的很合適。

**夢幻光線畫筆**

用於畫出被亮光照耀出的發光區域。稍微用一下就能畫出被照亮的感覺。

**細節／畫筆**

我最愛的畫筆，僅次於書法畫筆。用來畫出一些角落和裂縫。如果說整幅畫的 25% 都要用標準畫筆來畫，那剩下的 75% 就是用這個畫筆畫出的。

**ABRAMS／夢幻光線畫筆**

在很多圖像中我都會用這個畫筆來畫夢幻光線的效果。

**書法畫筆**

我最愛的畫筆。用它畫皮膚、皮毛、衣服、金屬、火花、殘骸、玻璃等等。雖然很難掌握，但一旦你掌握了，它就是很好用的畫筆。

**③ 選擇顏色**

接下我開始塗色。因為這幅圖的主題是美少女特工隊，和電影中描述的一樣，我們需要一個綠色的基調。我開始用各式各樣的粉筆畫筆和天空雲朵畫筆來畫雲彩，這些畫筆你可以在本書附帶的光碟中找到。

**④ 引入膚色**

我在線稿下中（正如你看見了，臉部已經發生變化了）創建了一個新的圖層，然後用粉筆畫筆給皮膚上色。這裡我只需要讓它保持明亮，簡單塗抹就行。

**⑤ 完成夾克和頭髮**

一旦我開始用塗抹畫筆混合顏色，我會移到夾克上，從夾克開始畫。步驟是相同的：創建一個新的圖層，用粉筆畫筆訂定顏色，簡單塗抹即可。通常我會放大了再畫，這樣就不會放進不必要的細節。頭髮的畫法和夾克一樣：都是畫顏色草圖。

**⑥ 畫草圖**

現在，我開始畫盔甲的草圖——肩板、背帶等處。你大概已經清楚了，這張圖已經經過了潤飾和修補。在我對夾克和頭部的顏色草圖滿意後，接下來我開始畫裙子和手臂。

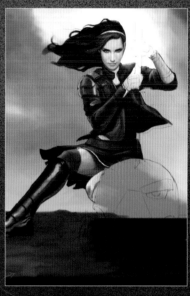

**⑦ 畫出皮靴**

接下就該解決我們刺客那又大又厚實的皮靴了。同樣地我依然從畫出簡單的顏色草圖開始。我發現最好的辦法是從最暗的顏色開始，然後逐漸加亮和反光。

**⑧ 採取決定性步驟，合併所有圖層**

現在，最後，我開始將所有的部分合為一個整體。我通常的做法是將所有的單獨圖層連接起來：夾克、頭、頭髮、大腿、裙子等。一旦所以的都連接了，我就合併它們，然後讓它們變為一個整體。

**⑨ 合併一切**

現在我開始合併步驟，將所有的細節聯繫起來，這樣它們就不僅僅是一個單獨的圖層了。我用混合畫筆將顏色變柔軟，變柔滑。我通常從臉部開始——我喜歡盡快完成臉部的工作。我覺得一旦我對我的畫滿意了，工作就更有意思了。

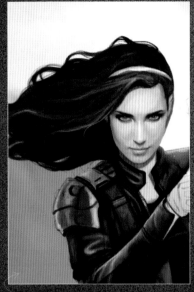

## 10 攻略頭髮

我開始給頭髮上色。你可能有一千零一種方法給頭髮著色，但是我發現了一種最簡單的方法：即先畫出顏色草圖，然後再把它們混合在一起，最後選擇硬毛類型的散點畫筆畫出髮束。不要用小的畫筆把每股頭髮都畫出，除非頭髮在身上披散著——那樣太痛苦了。

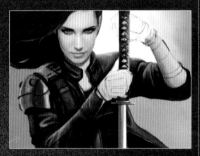

## 11 添加細節

正如你看見的，這幅畫越來越精實了。我開始給夾克添加細節，比如在某些地方添加了紋理圖層，比如夾克的袖子以及女刺客的長筒襪。

## 12 開始畫機器人……

我們有一個 80 年代的日本機器人作參考。我現在開始畫線稿，先畫一個大概的草圖，然後在上面畫出完整的線稿。此外，你會發現我們的女主角不再是這個淺黑膚色的女人了，這意味著整個繪畫過程快結束了。

**Shortcuts**
【熱鍵】

快速保存

Ctrl+ S (PC)；Cmd+ S (Mac)

這是我會經常忘記做的一件事，應該給自己一巴掌。

## 13 選擇一個簡單的基本色

我之前說過，我會用簡單的色塊來畫。和周圍其他的顏色很搭的暗紅色似乎是個好選擇。然後我開始畫頭上的陰影，用粉筆畫筆的色調混合陰影，無需塗抹畫筆或混合畫筆——就用描邊。

## 14 機器人的變化

我還引入了其他顏色：白色裝飾，金色等。我增加了變化，這樣它就不會只是一大塊難看的紅色色塊。然後我開始渲染，混合顏色等。我會在上方創建一個圖層混合模式為濾色的圖層，來作為高光區域，並用亮色來表現熱點。

## 15 繪製火花

為了畫出火花，我新建了一個圖層，將圖層混合模式設置為濾色並選擇一個亮色。在工具欄頂部選擇圖層，執行圖層樣式 > 外發光命令，然後設置顏色、範圍、不透明度等參數。不要把火花畫得太誇張，否則看起來會很假。完成以後再在這個工具欄中，添加一個外發光和描邊效果，這樣可以為火花加上一個清晰的邊緣，有時我也會添加一點動態模糊效果。

## 16 火花四濺效果

光線的效果並不像看起來的那麼難。你通常會把這些火花的來源簡化為一個熱點上（白色或接近於白色的亮色）。我用的是軟畫筆（100 或者 300 中選一個），在上方創建一個新的圖層。然後設置圖層混合模式為濾色。要用的畫筆在左邊。一旦用了它，我就會為熱點的一個陰影選一個顏色（不能太亮）。如果是暖色則選橘色、紅色和黃色比較好。如果是冷色則選藍色、綠色或奶油色比較好。輕輕畫出一個光線會穿透的漂亮的火花濺開圖層。就是這樣簡單。

## 17 最終的修改

最後我會用粉筆畫筆在某些特定區域添加一些小細節，然後將整個圖畫連接起來。然後你往後退，並給自己鼓掌吧。祝你好運——希望你覺得有用！

# *Photoshop*

# 繪製一幅令人難以忘懷的夢幻肖像

安娜·迪特曼 將會讓你看到如何從建立一個姿勢到處理顏色和光線來繪製出一個飄渺人物的全過程。

### *Artist* 藝術家簡歷

安娜·迪特曼
（Anna Dittmann）

國家：美國

安娜是一個17歲的插畫師，住在舊金山。幾年前她發現了數位藝術後就立即愛上了這種媒介。去年她開始更嚴肅地對待這種藝術，現在專門研究肖像畫。

escume.deviantart.com

### 光碟資料

你所需文件見光碟中的安娜·迪特曼文件夾。

### 光碟

### 示範畫筆介紹

**PHOTOSHOP**

自定義筆刷：
粉筆筆刷

這個筆畫很適合用來添加紋理，我會用它來填充背景顏色和完善畫面細節。

軟橡圖形筆刷

我喜歡在畫畫的過程中使用這個筆畫，因為它能提供一定的柔軟度，同時還不會影響到紋理效果。

我 發現人像幾乎是所有藝術作品中最吸引人的。特別是我經常會畫人臉。孩提時，我的很多塗鴉都是肖像，我常常幻想它們的性格和背景。幾年後我仍然聚焦在肖像畫，因為是它們將整個故事連接了起來。

在這個創作示範課堂裡，我會為你展示我創造一個令人難以忘懷的女性肖像的過程。我會解釋我如何先建立這一概念，然後再探索顏色和光線。我還將帶你感受創作肖像畫的技術層面，包括人物建構和方便的 Photoshop 使用技巧。我的繪畫步驟通常是不具體的，因為我傾向於在圖像周圍四處移動，幾個部分同時工作。

我經常更換顏色，翻轉一下畫布或詢問一下局外人的意見，試著從新的角度來審視我的作品，若你覺得這個過程很沉悶，那麼就勇於創新吧，可以對圖像的感覺進行戲劇性的改變。腦子裡有了想法後，就可自由探索肖像畫了，這時的肖像畫不再是靜態插畫了，而是動態的。對於實驗而言，數位藝術是非常棒的。而肖像畫則是個對技巧和創意很棒的挑戰。

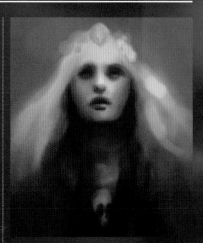

### 2 填充顏色

肖像的大部分都是我自己創建的，但是在構思的時候，我還是會選擇草圖來確定構圖。把它作為指導，再填充顏色。然後在一個小一點的畫布上用大畫筆快速繪畫。我不太擔心細化和顏色，因為我之後才會確定光線和細節。

### 1 概念和草圖

給肖像畫提出一個概念很難。我一開始會把故事融入到作品中。想想什麼樣的圖像會吸引觀眾，什麼樣的部分能讓人產生好奇。為了要達到詭異的氣氛，我想要一些相互矛盾的元素。我會選擇一隻鳥骷髏頭來對比出女性的年輕，並且在她的頭頂放上鮮花。然後再組織好這些想法，畫出幾張草圖。

### 3 參考來源

要畫出你不熟悉的想像中的元素，參考資料很重要。比如要畫臉部特徵的話，照鏡子比看圖片有用，因為你可以掌握光線和結構。另一方面，一些不太容易接觸到的對象在網上會很容易找到。

▶▶

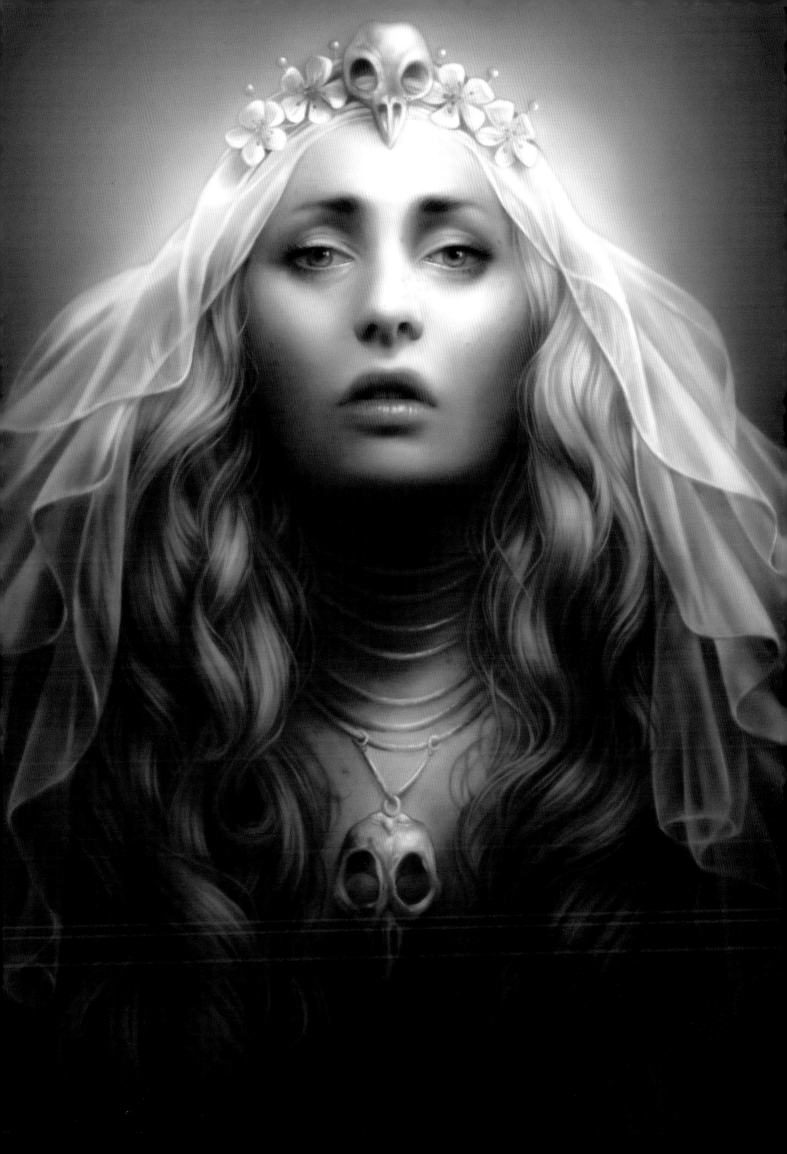

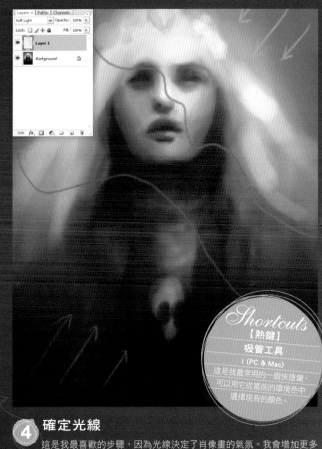

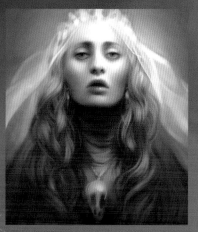

## 6 表情

女子的表情可能是最關鍵的階段了，因為它決定了整個肖像畫的情緒焦點。我快速畫出臉部特徵，然後給臉部增加更多對比度。在這個階段，我會更專注於構建人物的眼神凝視，而不是深入到細節中。要畫出疲憊和絕望的感覺，我會集中精力在她的眼睛。半張開的眼睛及下眼瞼周圍的黑眼圈會讓人物看起來更脆弱。

## 9 增加凝聚力

當所有的元素開始有了聯繫之後，退後一步觀察，重新評估你的肖像，這樣做很有用。一件藝術品的所有方面需要一起努力，以真實的方式相互作用。在柔光圖層上創建單獨的圖層不僅可以很好地確定光線，也幫助創建凝聚力。從手邊的對象中選擇顏色，並將它們應用到柔光圖層的作品中，以產生出一種更令人信服的顏色效果。

## 4 確定光線

這是我最喜歡的步驟，因為光線決定了肖像畫的氣氛。我會增加更多的對比度，讓人物看起來更有戲劇感，同時確立光線落下的方向。為了要有真實感，肖像中的每個方面都需要對光源做出正確反應。增加氛圍的一個辦法是，創建一個新的圖層，將它的圖層混合模式設置為柔光。在這個圖層上，我選擇飽和的橙色填充到高光區，選擇深藍填入陰影。

## 7 畫筆

在畫畫的一開始，我會先用粉筆畫筆為背景填入紋理。我偶爾會全程使用這個畫筆，以給光滑的表面增加粗糙感。但是，一個風格靈異的肖像會要求更柔軟的畫筆，所以在處理紋理邊緣的時候，我經常用噴槍工具和自定義的橢圓畫筆。有時我也會用條紋畫筆為頭髮和皮膚畫紋理。

## 10 畫出面紗

布料很難畫好，所以找找身邊的皺褶布料很有用；寫生本讓你能很容易畫出布料，達到你想要的滿意效果。畫面紗對於我來說是件新鮮事。因為它是半透明的，所以我一開始下筆很輕，先創建出大概的輪廓。在各種折疊和彎曲的地方，布料會變得密集，所以我會用亮一點的顏色來畫。同樣，在織物最密集的地方也是最不透明的。我參照了周圍環境中的顏色，模仿出這種半透明的效果。

## 5 臉部結構

你畫的每張臉都是不同的，人們通常會忽略臉部結構這一基本差異。臉部結構決定了光線落下的地方以及臉部特徵。在這個案例中，這個結構同時也加強了概念。我希望她的臉像頭蓋骨，長著凸出的顴骨和深陷的眼窩，可加強靈異的感覺。為一張 3D 的臉設想出指引線非常有用。

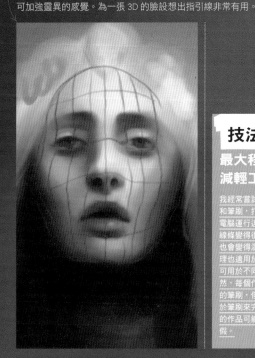

## 8 繪製頭髮

人物的頭髮很難畫，因為它有紋理。此外，頭髮的類型及樣式各種各樣，所以很難有統一的技法。開始先畫柔軟的、黑暗的基礎色塊，然後添加亮一點的顏色，再用條紋畫筆畫出更多的細節，這樣就可以在增強每個小髮股之前鎖定其位置以避免它滑落。盡量少用紋理畫筆。建立自己的頭髮紋理圖層，免得讓頭髮看起來像假的。畫出幾個髮股和飛舞的髮絲，可以讓頭髮有豐盈和活力的感覺。

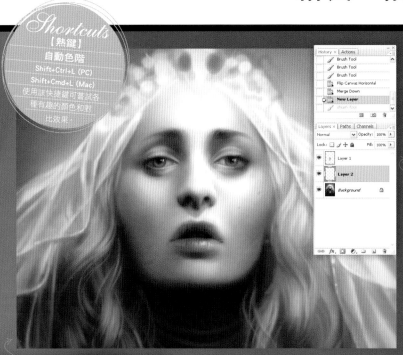

## 15 翻轉、變換和扭曲

水平翻轉畫布在繪製肖像畫時會很有幫助，這樣你就可以從新的角度來看看你的作品了。此時，不僅可以幫你修復臉部的瑕疵，也可以讓你矯正對齊的問題。我注意到頭飾有些不平衡，所以我複製了背景圖層，將羽化設置為最少 20，選取有問題的區域後並調整它。如果調整得還不夠精確，那就可以透過執行編輯 > 自由變換 > 扭曲中的各種命令來進行設置，直到解決問題為止。

## 11 創建細節

隨著整個作品越來越精細，我重新回到臉部和頭髮上。我增加了頭髮中單個髮股的數量，並回顧了整個臉部：改變眼睛的顏色，給嘴唇添加一些紋理，讓人物看起來更逼真。我在低透明度的疊加混合模式圖層上用1000% 的散射條紋畫筆畫出毛孔。有了痣和瑕疵會讓皮膚看起來更自然和真實。

## 12 改善珠寶

我開始詳細刻畫人物的項鍊。透過觀察金屬的屬性瞭解到它會反光，這一點很關鍵。在這個案例中，我添加了很多亮光，也增加了對比度。開始的基礎色很沉悶，然後在每個圖層上增加更明亮、更飽和的顏色。在創建紋理的時候，即使有小的瑕疵和污點也不錯。

## 13 骨骼結構

這兩個骷髏頭現在還是很模糊的顏色，所以我會先畫出輪廓再完善它們。在塑造好它們的輪廓之後，我用周圍的環境色進行繪畫。肖像中的骷髏頭是最粗糙的，所以我會用紋理畫筆粗略地畫一下它的表面，並添加一些小的凹陷。

## 16 背景

對於大多肖像而言，不要有太多的背景細節，以免搶走人物的"風頭"。我希望背景能夠相對簡單一點，但是在邊緣的地方我會用深色的柔軟的畫筆，這樣在臉部周圍能創造出更多的焦點。我也會讓最靠近頭飾的光線亮一點。最後給背景一個綠色的基調，這樣就可以把注意力都集中到人物身上。

## 14 花朵細節

在頭飾上加一些花朵，和骷髏頭形成對比。畫出每個花朵，並完善它們的線條，將它們的表面彎曲。在花心處加上飽和的色彩突出一下。然後重回到面紗上，完善面紗的皺褶。我覺得頭飾需要再加強一些，所以我加了一些裝飾性的珍珠。

## 17 最後的調整

在結束該圖像所有重要部分的刻畫之後，覺得它似乎已經完成了，這時可以稍微鬆鬆口氣，重新評估下某些特定的區域。我覺得滿意後，就完成創作了，一天也就結束了。這是真的結束了！

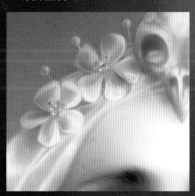

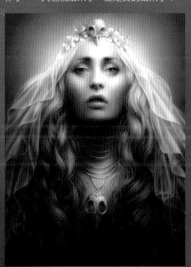

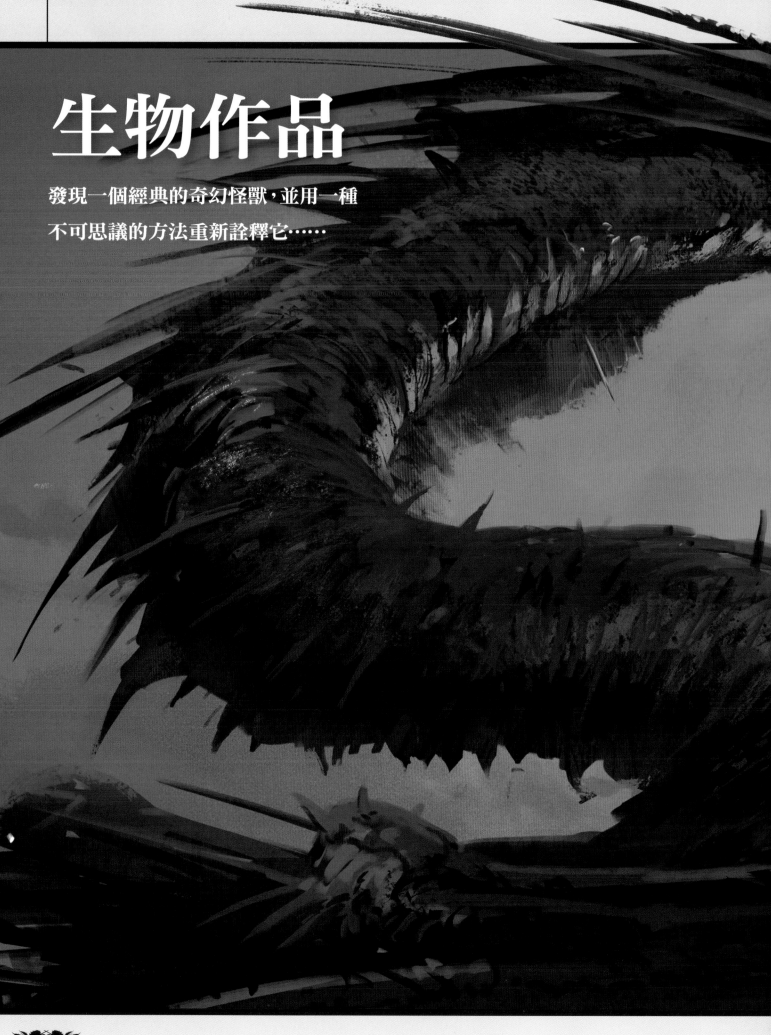

# 生物作品

發現一個經典的奇幻怪獸，並用一種
不可思議的方法重新詮釋它⋯⋯

## 馬切伊・庫西亞

馬切伊是名藝術總監和原畫設計師，已在電視遊戲和娛樂設計行業工作了六年，專門從事原畫設計和繪景繪畫。他現在的工作是為《最後生還者》，由頑皮狗開發的遊戲，進行概念設計。

不要陷入到細節中而不可自拔——快速畫出一條動態的龍。
請翻閱第40頁

畫一條龍通常要花好幾個小時，甚至是幾天。

馬切伊・庫西亞（Maciej Kuciara），第 26 頁

創作
示範文件
見光碟

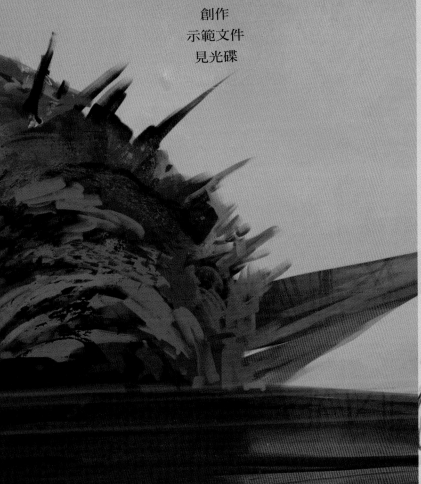

# 創作示範

**萬物既偉大又渺小**

構圖是必要的，第 56 頁。

# 速繪出一隻經典的龍

將帶來他拿手的插畫作品，看他如何使用自定義畫筆畫出一隻令人矚目的龍。

## *Artist* 藝術家簡歷

馬切伊・庫西亞
（Maciej Kuciara）
國籍：波蘭

馬切伊是藝術總監和原畫設計師，在電視遊戲和娛樂設計行業已工作了六年，專門為 Crytec 和頑皮狗遊戲開發商設計和繪景繪畫。
www.maciejkuciara.com

## 光碟資料

你的所需文件見光碟中的馬切伊・庫西亞文件夾。

畫一條龍通常要花好幾個小時，甚至是幾天。我很懷疑只有我會分不清鱗屑和其他爬蟲類的細節。無意識地我突然做了一個成熟的，嚴重消磨時間的速繪。因此，是遵守原畫設計師的法則，還是節約自己的時間嘗試速繪出一隻與眾不同的野獸，哪個更好？

這是個好機會，讓我來說明在速繪中我會用到的技巧。目的是探索創造性的思想，然後在一個相對短的時間內把它用數位的方式畫出來，並且不影響最終的藝術品。我會談論一些話題，比如巧妙使用自定義畫筆，在現有的天空攝影基礎上生成照明場景，以及透過顏色和值的變化創建出細節的錯覺。紙上談兵容易，但是要用自定義畫筆、顏色和各種值畫出爬行動物的皮膚，對於我們來說太複雜了，而我們沒有選擇。

關於速繪的最後一點建議：建議不要給自己設定太多目標，因為事情很容易失去控制，之後還得花幾個小時來完成。在這種情況下你才算完成一幅畫。

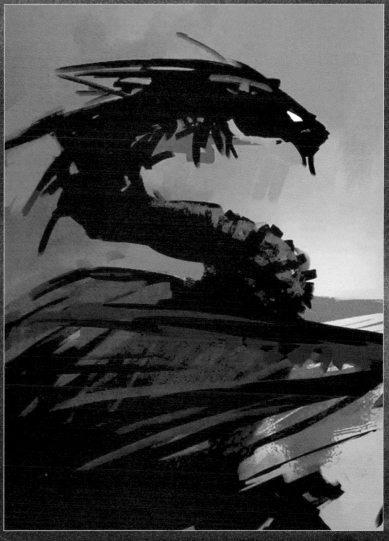

## ① 構圖和灰階

開始的時候我通常喜歡從簡單的構圖和數值開始，以對概念有個良好的感覺。為了這樣做，我會先選擇一個畫筆，然後把各種形狀放在一起。使用灰度草圖意味著我不需要考慮主題的複雜性，比如光線和色彩，至少這一階段還不需要考慮。我很少用草圖中的各種數值，我會先把有趣的構圖和形狀確定下來，這樣你的圖像才不至於太混亂。

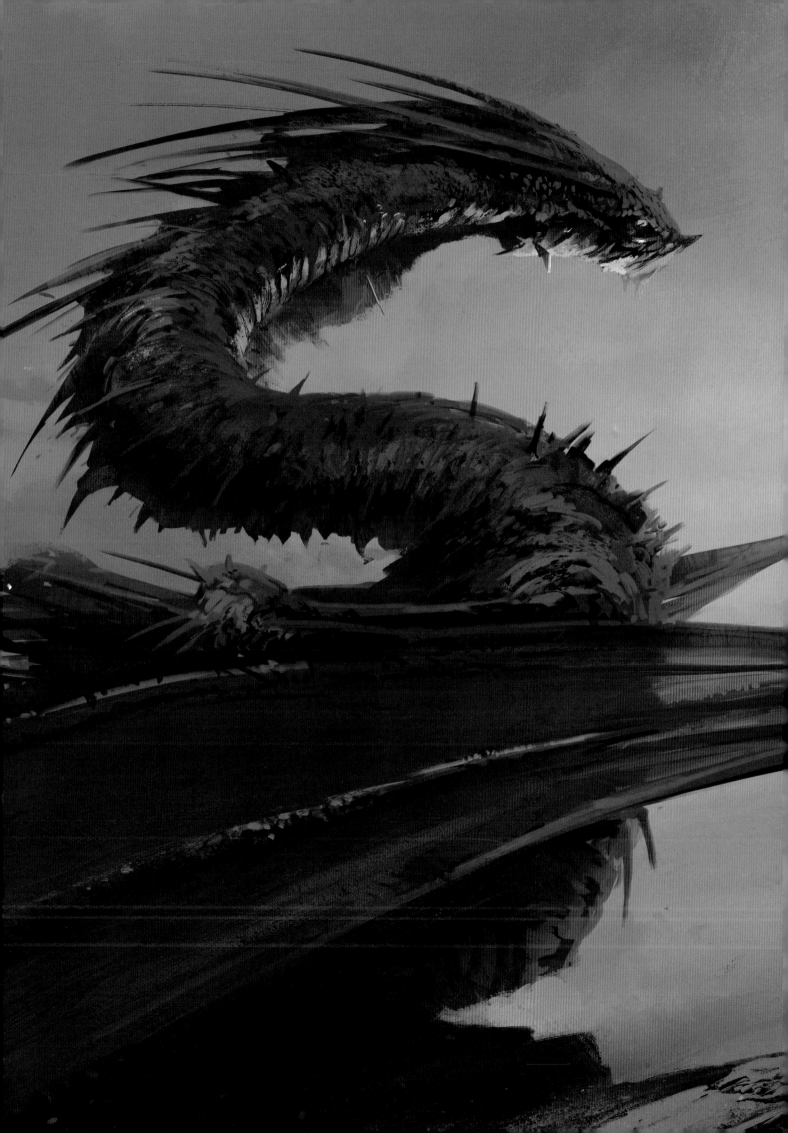

## 技法解密

### 用您的自定義畫筆清除

用你畫畫的畫筆來清除圖像中著色的部分。這能讓你更好地控制畫面的形狀紋理。

### 4 添加色階和色調

一旦場景中有了大部分的顏色，我就開始著手更多的色階和色調了。我決定用幾個我自己的自定義畫筆畫出龍的皮膚的細節。為了畫出令人信服的爬行動物，我用了一個畫筆，這個畫筆用的是分散和變形矩形。將這個畫筆的角度抖動（窗口 > 畫筆 > 動態形狀）設置為方向，這意味著這個角度會跟著你的畫筆一起創造出一種 3D 視覺效果。我有時會將這個畫筆和其他紋理畫筆一起使用，所以當它們在畫布上混合後，它們會創建出表面有細節的假象。

### Shortcuts
### 【熱鍵】
### 鋒利邊緣

Ctrl+click (PC)
Cmd+ click (Mac)
選擇某個圖層內容，畫出鋒利邊緣或創建一個遮罩。

### 2 選擇色彩和光線

一旦我覺得草圖上有了足夠的信息了，我就會開始考慮光線和色彩的問題。在作出決定的時候一定要自信，因為它們決定了藝術作品最終的樣子。戶外場景會提供一些你需要的光線和色彩信息。比如，你會瞭解你的場景是被陽光或月光，還是雲層中散射的光照亮的。天空的照片也會讓你知道，環境光線會主導整個場景。光線的方向揭示了材料看起來的樣子（比如是乾燥還是濕潤），提示你該選用什麼明度和色彩範圍。

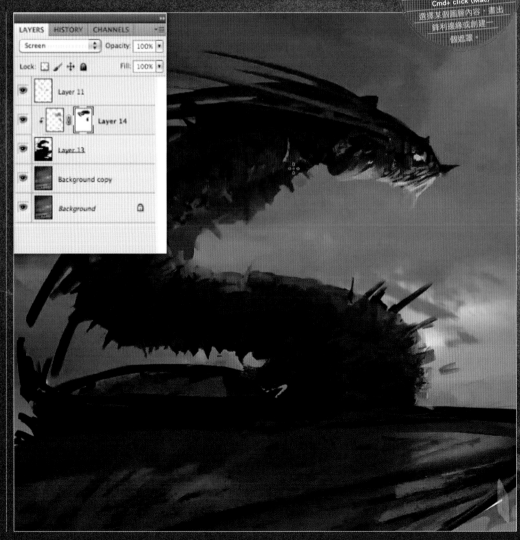

### 3 迅速點亮現場

在我的圖像中，天空是烏雲密布的，這樣可以引入深藍 / 青色的環境色彩，這些色彩會從天上照亮現場。紅色的水平線表示，可能是直射的陽光照亮了這條龍。我的值是深藍色調，所以不管我在場景中用的什麼樣的暖色，以及明亮的直射光線，都會和這種色調形成對比。為了盡快讓草圖變亮，在將這條龍和有趣的雲以及水平線的細節恰當地縮放和組合後，我在龍形圖層下添加了紋理圖層。這樣我就可以將龍形的圖層作為遮罩，複製和疊加新的圖層了。

## 5 檢查錯誤

調整了畫面的細節後，在畫布上放大以查看整個作品，眯起你的眼睛，常規性的檢查你的作品以及水平和垂直的鏡像。這些方法會幫你檢查出構圖的錯誤、不合適的細節、形狀或者顏色的不平衡。

顏色對比

明度對比

## 6 更大的控制

用自定義畫筆在至少兩到三個圖層上畫畫是個好主意。橡皮擦工具和自定義畫筆會讓你更好地掌握局面。此外，把這些圖層和龍形圖層鏈接起來可讓你更好地控制畫筆筆觸效果，並將它們限定為你想要詳細描述的形狀。這將幫你修改龍的形狀，而不會失去任何筆觸效果。

## 7 細節的錯覺

不要過多地使用不必要的畫筆。可以透過顏色的對比和明度的對比添加有趣的細節。翅膀和脖子上的鰭是紅色的，和溫度產生了有趣的對比。兩個相鄰近的表面之間產生了突然的溫度變化，比用幾百個畫筆描邊濾鏡畫出的細節錯覺強多了。

## 8 混合

根據材料的屬性比如反光和高光來使用自定義畫筆，以此來增加更多的細節。蛇皮會反射光，所以添加有形狀的和分散的值會增加細節的錯覺感和轉折點，有種 3D 的感覺。用對比值畫的時候，凸出高光和投影會讓簡單的細節更具有現實的 3D 感。

## 9 潤色

一旦對細節的數量滿意後，我就會稍微讓大腦休息一下。這會給我一個新鮮的視角，幫助我決定這幅畫夠不夠好。我決定再花些時間在脖子的細節上——看起來有點醜——然後修改一下整體的顏色調色板，因為圖像需要更暖一些的色調。

## 10 通道技巧

為了進行顏色調整，我通常會檢查一下不同通道中的圖像（窗口 > 通道），然後再使用調整圖層，比如色階、色相 / 飽和度、色彩平衡等。這裡我注意到，圖像在藍色通道中有非常有趣的對比。讓這些值回到畫布的一個簡單的辦法就是，右擊，複製我想要的通道，選擇新的通道並將它黏貼到新的圖層上，這個圖層我設置的是亮光混合模式，並且把它放在了所有圖層之上。之後我就會調整新圖層的色階，並遮住不想被影響的區域，比如柔軟的紅色皮膚區域和眼睛。我盡量不做太多修改。很容易就忘了時間，而把速繪變成一個完整的插畫。

### 光碟

### 示範畫筆介紹

**PHOTOSHOP**

**自定義畫筆：龍皮膚**

對於繪製對象的表面，比如噁心的爬蟲類皮膚或鵪鶉卵石之類的，這個畫筆很好用。有紋理的表面和散射選項讓方形炮眼排列看起來不規則了。大小抖動設置為鋼筆壓力，這樣可以改變畫筆的尺寸。

**自定義畫筆：草坪**

這個畫筆能幫助建立一些有趣的形狀和紋理，這些形狀和紋理和植物無關。但是如果你增加了它的圖度，你就能畫出完全不同的筆觸質感，很適合畫樹、草叢、灌木之類的對象。

**圓紋理01**

這是個標準的圓畫筆，用的是紋理模式和雙重畫筆選項，這樣它比較適合畫出雜訊的感覺。我經常用這個畫筆將雜訊畫進調整圖層遮罩。

# *Traditional*

# 繪製月光下的美猴王

杰斯帕·艾辛用壓克力顏料對中國神話中的最受歡迎的人物進行了重新創作，
同時他還逐步解釋了自己的想法和技巧。

**作**為一名傳統的畫家，我經常在紙上或木板上用壓克力顏料作畫。在我自己的工作室，我用紙和硬紙板做了一個畫板。我的調色板是馬斯特森 Sta-Wet 調色板。基本上就是個盒子，底部是海綿，海綿上是特殊紙，這樣能讓海綿中的水浸透紙張。在濕潤的紙張上調顏料和壓克力顏料——因為下面是濕潤的——可以保持幾周都

## *Artist*
## 藝術家簡歷

### 杰斯帕·艾辛
### （Jesper Ejsing）
國籍：丹麥

傑斯帕是自學成才的幻想插畫師，喜歡角色扮演和卡牌遊戲，能夠為他喜歡的遊戲畫插畫他很開心。他也喜歡給年輕人寫書。
www.jesperejsing.com

### 光碟資料
你所需文件見光碟中的傑斯帕·艾辛文件夾。

## 1 草圖學習

孩提時，我和我弟弟看過一部中國動畫，叫做孫悟空的神話，讓我們印象非常深刻。男主公非常頑皮且自負——一點都不像迪士尼式的英雄。他用自己的方式欺負和欺騙其他的神仙和野獸時，真是讓人精神為之一振。所以我嘗試捕捉這個人物的本質，從成熟的猴子怪獸，到馬戲團裡的小猴子。最後我發現了感覺最對的版本。它的臉部表情和姿勢並沒有傳遞出力量的感覺，相反，它很安逸，似乎它什麼都不關心。我喜歡繪畫這種清晰可讀的輪廓。

是濕潤的，這就可以連續幾天使用相同的配料和顏料了。你可以用塑膠盒子和濕抹布做濕畫板，抹布上放一張三明治包裝紙。但腦子裡需要記住的一件事就是，你用的紙在被浸濕的情況下不會溶解。

我只用四種畫筆：一個寬，平的畫筆，用來畫大表面；一個大圓畫筆用來填充顏色；一個中等尺寸的用來畫人物畫；最後一件小的用來添加細節。

我需要的最後一件裝備是我面前的一個鏡子，可以擺臂。有了它我可以參考我的手、手臂和肌肉，並且經常把我的繪畫作品拿到鏡子前顛倒著看它。鏡子讓我從新的角度來看我的畫，所以我可以辨識出正常情況下肉眼看不出的構圖上的或解剖意義上的錯誤。

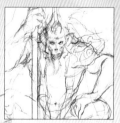

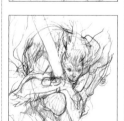

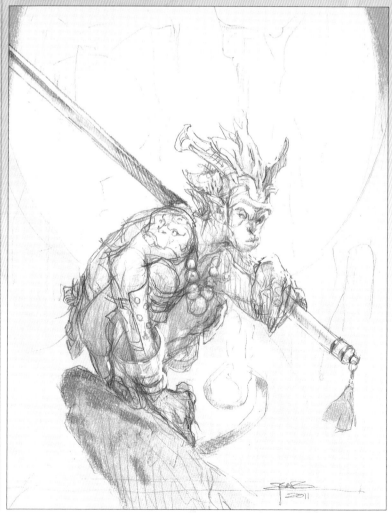

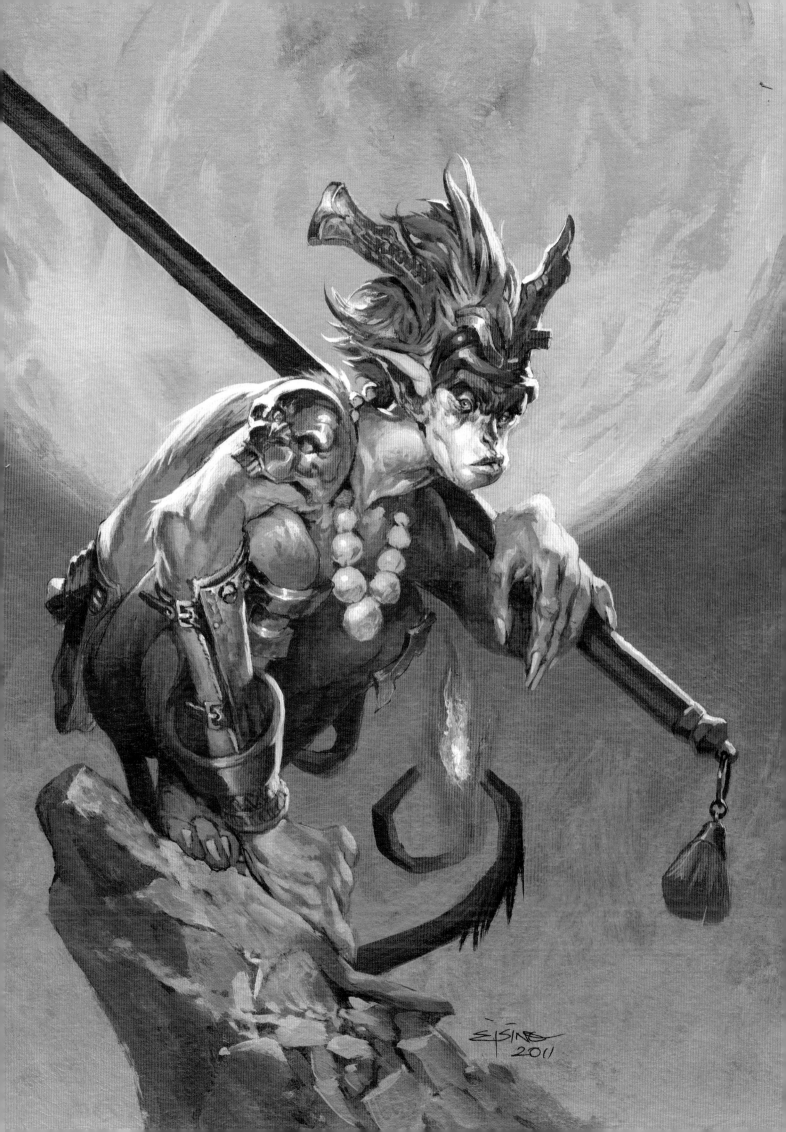

# 生物作品

### 2 轉化草圖

我在 300g 水彩畫紙上印出草圖。印表機是愛普生 Stylus Photo R800，用的是壓克力顏料。然後我用啞光介質的膠把它點貼到硬紙板上，再把這個媒介放到紙的背面，這樣列印的時候仍然是列印在原紙的表面。用幾本書壓在它上面曬幾個小時後，裁掉邊緣，做出一個紙板，這個紙板上就有列印出的草圖了。這個過程中我最喜歡的地方就是，省去了在木板上重新轉化和繪製草圖的乏味工作。

### 3 粗略顏色

我已經決定好了尾巴是火紅色的，現在需要加上冷色調作出對比：我選的是紫色。圓圓的月亮是個很好的圖形元素，更好地突出了猴子的輪廓。月亮是冷色調的粉色，讓畫中火紅的顏色顯得更為熱烈。我不會考慮顏色本身，而會考慮到它是暖色調還是冷色調。色溫的不同能夠帶來深度感和體積感。

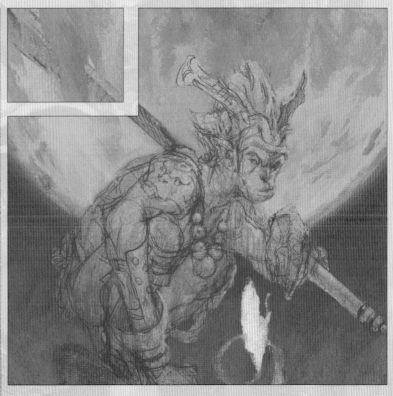

### 5 畫出背景

我通常會從背景元素開始，讓畫筆輕輕覆蓋在元素的輪廓上。這意味著，我可以避免畫筆彎曲或扭轉這個元素。我在背景上透過畫筆的筆觸營造出深度感，這樣它看起來就像是從背景延續到圖像的筆觸。我先畫月亮，用鬆散的，大且平整的畫筆輕輕地畫。如果是鋒利的畫筆，我就用它的側鋒來畫。一旦我獲取了類似於月亮構造的紋理，我就會用藍色裁掉凸出的形狀，讓它成為一個圖形。然後加上粉紅色的光環，營造一種發光的效果，以柔化對比度。

### 6 修改背景

看著這個偏紫色的背景，我發現它太紫了，過於平面化，需要一些層次變化。所以我從底部開始，加上一個淺藍品紅色的陰影，讓背景看起來比顏色毛坯稍微亮一點。

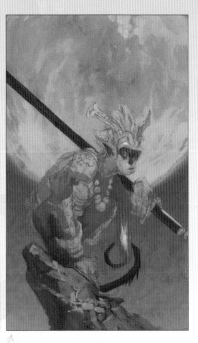

### 4 第一次洗

因為整個畫面大部分都是紫色的，所以我將底層色階選為了粉色。暖色場景我通常用生赭色，冷色場景我用的則是鈷藍色，但對於這張圖像而言，我希望有一個更強烈的外觀。我希望在特定的區域中能表現出粉色。洗的目的是強化線條和暗點，也給了我繼續工作的基礎。

## 技法解密

### 加強焦點

如果你給每個部分都塗了顏色，觀眾就不知道該看哪裡。我總會先選擇一個關鍵點，讓這個點成為整個構圖的焦點所在，有最高的對比度和最亮的顏色。離這個關鍵點越遠的區域越不吸引眼球。比如，我沒有給岩石加上輪廓光線，因為它會搶走觀眾的注意力。

### 7 填充

我給尾巴增加了橘色和黃色，因為火焰是個重要的元素。我替臉塗的也是紅色。這是整個圖像的焦點所在。皮膚的基調中性偏灰色。然後就是大石頭了，我只用一個大的平整的畫筆點了點，創建出污點和正方形的筆觸。一旦我點出了石頭的形狀，我會加上一個陰影以及亮面。放鬆注意力，大致點一下這個區域，找到可用的模式然後提亮它。讓底色的粉色突出來，然後用岩石陰影部分裡的粉色代替黑色。我喜歡用其他顏色代替陰影中的黑色，以免圖像看起來太暗。

## 8 白色的提示

我在頭盔上加了一個白色的點，畫到這一步已經沒有白色了，這個點是為了說明最亮的部分應該有多亮。所有暗部的區域已經就位。沒有這個極點我可能已經迷失在黑暗和泥濘的效果中了，但又不敢畫得太亮，因此我加上了一點邊緣光，這樣就能評估出對剩下的部分有何影響。這個需要經常評估，這也說明瞭四處修修補補對我的工作為什麼這麼重要了。

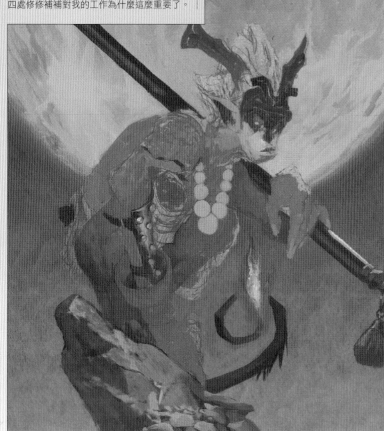

## 9 為人物所有的元素填充顏色

現在我開始給所有的元素添加顏色：手鐲、角、護肩、流蘇。對於項鏈而言，我選用的亮色，以讓它從暗色調中凸顯出來，在紅色光線中加點粉色。我注意到護臂沒發揮作用，需要重新畫一次。背景和石頭已經完成了，剩下的也已經有了顏料，慢慢接近繪畫的尾聲了，現在我要做的是呈現細節和光影。

## 10 臉部處理

現在我開始處理臉部——整個人物繪畫中最重要的部分。如果把臉畫好了，其餘的自然會水到渠成。我用灰色的光點和紅色的線條來刻畫臉部和脖子，建立起臉部構造。臉部的紅色一部分，我選用粉紅光線。在最重要的臉部陰影部分我會僅選用冷色調。另一方面，輪廓光線用的是黃色，讓它看起來暖一點。色溫對比會產生 3D 的效果。它的背上和右手臂上是來自月亮的偏黃色的光線，勾勒出肘部，增強了透視效果。

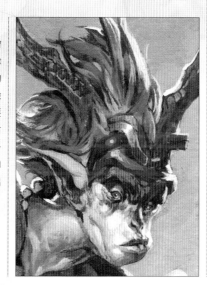

## 技法解密

### 選擇顏色

盡量把選擇顏色變成一件簡單的事情。可以先選擇兩個比較相配的顏色，融合在一起，然後再選擇一種對比比較強烈的顏色，並將這第三種顏色作為飛濺的顏色。在這幅畫中，我把紫色和粉色混合在一起，然後將橙色作為對比，而猴子本身基本上使用的是中性的灰色。

## 11 呈現細節

我又回到陰影區域的輪廓光線。試著給護肩一個比皮毛和皮膚之間的對比更強烈的對比度。金屬會反光，而毛髮則會吸收光，弱化光線的反射。我側重於塑造項鏈上珍珠的形狀，試著去捕獲這同樣簡單的線條上反射出的不同光線。給角添加光線的方法和岩石的是一樣的，透過我的手拿起的筆觸的形狀來點出光影形態。

## 12 銳化

需要用又厚又黑的顏料畫畫時，我用的是小畫筆。在顏料中蘸一下，然後在紙上畫一條相當硬的線條，這會讓畫筆的一面很鋒利，另一面則很寬，因為厚的顏料會保持住形狀。然後我用鋒利的那一邊畫出輪廓，在兩個部分連接的地方細化邊緣。這裡需要細化的邊緣和陰影有：腋窩和護膝；肩膀上的護肩；耳朵到脖子。我檢查了整個油畫，把那些在填充顏色及細化圖像時變得擴散或複繪的區域重新變清晰。

## 13 等待回饋

當我覺得自己完成了，我會問問我同事的觀點。一旦有評論說猴子的腿或者腳與尾巴和其他部分相比太輕了，我會把手臂後和脖子下的區域變得暗一點。我也會用紅棕色為這個區域上釉色，讓它和火紅色相匹配，給手鐲和護肩塗上洋紅釉色，讓它匹配膚色的冷酷色調。現在再看，我希望我已經給角和眉毛做了同樣的事情。但是我永遠不會滿足，你也是！●

# 繪製一匹 奇幻世界中的馬

*Painter & Photoshop*

馬特·斯塔維奇用了幾張照片作為參考資料，還有一個南瓜，創作出了一幅以駿馬為主題的奇幻作品。

## 藝術家簡歷

馬特·斯塔維奇
（Matt Stawichi）
國家：美國

馬特的事業開始於 1992 年，他給很多產品和顧客畫了很多畫，包括圖書封面、電視遊戲封面、收藏卡片圖畫、收藏家盤子和奇幻隨身小折刀，等等。
www.mattstawicki.com

### 光碟資料

你所需文件見光碟中的馬特·斯塔維奇文件夾

**在** 這次創作示範課程中，我會為你們展示畫一匹馬和它的神秘騎士的過程。我會參照這兩者的照片，用他們作為畫馬的指導，希望能在相關參考資料的基礎上畫出一匹有戲劇性姿勢的馬。畫人物的時候我會用更直接的方法。這也是一個基本方法，也是我在工作中用得最多的一個方法。記住，方法是通用的，根據不同的目標，這個方法可以用在作品中的不同部分。比如在這個作品中，我不希望這匹馬看起來像照片裡的一樣，我希望它更有油畫感，更程式化和更形象的姿勢，而不是根據某個參考作品畫出來的一匹逼真的馬。而另一方面，對於騎士而言，我則希望能參考照片所提供的所有信息，然後根據需要編輯它，希望衣服的皺褶、整體的樣式、人物的姿勢有更逼真的效果。

## 1 開始

拿著被認可的草圖，用 Photoshop 的色彩平衡、色相／對比度和亮度／對比度調整命令在需要著色的地面上畫出一個草圖，顏色和值都是我滿意的。然後用這個標準的不透明顏色和正片疊底圖層添加基本值，產生一種半透明的色調，而不會完全掩蓋草圖。

## 2 馬的參考資料

對於這匹馬來說，我首先要做的事情是收集照片，或其他我認為有用的參考資料。現在來看看我會選擇什麼樣的照片作為指導。我通常會把我的參考文件放在我的另一個螢幕上，這樣主螢幕上就可以只放著作品和調色板了。

## 3 瘋狂的方法

喜歡給背景圖層上特定部分保留開始點。複製這個圖層，通常命名為"圖像"。在這個圖層之上，創建另外一個圖層，命名為"細節"，在這個圖層上我開始處理圖像了。我盡量保持細節的添加圖層數減少到最小，這樣等我對結果滿意的時候就可以合併他們了——偶爾我也會把他們合併到圖像圖層。當我覺得這個作品進行得差不多的時候，我會重新保存文件，用一個字母或數字。在這裡，'無頭騎士 a' 會變成 '無頭騎士 b' 等。我會得到一個副本，供以後參考。

## 4 開始畫馬

我選擇了一個很簡單的硬邊畫筆工具，然後開始畫馬。對於我來說，畫的過程就是個糾正的過程。我會不斷參考馬的資料，看看這個的邊緣，那個的脖子等。我會經常變換畫筆的尺寸。

## 5 換頭

我新建了一個圖層，暫時拋開頭部。我想給它更多的剖面視圖來展現它的輪廓。我想要讓他有騎士的標誌性外觀，因為騎士是沒有臉部的。

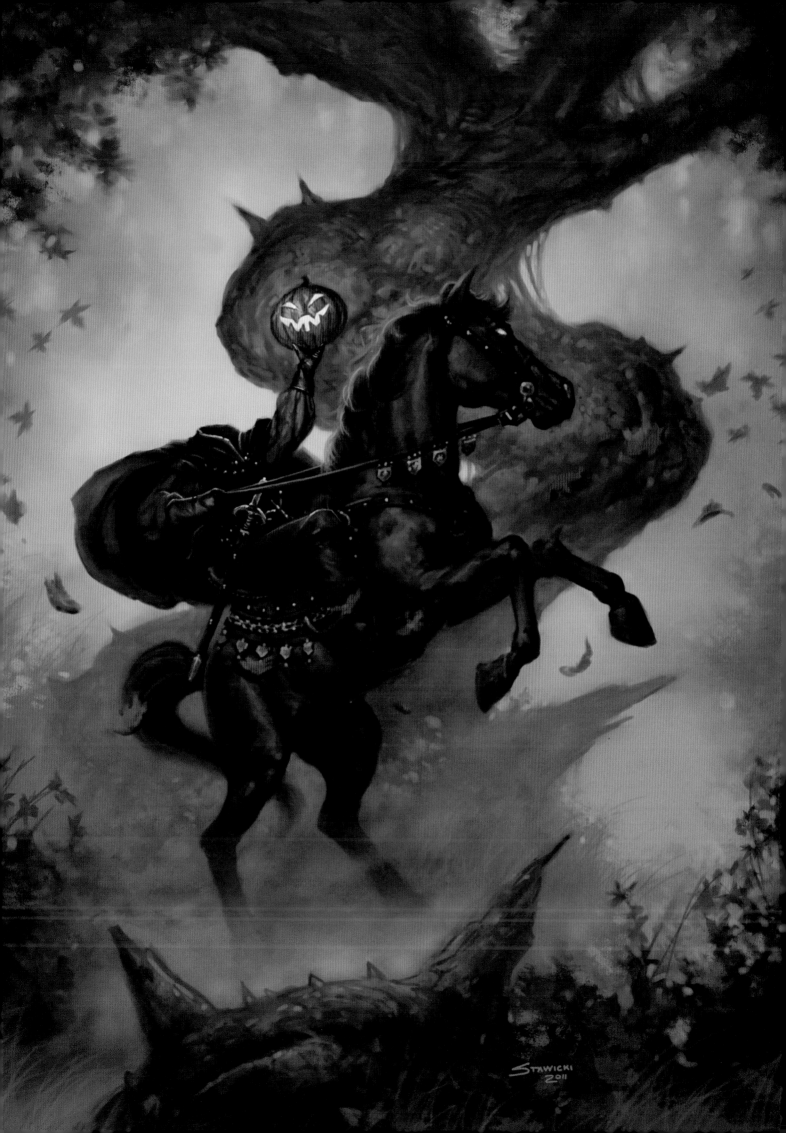

### 9 平滑和簡單

一旦我有相當多合適的作品後，我會把作品放到 Painter 裡。透過線性減淡來減弱後，以使其看起來更像油畫。首先我會能合併多少圖層就合併多少，以此來精簡圖層。我會在 Paiter 中新建一個圖層放在頂部，並將混合畫筆設置為只加水以及 40% 的透明度，然後開始平滑圖像。我想這會將 Photoshop 中的畫筆變成能畫背景的畫筆。一旦我滿意了，我會將圖像重新放進 Photoshop。

### 11 擺放參考圖

用套索工具從參考圖中挖出人物，把它放在它自己的圖層上。擦掉實體照片圖像周圍的空間和頭部，只留下我需要的部分。像以前那樣，我複製了人物圖層並隱藏它。用套索工具調整角度並旋轉它，直到找到了我最喜歡的姿勢。在新圖層上，我畫出了剩下的脖子和頭部，還做了一些別的調整。這是騎士最基本的參考圖層。

### 12 調整

現在，我有了一個無頭的模特，我需要做些明度和色彩的調整。進入到快速遮罩模式，然後用畫筆工具做一個遮罩，用來畫襯衣。然後將它從快速遮罩模式中解鎖出來，在反相選擇以及刪除襯衣之外的一切之前複製圖層。現在，我可以用亮度和對比度進行值的調整，並用色彩平衡調整顏色了。褲子我採用的是相同的方法。現在我的人物穿上了深色衣服。

### 6 翻轉第一個圖像

現在，馬基本上畫好了，我還要解決幾個問題。為了看得更清楚，我會水平翻轉畫布。畫畫的時候我經常會這樣做，而且我發現這樣做會打破我發展出來的固定模式。

### 7 環境顏色

現在我開始添加環境顏色，並且對怎麼調整顏色板越來越有感覺。在另外一個圖層上添加新的細節還有一個好處，就是我通常會對已完成的部分很滿意，但是會發現它有點太強烈了。為暸解決這個問題，在將它和主要的細節圖層合併之前，我會把新的細節圖層的透明度降低到 60% 或 70%。

### 10 參考圖

是時候拍點騎士的參考圖了。我添加了點光線，這樣會比較匹配馬背上的光線，達到我想要的相機角度 / 視平線。對於這個作品而言，我需要穿著某個時代衣服的身體。在拍了幾個姿勢之後，我選中了這個，因為我覺得這個姿勢和馬的姿勢比較匹配。

### 8 前瞻性思維

這個時候我不關心圖——事實上，在工作時大部分我都會進行修補。我的參考圖會決定它的位置。

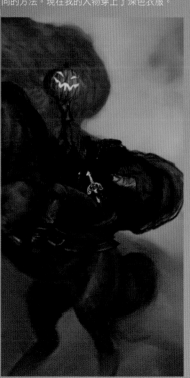

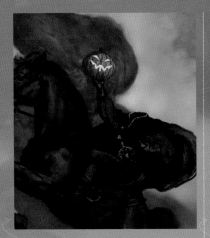

### 18 人物細節

是時候添加一些細節了。我參考了人物資料，開始給馬加上鞋釘，給騎士加上全套裝備。也開始界定遠處的背景。這時候，在搞定圖像圖層上的所有細節後，我複製了它，並將圖層設置為透明度在 10% 到 15% 之間的顏色減淡混合模式，提昇了明度，帶來了亮點。

### 13 人體草圖

複製並重新組織我的圖層，然後新建一個細節圖層，以便進一步修改人體的邊緣和服裝。我也開始添加一些馬鞍和南瓜等細節。這時，我開始查詢各種南瓜燈的文件。我想要一個裹屍布樣的斗蓬去蓋住身體的主要部分。在人體和馬鞍還處在不同圖層上的時候，我會經常性地修改他們的尺寸，並且用旋轉視圖工具旋轉這個作品。

### 16 選擇性輪廓光線

繼續給人物和馬添加細節，添加一些比如像來自南瓜燈的光線。我本可以拍一些帶有這種輪廓光的人物，但是我想讓它只出現在特定的地方。我用了各種各樣的畫筆，每次都嘗試不同的設置——通常是散射和紋理選項。我也會優化背景中的樹。

### 17 拼湊

現在作品開始慢慢成形了，我重新回到 Painter 裡處理人物中殘留的小影像，並柔化楓葉和背景，同樣用混合畫筆。這時要增加細節，我用的是油粉彩刷，設置為粗粉，並將油畫畫筆設置為輕駝毛。一旦我滿意了，就回到 Photoshop 裡，畫出更多的環境細節。

### 19 新的馬頭

馬頭需要更有活力。我發現了一張參考照片，比較貼近我想要的姿勢和位置。所以我引入了新的馬的參考資料，並把它留在了自己的圖層上。我透過改造調整角度，並且開始重繪頭部和其他細節。當我覺得滿意後就刪除了參考的頭，然後重新保存。最後把圖像放到 Painter 中重新調整。

### 14 進一步修正

現在我想開始致力於畫馬的解剖面。前腿有些問題，所以我查看了一下馬的參考資料，重新畫了一下，然後繼續添加細節。同時，用套索工具鎖住並選中了馬的頭部等一些區域，然後使用變換命令。一旦我對套索區域的形態滿意了，我會將它合併到圖像圖層，我不擔心會看到被裁減區域的邊緣，因為之後我會重新塑造這個區域並把它變平滑。

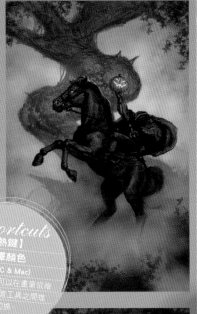

### 20 加強光線

我想要增強來自南瓜燈的光線效果。在另一個圖層上，我用徑向漸變工具在亮部區域創建了一個圓形色彩漸變，將圖層混合模式設置為顏色減淡，解決樹以及人物上半身的負空間。一旦達到了滿意的效果，我會增加一個細節圖層以供最後修改。我為馬的大頭釘和風吹的落葉添加了更多細節，這有助於作品帶來一些橙色的光線，使其看起來更動感。●

### 15 添加背景細節

這時候我該用更多種類的畫筆了。在散射效應中用楓葉畫筆來畫出樹葉，然後調整色彩直至我滿意為止。我也會將圖層混合模式設置為顏色減淡。添加更亮的背景值，加強我想要的背部發光效果。

# *Photoshop*
# 重塑奇幻經典形象

**蔡勇俊**在一次工作會議中開小差，勾畫了一張希臘神話中的半人馬草圖，隨後他以全新的視角繪製出該半人馬形象。

這幅畫的創作源於一張工作會議時我在筆記本上畫的草稿。按理說我應該聚精會神地參加會議，但當時我閃神了。

我通常都會記錄會議的討論內容，但我改不了寫寫畫畫的習慣。以我之見，信手塗鴉可以很好地提昇繪畫技巧，它也是一種以視覺形式表達想像的方法，可不受任何限制。

我在筆記本裡畫了多張粗略的設計稿，便挑選了其中最喜歡的一張來創作這幅作品。關於眾多希臘神話角色之一的半人馬，我選擇了肯塔洛斯（Kentauros），並將他描繪成一個各嗇野蠻之徒。我決定塑造這個半人半馬的經典形象，並在早期的畫稿裡仔細繪製其外貌及其周圍。我想表達的是，他們屬於傲慢但非常有學識的種族，居住在高山之巔，高高在上，俯瞰著芸芸眾生。

### 藝術家簡歷
**蔡勇俊**
（Young-june Choi）
國籍：韓國

在網上搜索 GP-ZANG 即可找到蔡勇俊，目前就職於首爾遊戲廠商 Blueside，在熾焰帝國 II 遊戲系列開發中擔任藝術總監。
http://blog.naver.com/web18.do

**光碟資料**

你所需文件見光碟中的蔡勇俊文件夾。

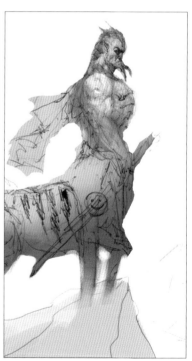

## ① 繪製粗略草圖

從開會期間勾勒的那些半人馬草圖中選擇一張並進行掃描。接著清理草圖佈局。考慮到角色所處的環境，我在粗略的背景下快速畫圖。要想得到與角色相協調的周圍元素，一般要多花些時間。不過這次創作我比較順利，著手繪製高山時就覺得得心應手。

## ② Photoshop 設置

為了創作能夠順利進行，我需要先在 Photoshop 中做些設置。執行窗口＞設置＞新建窗口命令，打開掃描的草圖。我將該新建窗口當作導航窗口，因為如果選擇窗口＞導航則會遮蓋圖畫中的紅線。而再想看畫面整體效果、設置合適的顏色平衡時都比較麻煩。不使用導航工具的另外一個原因是，其顯示的像素大小參差不齊。

## ③ 基礎著色

我在草圖圖層上新建了一個圖層，圖層混合模式設置為正片疊底。然後，開始為半人馬著色。一般來說我會使用畫筆逐步繪製形體、輪廓和陰影。不過這幅畫中，我以鋼筆草圖為基礎，著色的同時留意突出鋼筆線條。隨後在各圖層上反復著色。透過執行圖像＞調整＞色彩平衡或圖像＞調整＞色調／飽和度命令，嘗試不同色彩，以找到與圖畫最搭配的顏色 ➡➡

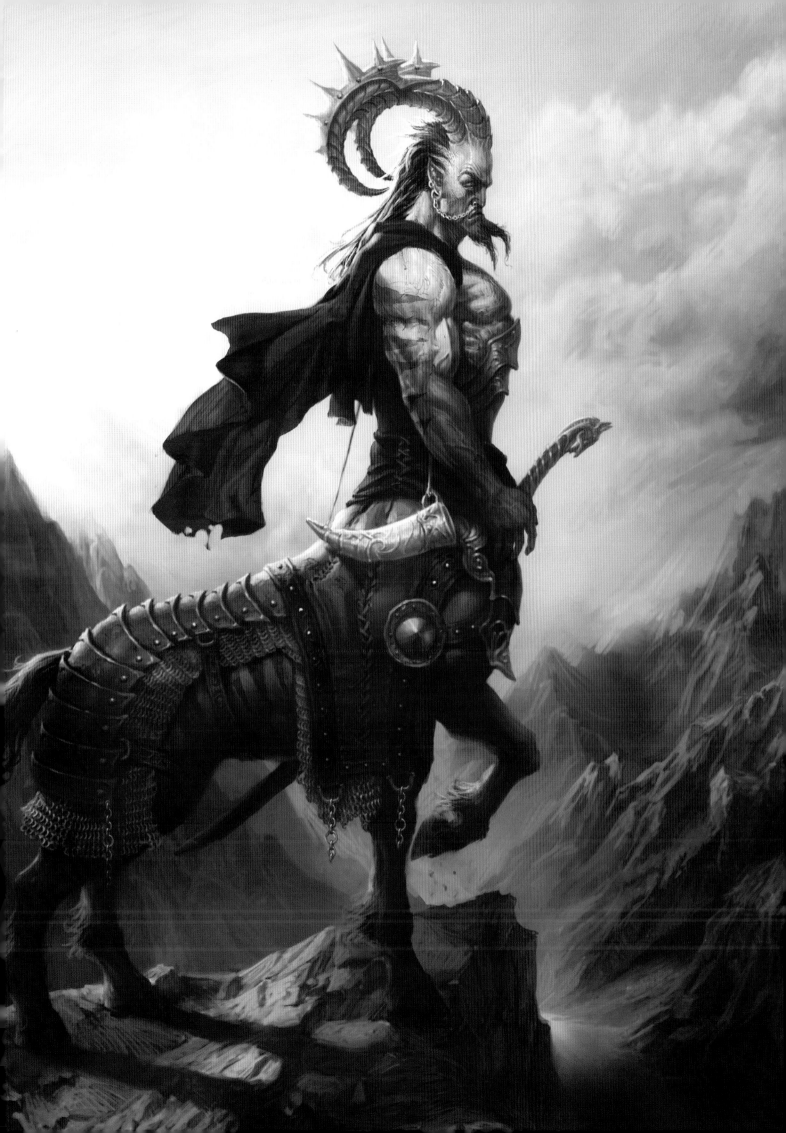

## 4 圖層的處理方法

我總會留幾個將來可能會需要改動的圖層。繪製過程中，我會合併各個圖層，調整色彩平衡和亮度／對比度，並對整個畫面做些調整。但眼下如果著色已經完成，就可以立即合併草圖圖層和顏色圖層，試著區分出主體人物和背景形象。我會先分別繪製人物和背景。個人認為這可有效提昇畫質，藉此你也可以嘗試表達不同的想法。

## 5 構圖設計

在這個階段我會思考如何構建整張畫面。我使用了一定程度的光線設置和一些其他元素來創建場景，比如光線方向、背景內容以及天空顏色。我的光線運用更多地呈現出寫實而非玄幻的風格。

## 6 精細刻畫場景

在對人物的基本部分和周圍環境的安排滿意後，我的設計就算大功告成了。但是如果產生了比之前更好的想法，我也會再添加到圖畫上去，並調整人物和背景圖層的光照程度和色調以提高整個畫質。我也開始為畫面添加一些細節。

## 7 縱深感

我著力主要繪製人物和背景。不過，現在也該對前景和中景做些安排了。螢幕截圖中標1的區域表示距觀者最遠的景色。和標2的區域一起為場景帶來廣闊的空間感，這有助於繪製畫面中間的峭壁、高山和河流圖層以及天空圖層。透過設置色調／飽和度或者亮度／對比度來直觀地描繪這些圖層。如果你想另加圖層（標3），可使用噴筆繪製大氣厚度。你也可使用濾鏡＞高斯模糊命令來加深這些圖層的景深效果，並使用濾鏡＞動態模糊使畫面更具動感，更加逼真。

## 8 細節處理及畫面更改

對於大部分細節我都使用畫筆進行繪製，但有時，我會選定一部分圖層，在不影響其他圖層的情況下運用編輯＞變換＞變形和矩形選框工具對畫面做些更改。借助 Photoshop 的變形工具，迎風飛揚的斗篷更增添了動態的輪廓效果。

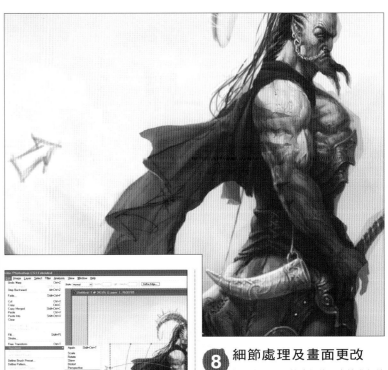

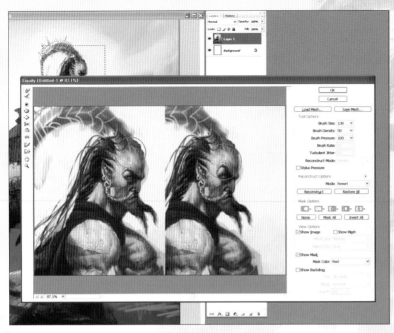

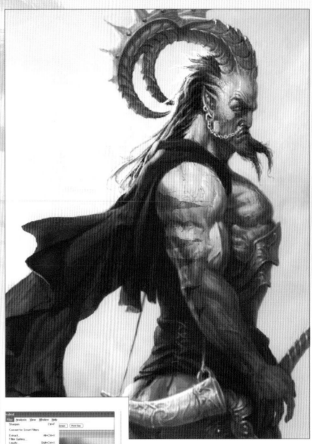

## ⑨ 人物的猙獰面目

在處理畫面細節時也可使用液化工具。如果你只想透過一支畫筆修改繪圖的話，耗時很久不說，甚至最終的結果可能會與你最初的想法相左。相反，液化工具可以使畫面編輯變得更快捷、靈活、高效。此外，如果你想複製黏貼一個圖層，該工具會保留原始圖像，這樣你就可嘗試多個選擇。在該幅畫中，透過液化工具編輯人物臉部可事半功倍。

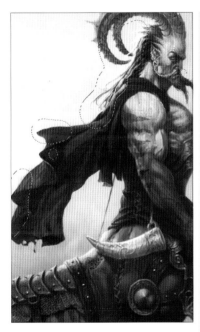

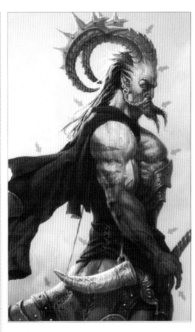

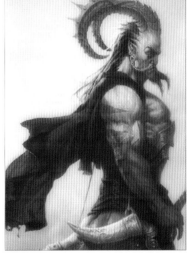

## ⑩ 著色和光照效果

現在我將開始在中等體積區域精細著色。等著色基本完成後，調整亮度和色度，在諸如斗篷等物體上呈現反光效果。接著，設定橢圓選框工具的羽化選項數值，並執行軟選擇命令。使用橢圓選框工具時按住 Shift 鍵不放，就能在畫布上選定多個區域了。我在描繪諸如頭頂蝙蝠雙翼狀的兩隻角、耳朵和指尖等可透光對象時，會先選中然後設置亮度／對比度或者色調／飽和度來調整顏色，實現更加動態的光照效果。

## ⑪ 完成光照描繪

當精細繪製中的對象完成後，我開始更加細緻地刻畫光照和陰影。在一些區別於背景、指尖、鬍鬚和鼻子等的人物輪廓部分，為了呈現其透光效果，除了使用陰影我還調高了亮度和色度。運用相近的顏色以產生反光特效。舉個例子，當你身穿白衣站在沙漠裡時，陽光經過地面反射到衣服上，這時黃沙的顏色就會影響衣著的色彩。同樣，白色衣物也會部分影響影子的顏色。針對半人馬，我設定了一個橢圓選框工具的羽化半徑數值，以便選擇其中一部分並應用上述效果。

### 示範畫筆介紹

**PHOTOSHOP**

**標準畫筆：**
硬質圓形噴筆

此畫筆可為形體創作粗糙堅實的質感。畫筆模式設置為正常，不透明度和流動均為 100%。

**柔軟圓形噴筆**

該畫筆是繪製需要多次編輯的形體的理想選擇，可用來勾畫重疊區域的陰影。

## ⑫ 後期處理

最後，我將所有圖層合併並調整畫面氛圍。透過設置亮度／對比度、色調／飽和度和層次，對整幅繪畫略作調整。接著，複製合併的圖層。利用濾鏡 > 模糊 > 高斯模糊命令調整圖層的不透明度，創設暈光效果。同時也可實現散射。我設法找到一個合適的圖層不透明度值，以免破壞半人馬的臉部表情。這幅作品至此就算完成了。

## ⑬ 後記

這幅畫中我做的一個嘗試，就是留一小段鋼筆線條可見，產生一種傳統繪畫的韻味。否則的話，我會覺得畫面太過數位化而顯得呆板。不過，你只需按照你認為最適合的作品做就行了。

# *Painter*
# 用數位油畫創造巨人

有了**卡恩・穆夫蒂奇**的專業指導，你可以發展出一個強大的構圖，並找到讓數位油畫有傳統味道的關鍵點。

**自**從我從事了數位化工作後，我一直在嘗試能創造出真正的油畫才有的奶油表面質感。迄今為止，Painter 證明瞭它的程式能達到最好的效果。

我花了幾年時間嘗試各種不同的畫筆，最後發現還是標準的畫筆效果最好。自己要先熟悉自己的畫筆，只側重少數幾個就行，你會驚訝地發現它有多簡單。但是，此次創作示範不只是

關於畫筆的。主要是如何創建出一個強烈的場景，並且只用一張圖片就能講述出一個複雜的故事。你會學習到如何測驗你的人物，並且賦予他們性格。開始吧！

## *Artist* 藝術家簡歷

**卡恩・穆夫蒂奇**
（Kan Muftic）

國籍：英國

卡恩是個概念藝術家和插畫師，在電視遊戲、廣告、音樂以及電影行業都有很豐富的經驗。
kanmuftic.blogspot.com

### 光碟資料

你所需文件見光碟中的卡恩・穆夫蒂奇文件夾。

## 1 探索這個想法

我有個想法，一個年輕的女孩給一個溫柔的巨人唱搖籃曲。時間是秋天，落葉被微風吹拂。這是目前為止最重要的一步：關於構圖的想法越多越好。這些混亂的塗鴉通常情況下別人不會看見，所以我不會保護或在意它。這就是為什麼我會嘗試一些通常情況下不敢嘗試的構圖，這些角度和姿勢太棘手了。

## 2 設計這個女孩

我不想再畫一個奇幻女孩了。將一個巨人奇幻的一面和現代的角色結合起來就能達到這個效果。這不是中世紀的巨人，它更像是基因試驗失敗的結果，藏匿在郊區。你的腦子裡內容越多，你創作的作品就越好。所以，我亂塗了幾個設計，也不擔心畫的質量。再說一次，我就是畫給我自己看的。

## 3 設計巨人

我很滿意這個巨人的設計草圖，但是我想要找到更多的變化。斯堪的納維亞人，斯拉夫人和亞洲各國的神話都給我了啟發，所以我畫了好幾個設計，然後決定用有個大額頭、眼睛分得很開的這個。試試別的選擇也很重要，因為他們可能效果更好。

➤➤

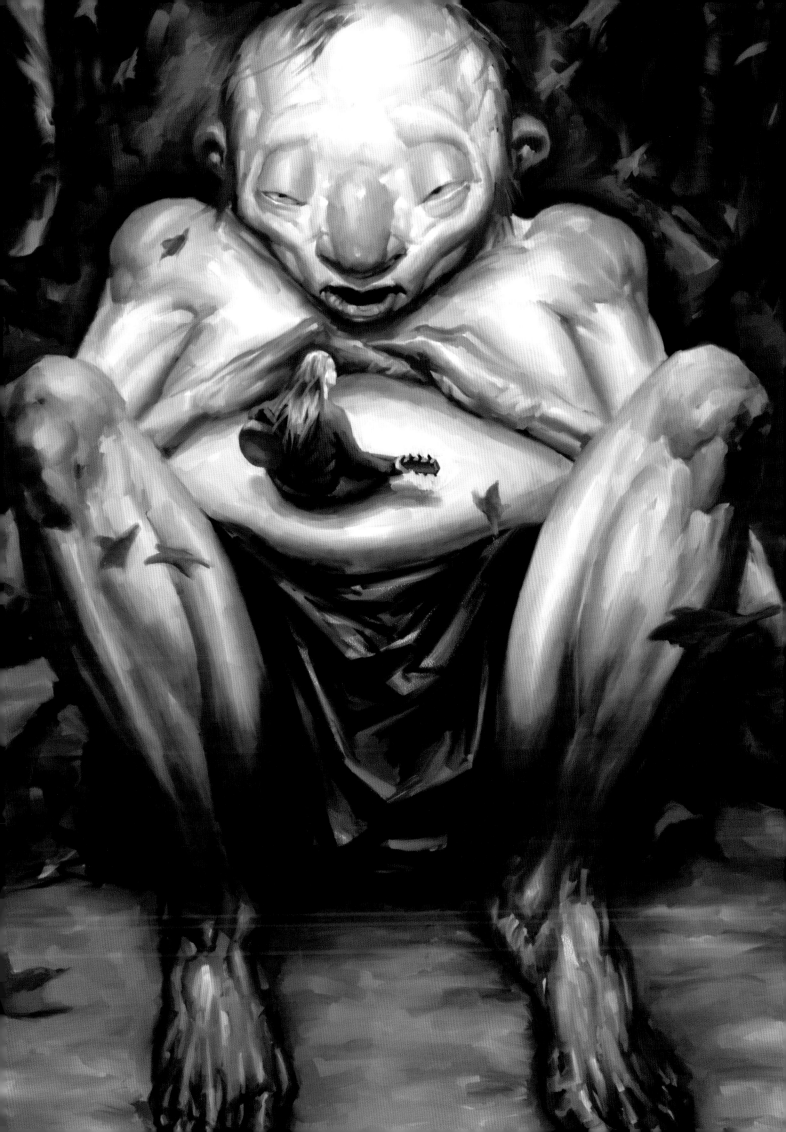

### 4 草圖圖像

我在 Painter 中打開了一個新的畫布，選擇鉛筆 >2B 鉛筆命令，我在圖層窗口下拖動變體，這時會出現一個自定義工具盒。我會拖出所有的畫筆，這樣就不用再花時間找我最喜歡的畫筆了。解決好構圖問題後（步驟1）我就開始設計人物了（步驟2和3）。我現在允許自己畫得稍微鬆散和放鬆一點。事實上，如果不是太關心線條的話，我可以更精確點。

### 5 油畫棒

從畫筆選單中選擇油畫棒，選擇油畫棒20。把畫筆變量拖到我的工具盒中，緊貼著我的鉛筆畫筆，這樣我需要的時候它就在那了。油畫棒提供了很大範圍的調色和紋理。這個螢幕截圖就是它們如何相互作用的案例。

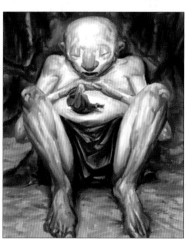

### 6 開始著色

創建一個新圖層，設置混合模式為正片疊底，這個設置讓我能夠在無需丟失繪畫的情況下填充顏色。一些人開始只畫黑白色，以更好地控制值。但我很自信，直接就從顏色開始。背景我想要暖色調（因為是秋天），和巨人的色調形成對比。

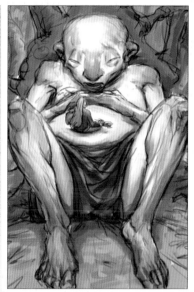

### 7 混合鬃毛筆

這是迄今為止我最喜歡的畫筆。它有令人難以置信的混合屬性，很適合畫有機物體。你可以在藝術畫筆 > 混合鬃毛筆裡的畫筆選單裡找到它。這張圖舉例說明瞭這個畫筆有多麼的萬能和絕妙，值得你花些時間畫畫試試，探索一下這個工具的各種可能性。

### 8 勇敢和大膽

這是畫畫過程中最忙碌的階段。我把混合鬃毛筆拖到我的工具盒中後，將透明度設置為100%。從這個時刻開始，我不用取消了。我只在一個圖層上畫畫。有錯誤就從頭再來，這會產生只有傳統油畫才會有的底色效果。完成構圖，完成繪畫，有了足夠的顏色。我激動又急切地要畫出一幅好作品。

### 9 用顏料雕塑

我在畫粗線條，這時候，我不會混合色彩。似乎是退了一步，但如果我想要達到滿意的效果這是必須的。理解本方法最好的方式就是把你的顏料想成黏土，你在用黏土來雕塑畫中的物體。畫筆隨著物體的形狀而動。每一筆都要畫得自信，每支畫筆都有用。

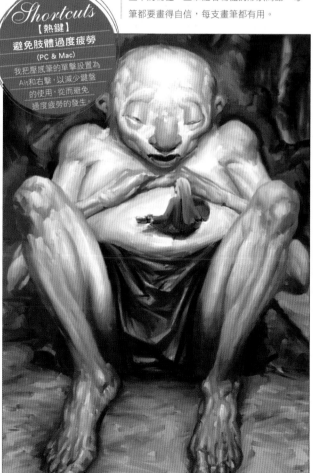

### 10 優化作品

旋轉畫布可以更好地發現錯誤，然後開始優化。把混合鬃毛筆的透明度降低到50%，然後開始混合畫筆，但不是一個挨著一個。我決定把女孩放在他的腹部，這是因為我不想擾亂整個作品關鍵點之間的和諧。

### ⑪ 各種各樣的色相

我會放進很多不同的色相，但要保證它們在同一個值範圍內。起初似乎沒有太大的不同，但是一旦我增加了對比度，區別就出來了。

### ⑬ 賦予個性

我希望巨人看起來像要睡著的樣子。它看起來嚇人，其實很溫柔，傻乎乎的。我用了一個鏡子找出臉部表情，然後把腦海中的圖像畫到畫布上。

### ⑯ 最終檢查

將最初的設計草圖和最終的作品放在一起比較，確保我沒有太偏離最初的想法。儘管最後還是會和我想的有些不同，但是對於我打下的基礎以及在開始之前發現了如此之多的變化，我感到滿意。

**技法解密**

**文件格式**

在 Painter 中畫畫時有必要把文件保存為 Photoshop 可用的格式。這樣需要的時候你也可以在 Photoshop 中打開他們了。

### ⑫ 抽出值

單擊圖層窗口裡的動態插件，選擇色彩均化選項。不要太多，稍微增加一點明暗之間的距離就好了。

### ⑰ 結語

對於繪畫技術的學習是無盡的。但是，任何技術都不能替代人生的經驗，這種經驗讓你的藝術更有魅力。街道上的晨霧，可怕的走廊，壯觀的雲圖，你最愛的歌，看到愛人時的眼神……如果我們能夠將這些時刻代入到藝術中，我們就要給別人時間，讓他們畫出自己的生活經驗。它是一個崇高的事業，對嗎？

### ⑭ 增加樹葉

不需要花太多時間來渲染，我只需要畫出能夠加強情緒的元素。落葉非常具有詩意和憂鬱氣息。再次強調，大膽自信的筆觸是關鍵。

### ⑮ 完成

我簡化了森林植被，因為它距離主要焦點太遠了。我要再加工一下巨人的臉部以及這個女孩子，但是其他的仍然是鬆散和奶油色的，因為我不認為渲染就等於有了好的品質。只專注於一個焦點，興趣點之外的一切都可以是模糊的、含糊的。我喜歡看到畫上的標記，因為他們講述了作品的歷史，透露了藝術家的心路歷程。

*Shortcuts*
【熱鍵】
快速調整畫筆
Ctrl+Alt(PC); Cmd+Alt(Mac)
按下該快捷鍵時會出現一個十字，拖住筆尖，就可快速改變畫筆大小。

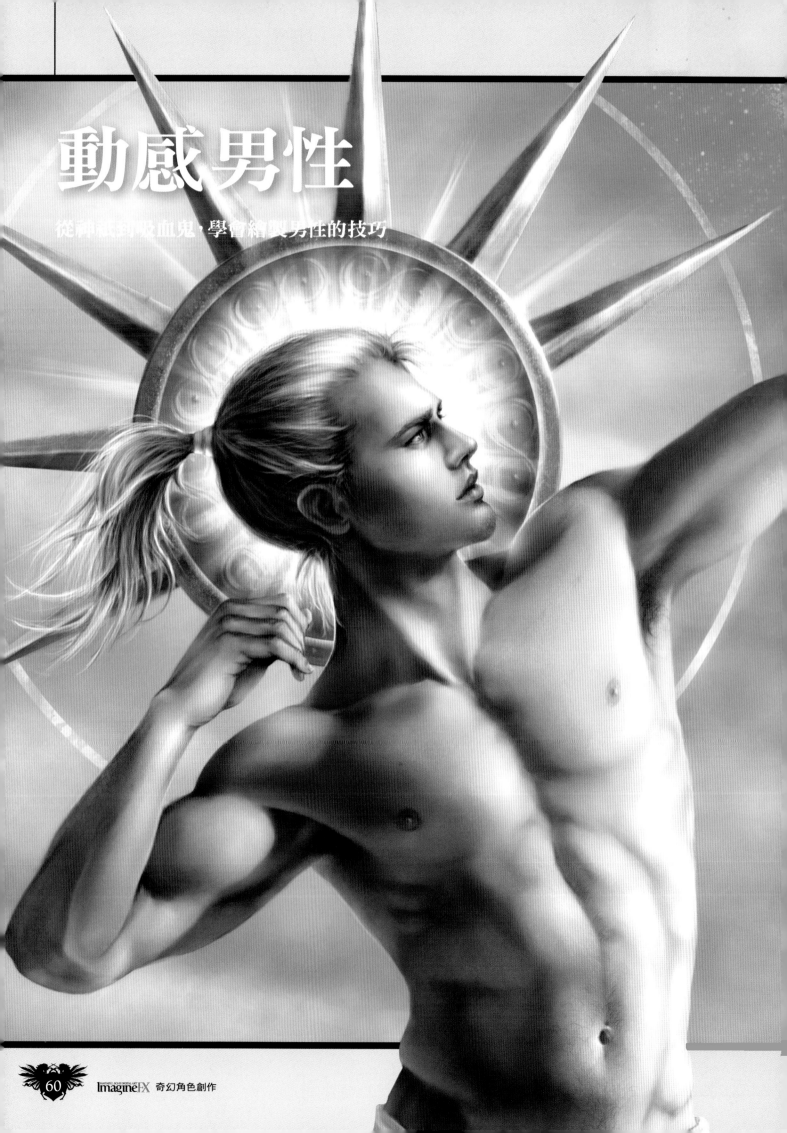

# 動感男性

從神祇到吸血鬼，學會繪製男性的技巧

創作
示範文件
見光碟

66 男性奇幻人物應該和女性
一樣看起來令人愉悅。99

德爾‧梅爾辛達（Del Melchionda），
第78頁

### 德爾‧梅爾辛達

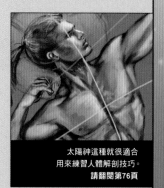

德爾是名數位藝術家，學的是傳
統藝術和數位媒體。她是名 3D
藝術家，擅長光線、陰影和紋理，
儘管她也喜歡使用 Photoshop 進
行傳統繪畫。她對人體草圖和解
剖也特別感興趣。

太陽神這種就很適合
用來練習人體解剖技巧。
請翻閱第76頁

# 創作示範

**肌肉男，不死生物和西斯**

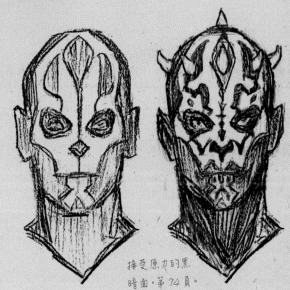

接受原力的黑
暗面，第74頁。

# *ZBrush & Photoshop*

# 設計
# 海盜精英戰士

有了這個殘酷的北歐海盜戰士遊戲概念，**揚·迪·克里斯坦森**可以幫助你為你的角色設計影院級效果。

## *Artist* 藝術家簡歷

揚·迪·克里斯坦森

（Jan Ditlev Christensen）

國籍：丹麥

楊是哥本哈根 IO 互動公司的概念藝術家。他為幾個短片電影設計過故事情節串連圖板，替兒童書籍做過插圖，還畫過亞光繪畫。

www.jandithlev.com

### 光碟資料

你所需文件見光碟中的揚·迪·克里斯坦森文件夾。

**解** 決問題的辦法有很多種，概念繪畫也一樣。如果你對這個工作還不熟悉，你會問很多類似於"用照片可以嗎"或者"如果我用 3D 軟體做，算不算作弊"等諸如此類的問題。

在這個行業工作，我學到的最重要的一點就是：沒有規則，只有指導。只要藝術總監或客戶喜歡就行——他們沒時間問這麼多問題。

這次的創作示範講的是，如何充分利用你手邊的工具和媒介，用盡可能少的步驟完成一個概念繪畫。此次課程中我用的是 Photoshop、ZBrush 和數位相機。首先，我要考慮我想闡明的是什麼，以及我要解決什麼樣的視覺作業。接下來，收集對我有幫助的信息，畫出草圖，這個草圖會變成最終圖的基礎。基於這些步驟，我開始創建最終的圖像。

在創作階段中，我經常會在創建圖像的過程中重新回頭審視一切。眼下我要後退一步，讓別人看看我的圖像，看看我是否已解決了視覺作業。最後，我會做最終的修改和調整之後再做呈現。

## 1 設置清晰的目標

我會先為電視遊戲做一個海盜戰士的電影說明。看起來是帶有奇幻元素的現實主義風格。我們的主角不是一個典型的大白痴，即使他帶著盔甲。他應該是體格健壯的，殘忍的，同時也是優雅的，暗示著在經年的戰鬥中他已經掌握了各種各樣的武藝。

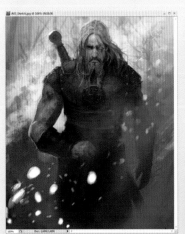

## 2 研究和草圖

在研究了海盜人之後，我畫出了一些草圖，這些草圖從不同角度展示了我的圖像。我所使用的圖層會盡量不超過三個。我總是先從漸變背景開始，在這上面我開始用深色值給人物和其他的圖形著色，然後選擇人物圖像。在新圖層上我會隱藏我的選擇，並快速畫出圖像。

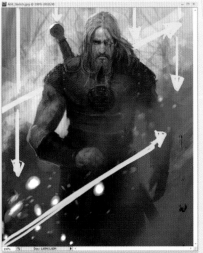

## 3 創建一個 3D 模型

一旦我選定了要繼續加工的草圖，我會進入到細化階段。以人物草圖為基礎，我開始在 ZBrush 裡製作 3D 模型。我用的是一個叫全身男性的預制 ZTool，在 www.izbrush.com. 中有免費的 3D 和 ZTools 選項。我從轉化模型開始，這樣它就和我所創建的草圖的外觀相匹配了。給我想要做造型的部分做遮罩（按住 Ctrl 鍵製作），然後選擇移動工具、縮放工具或旋轉工具，開始給它做造型。 ➡➡

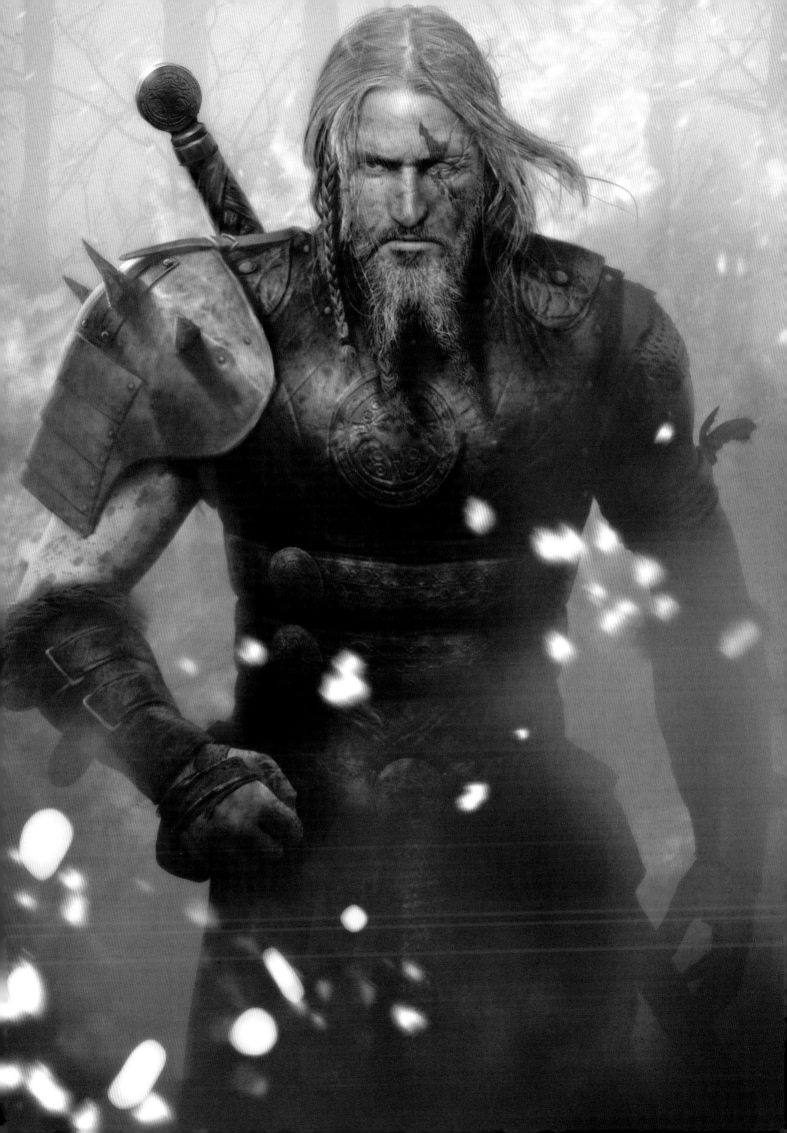

# 動感男性

## ④ 優化海盜的形象

在完成造型之後，我開始雕琢和細化外表。為了完成這個任務，我要用 ZBrush 的黏土和移動工具。當我對人物大致的外形感到滿意的時候，我就用 ZBrush 中的多物體控制面板加上盔甲。在裸體的海盜模特身上增加包裹形狀的遮罩（按住 Ctrl 鍵），然後單擊多物體控制面板底部的提取按鈕。

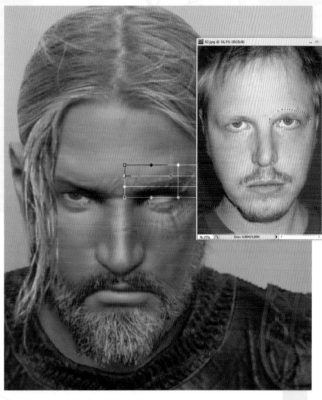

## ⑤ 從 ZBrush 導出模型

導出模型，用 MatCaps 材質（在 http://bit.ly/aa2WT6 中看看如何用 Photoshop 更簡單的操作）。導出的文件被分為一般的膚色、盔甲的皮革、鏈甲的金屬、天空的坡度和色彩以及邊緣光線。回到 Photoshop，我將從 ZBrush 導出的部分收集起來。我已經把不同圖層中導出的文件進行了細分，並用曲線（Ctrl+M）調整命令平衡不同的部分，這樣他們在色相、值和對比度上會保持一致。

**Shortcuts**
【熱鍵】
快速縮放
Alt+鼠標滾輪(PC 和Mac)
使用該快捷鍵可以在
Photoshop中快捷放大或
縮小圖像。

## ⑥ 開始細化最終圖像

創建一個新的 2,835x3,425,300dpi 的文件，把最初的草圖拖入作為臨時背景。收集來的 3D 模型這時會被放入圖像中，並被放在草圖之上。我喜歡先快速打好基礎，所以我在粗略的背景和前景中作畫，用的是迷霧畫筆。我也會創建三個文件夾：背景、中景（人物）和前景，在作畫過程中，我還會給這三個文件夾增加子文件夾。

## ⑦ 參考照片

接下來的一個階段是參照圖片。拍照時我們注意下人物的角度和位置，如果參考圖像相匹配的話，那麼在將照片的一部分轉化成圖像時就簡單多了。我在照片上選定了一個區域，複製黏貼到人物上，並變換照片（Ctrl+T）以匹配人物的臉。

### 技法解密

#### 照亮它

對象會被圖像中的光源照亮。所以，如果主要光源來自右邊，那麼對象也應該是從這個方向被照亮的。

## ⑧ 轉化和平衡照片

在創建 3D 模型時我太不會注意雙手，因為我知道我會用照片來代替。我拍了自己的手的照片，然後選擇我需要的，並將它貼到人物上。再用變換命令（Ctrl+T）變換旋轉使其與圖像相匹配。一旦完成了，我會用調整圖層比如曲線（Ctrl+M）和色相／對比度（Ctrl+U）來平衡照片和圖像的其他部分。

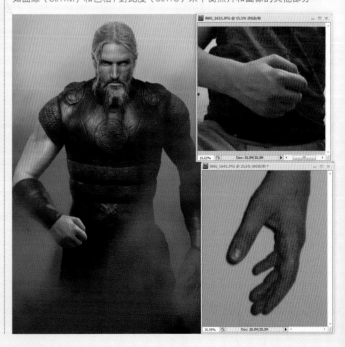

## ⑨ 環境

我已經到了需要把注意力從人物上移開，專注於他的環境這一點。不管我的北歐海盜，開始畫背景裡的樹。我用濾鏡 > 高斯模糊輕輕模糊它們。並用自定義樹枝畫筆創建一個樹枝的黑白圖像，然後執行編輯 > 設定畫筆預設命令就可以了。

**Shortcuts**
【熱鍵】
減淡
Ctrl+Shift+F (PC)
Cmd+Shift+F (Mac)
按下該快捷鍵將會在 Photoshop中彈出一個減淡對話框。

## ⑩ 畫出一團火

我把一張火的照片黏貼到512×512的文件中，執行濾鏡 > 其他 > 平移命令，在兩個框中輸入256。然後單擊修補工具，清理圖像。我在編輯 > 自定義圖案中保存我的紋理。我自己做了一個火的圖像，執行編輯 > 定義畫筆預設。在圖案圖章模式中我用火紋理和火畫筆，然後把我的圖案圖章工具保存為火。

## ⑪ 添加紋理

現在是時候給北歐海盜加上紋理了。他是一個戰士，曾在艱苦的環境中戰鬥過——環境留下了他們的標記。我根據照片創建了這個形象，我把照片設置為不同的混合模式（疊加和正片疊底），這樣只有我想要覆蓋的地區會受到影響。

**技法解密**
反饋

在畫畫過程中接受反饋意見很有用。所以找你的同事或朋友，聽聽他們說什麼，好的或壞的意見。在總結你的工作的時候有他們參與總是好的。

## ⑫ 回顧總結

檢查整個人物形象。這時別人給你的反饋也很有用，因為你盯著圖像太久了。看看海盜人的身影，還是需要更多的細節，所以我給皮革腕帶添加了一些背帶，給左臂上的傷口加了個布繃帶。劍和構圖的線條相互映襯，給圖像增加了平衡感。

## ⑬ 審查眼睛

在比較了原始的草圖和現階段的圖像後，我發現眼神不像我希望的那樣強烈。放大草圖和最終圖像的這一部分，以便更明白需要做什麼。

# 動感男性

## ⑭ 引入不對稱

當你想讓圖像更具動態效果的時候，不對稱會很有用。我覺得他背後的劍就能達到這種效果，但是從遠處看的話，只有一把劍是遠遠不夠的。我加上了一個裝甲護肩，這樣能達到更強烈的不對稱效果。

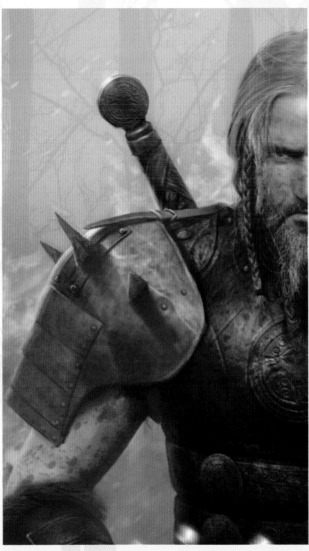

## ⑯ 漂白效果

我複製了兩個原始圖像，然後把上面那個叫做"色彩"，下面那個叫做"色階"。然後選擇色彩圖層，打開圖層屬性對話框，選擇色彩。然後選擇色階圖層，就調整圖像的亮度和對比度。最後合併為新的圖層，透過濾鏡增加一些景深。

## ⑰ 最終修改

我想讓圖像的某些部分成為視覺焦點，所以我創建了一個圖層遮罩，然後開始抹去圖像中清晰的海盜戰士。把圖像邊緣改為暈光效果，這會讓讀者的注意力集中在畫中，最後我疊加了一個顆粒紋理，讓整個圖像融為一體。

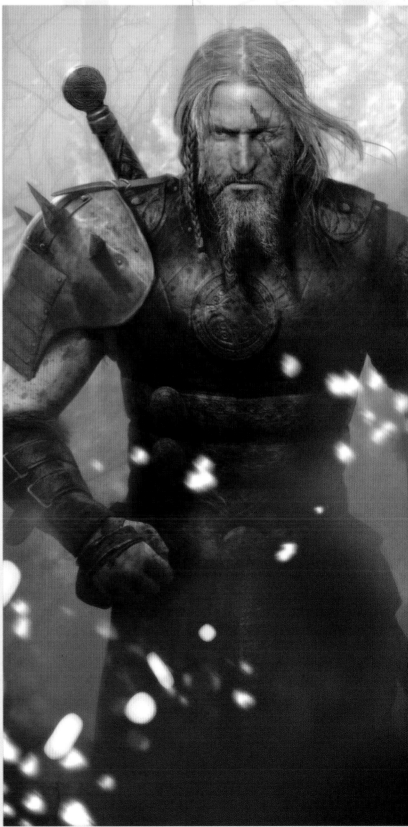

## ⑮ 最終處理圖像

到這裡圖像差不多已經完成，只差展示了。首先，合併圖像到一個叫做"最終"的文件夾裡（創建一個新的圖層，按下 Shift+Ctrl+Alt+E）。把合併圖當做原始圖層，然後複製這個圖層（Ctrl+J）。因為我想要一個漂白效果，這是個電影術語，讓圖像有種電影截圖的感覺。

# Fantasy Art essentials

奇幻插畫大師Wayne Barlowe、Marta Dahlig、
Bob Eggleton等人詳細示範與解說創作的關鍵
技巧，為讀者指點迷津。

《奇幻插畫大師》能大幅度提昇你的想像
力，以及描繪科幻插畫或漫畫藝術的水準。無論
你希望追隨傳統藝術大師學習創作技巧，或是立
志成為傑出的數位藝術家，都絕對不可錯失本書
中的大師訪談和妙技解密講座等精采內容。

全書共218頁，全彩印刷　售價600元

### 傑作欣賞

來自 H.R.Giger、Hildebrandt兄弟、Chris
Achill os、Boris Vallejo 和Julie Bell等
眾多藝術大師的驚世之作和創作建議。

### 大師訪談

透過與Frank Frazetta、Jim Burns、Rodney
Matthews 等傑出奇幻和科幻藝術家們的
精采對談，激發我們的創作靈感。

### 妙技解密

Charles Vess、Dave Gibbons、M lanie
Delon等人及多位藝術家，逐步解析繪製
插畫的步驟以及絕妙的創作技巧。

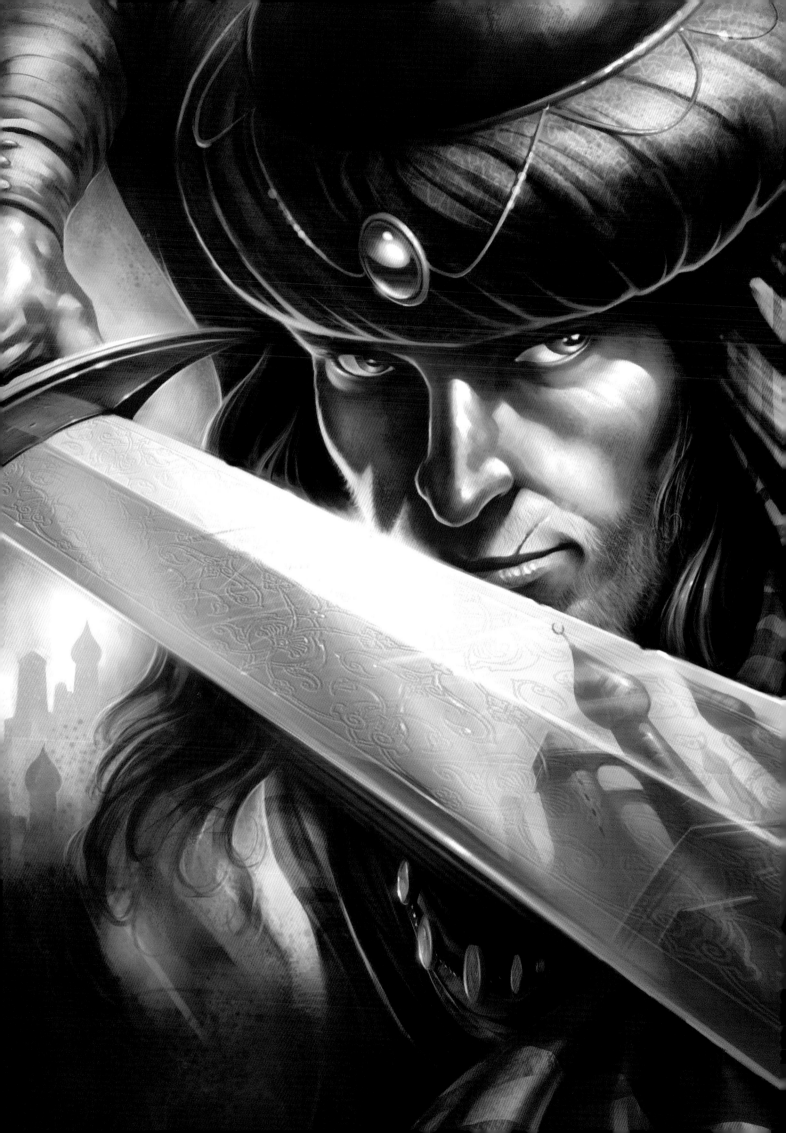

# *Painter & Photoshop*
# 繪製中東王子

幻想出一個神氣活現的波斯王子？**帕特里克・瑞利**解釋說應從一個特寫鏡頭獲得視覺衝擊。

**你**能用的最有力的取景區域就是一個人的臉部特寫。但是，你繪畫的主人公可以有一個有趣的背景故事，你可以把這個故事納入到構圖中。這種效果很難實現，因為僅有的畫面是留給臉部的。

眼睛和臉部表情能夠傳達出人物的本質，同理，其他元素也可以表明人物的處境和環境。就是這種額外的視覺信息使觀眾對藝術和人物產生了興趣，也使得別人在看到畫面的第一眼就被吸引住。

在這個項目期間，我想了幾個自大的中東戰士類型，中東王子的風格甚至是阿拉丁風格的。一個成功的概念往往開始於你確認了不想看到

的元素，而不是想看到的元素。在決定什麼是最好的方向時需要進行反復的試驗。事實上，你最初的插圖概念甚至可能不是要畫一個特定鏡頭，而是畫全身的造型。但是在我試了很多次之後，在做出最後的決定之前，有時我還需要探索別的選項。

## *Artist* 藝術家簡歷

帕特里克・瑞利
（Patrick Reilly）
國籍：美國

帕特里克是弗雷澤塔的粉絲。他為廣告和電影做設計，並在很多公司工作過。

preilly.deviantart.com

### 光碟資料

你所需文件見光碟中的帕特里克・瑞利文件夾。

### 光碟
### 示範畫筆介紹
PAINTER

2B鉛筆畫筆2

這是在草圖和描邊時我最喜歡的一個畫筆。它是仿真草圖鉛筆。

圓駱駝毛方形畫筆

這個畫筆可快速填充大塊顏色，以及描出光滑的陰影。

### 1 決定主題

決定有這種主題是收到了中東冒險傳說的啟發。第一步上上網查看該文化的衣服和風格。決定用城市化的文化風格，加上一點天賦，讓圖像有種幻想感，但要秉承設計源頭的風格。用原始元素創造出一個獨特的，更有意義的圖像。

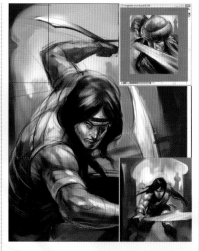

### 2 創建概念

設計概念時，我通常會有 Painter 裡的低解析度畫布，然後創建一個新的圖層，畫出個快速的黑白縮略圖。這個草圖又快有鬆散——我不要花太多時間在草圖上，因為最後可能不會用它。完成草圖，且做好決定後，我就會回來選擇一個草圖，增加解析度，繼續改善規範這個圖像。

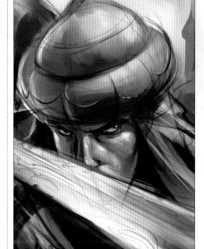

### 3 選擇一個最好的

在我畫了幾個草圖之後，我會查看一下這些圖像，試著找出哪個最有可能成為一個成功的插畫。這幾個我都喜歡，但是最後我要選擇最能吸引眼球的那個。在這裡，臉部特寫鏡頭中包括了眼睛、表情和劍——甚至還有幾個需要修改的小細節——的這個草圖是最佳選擇。

# 動感男性

### 4 調整元素布局

儘管我可能已經選擇了最好的草圖，但是我還需要把它加工一下。下半部臉要能看到嘴部的表情。此外，背景中的建築可能會干擾封面上的文字，所以我需要變換一下定位。我還想要一個元素，能將觀眾的眼球吸引到臉上。我決定將建築作為劍上的反射。

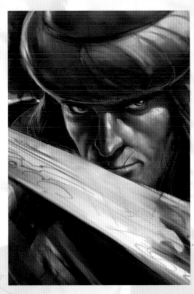

### 5 優化作品

一旦我對圖像基本滿意了，我就會把解析度增加到350dpi，繼續提煉細節。仍然黑白的，建立好基本的值，經常放大來查看一切是否平衡。經常用光滑的駱駝毛畫筆或油性色粉筆畫筆來改進草圖。後者是自定義畫筆，可以使紙張紋理在畫筆筆觸中顯示出來，增加紋理。

### 6 開始著色

我添加了一些測試色彩，好讓我知道調色板最終應該是什麼樣的。我在單色圖層下創建了一個新的圖層，將它設置為彩色或正片疊底——根據你用的是哪個而定。我用噴槍工具做實驗。最初我希望有種落日的感覺，所以我用的大部分是黃色和橘色。

### 7 添加更小的細節

在決定好調色板之後，我就關掉彩色圖層，恢復到黑白單色效果。我想要專注於更小的細節，比如說眼睛、頭髮和鬍鬚。我換了畫筆，選擇一支讓我能更好地控制線條的畫筆——要麼圓駱駝毛尖畫筆要麼是2B鉛筆2。都是自定義過的，有尖筆觸，可根據我壓下的力度來決定筆觸的粗細。

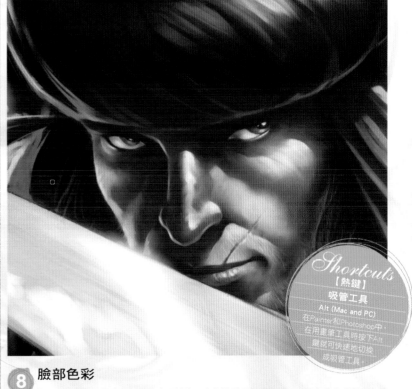

*Shortcuts*
【熱鍵】
吸管工具
Alt (Mac and PC)
在Painter和Photoshop中，在用畫筆工具時按下Alt鍵就可快速地切換成吸管工具。

### 8 臉部色彩

在黑白圖像中，當我對細節滿意了以後。我就換到彩色圖層，用噴槍工具完成對顏色的細化。大部分人在給臉上色的時候都會遇到麻煩：塗色之後看起來有點平。請記住，人臉是由三個基本色構成的：前額通常是蒼白和金色的；中間部分（鼻子、臉頰和耳朵）有點紅，下半部分臉（男性）通常為冷色調，比如藍色或灰色。

### 9 開發顏色

我在圖層上繼續落日的感覺。色板中大部分的顏色都是橘色和黃色，除了臉上有冷色調的綠色頭飾來平衡這種暖色。我喜歡人物被環境光線籠罩的感覺，但是會讓圖像看起來太過單調。所以我在上面添加了新的圖層，設為疊加混合模式，並用噴槍工具加亮需要對比度的區域。

### 10 放平圖像

在優化過黑白、彩色和疊加圖層後，我準備平面化圖像。現在我可以用完整的色彩在油布上作畫了。我繼續優化圖像，給它添加細節。在此過程中，我時不時會水平旋轉畫布，來查看是否有些細節看起來不太對。

### 11 創建圖案

我決定給它的頭飾添加一些圖案。我有兩個選擇，找到一個圖案的照片，或者是自己設計一個圖案。因為我不太想依賴於現存照片中的圖案，所以我決定自己畫一個。首先，我在圖像圖層上方創建一個新的圖層，然後將混合模式設置為疊加。我選擇塗鴉工具3畫筆，開始為頭飾設計圖案。

## 12 改變顏色

顏色似乎不太正確——我需要融合更多的活力。把圖像另存為 Photoshop 文件，然後在 Photoshop 中打開。因為我更喜歡 Photoshop 中的顏色和值的工具。我用套索工具選擇我想要變換顏色的區域，然後用色相 / 對比度調整命令直到我找到了滿意的顏色。完成後，保存，返回 Painter。

## 13 劍的反射

我開始著手反射到劍上的建築，風格參照的是中東建築，畫出了帶尖塔的建築。這些會幫助我把觀眾的眼球吸引到人物上。我原本希望劍上反射的是落日餘暉，但是又覺得圖像中的色相太多了，所以我用了一些創意，讓天空反射出冷色調的藍光。

## 14 雕刻刀

我用在網上找到的圖案作為刀鋒的紋理。把圖像放到 Photoshop 中，用變換 / 變形工具進行調整，以讓圖案的角度更適合這把劍。我給這個圖案創建了兩個副本：暗色的用來作陰影，亮色的用來作高光，把暗色放到亮色上，抵消他們。然後調整透明度，這樣圖案不會太引人注目。

## 15 加亮

到目前為止，我對圖像還算滿意，但是我仍然需要添加一些小細節，以讓圖像看起來更出色一些。我優化了需要加亮和反射的部分，並找到有邊緣或突出元素的部分，然後相應地添加高光。尖的或鋒芒畢露的區域需要更突出，而圓的柔軟的區域需要柔和地加亮。

## 16 更多的紋理

下一步，我用 Photoshop 中的複製工具。在另一個窗口中打開紋理照片並複製某個區域。然後回到插圖窗口，在作品上創建一個新的疊加圖層。用複製工具把照片中的紋理添加到圖像上。完成後，調整疊加圖層的透明度，直到平衡好了紋理，讓其不要人明顯。

## 17 調整色階和對比度

查看完圖像之後，我注意到一些色彩和值有些低級。於是重回到 Photoshop 中，用圖像 > 調整 > 色階命令來修改值，然後用圖像 > 調整 > 色相 / 對比度命令來修補顏色。我不想圖像看起來太情緒化，或者太亮，太歡快——我想要找到一種可接受的中間地帶。

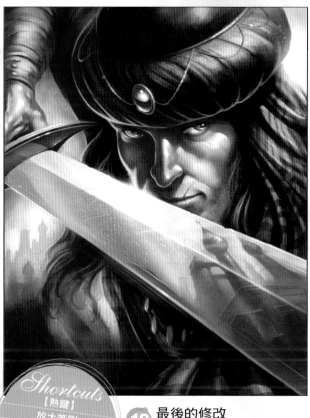

## 18 最後的修改

水平旋轉畫布查看以圖像能否找出任何錯誤，確保沒有任何忘記修改的元素。再放大來看看圖像是否完整、緊緻——這樣我就完成了。

*Photoshop*

# 學習如何繪製西斯大帝

原力的黑暗面中達斯・摩爾的設計者**伊恩・邁克格**要教你畫出一個滿是紋身的西斯大帝，並告訴你一個傳說。

**提** 示滾動標題：很久以前，在一個遙遠的藝術部門……喬治・盧卡斯（George Lucas）讓我為《幽靈的威脅》畫出一個新的西斯大帝。我花了一年的時間嘗試了不戴頭盔的達斯・維德（Darth Vader），最後終於我意識到，沒有人能超越拉爾夫・麥克奎里（Ralph McQuarrie）這個邪惡的象徵，我拿掉頭盔，開始把重心集中到臉上。看！達斯・摩爾誕生了，他的紋身是肌

## *Artist* 藝術家簡歷

**伊恩・邁克格**
**（Iain McCaig）**

國籍：美國

伊恩是電影行業中概念設計的領導者之一，他的電影作品包括"星際大戰"。現在伊恩忙於設計和指導他的首部動畫長片。
www.iainmccaig.com

**光碟資料**
你所需文件見光碟中的伊恩・邁克格文件夾。

肉圖案、墨跡和臉部彩繪（以及小丑們，他們仍會在我的噩夢中出現）的混合。我意識到其他藝術家可能會迷失在我用標記做的迷宮裡，所以我做了一個簡單的說明表格，並把它交給了其他同事。

而到今天：我發現舊的"如何畫出達斯・摩爾"的表單仍然在無處不在的續集中出現。這裡，我拿出畫的一部分，告訴你如何將它轉化成一個完全成熟的概念畫。

我把我的數位藝術工具——MacBook Pro 上的 Photoshop 和 Intuos 2 Wacom 手寫板——當做傳統的繪畫工具。所以，沒有還原，圖層只用來顯示繪畫進展，而不是做實驗。為什麼？因為數位繪畫最偉大的一件事就是你可以隨時改變想法，最壞的一件事也是你可以隨時改變想法。我想念那些要自己處理錯誤的日子，所以在工作中我不會使用 Ctrl+Z。

## 技法解密
### 如何呈現是關鍵

作為概念藝術家，只畫出漂亮的圖畫是不夠的——你也需要知道怎麼把好的設計呈現出來。如果是件戲服，演員要能穿著它演戲；如果是個外星生物，要有骨頭。比如，當 ILM 公司在創建數位尤達大師（Yoda）時，他們讓我告訴他們他的牙齒是什麼樣子的。為了這樣做，我不得不活生生地將絕地大師撕裂，然後給 CG 團員看他的骷髏頭（不，它並不像導演弗蘭克・奧茲（Frank Oz）的雙手）。

**① 先畫頭部**
首先，我畫出達斯・摩爾的基本頭型。還是經典的頭部比例：眼睛處在頭部中間；鼻子處於臉的下半部正中間，嘴巴在剩下部分的中間位置。耳朵大概在鼻子和眼睛的正中間，但是摩爾需要一個能適應盔甲的太陽穴。

**② 骷髏頭元素**
我在眼睛周圍畫了一個圈，然後從顴骨兩邊到下顎之間畫兩條曲線，這條線挨著嘴角，並且應該和兩隻眼睛的水平線垂直。這時頭部看起來有點像骷髏頭了。此外，這些鉛筆草圖大概和你的拇指一樣大。我喜歡一開始畫小圖——可以隨時檢查比例。

**③ 加上圖案**
我在達斯・摩爾的前額畫出三個葉狀圖案。中間的一個下面用一條線直接連到鼻子底端。我修改了鼻子的線條，在摩爾的下嘴唇處畫了一個沙漏形狀。然後給這一部分之外的地方都加上了陰影，額頭的葉狀圖案和眼眶區域的陰影要輕，中間部分是空白（現在看起來像骷髏頭的上半部分了）。

➤➤

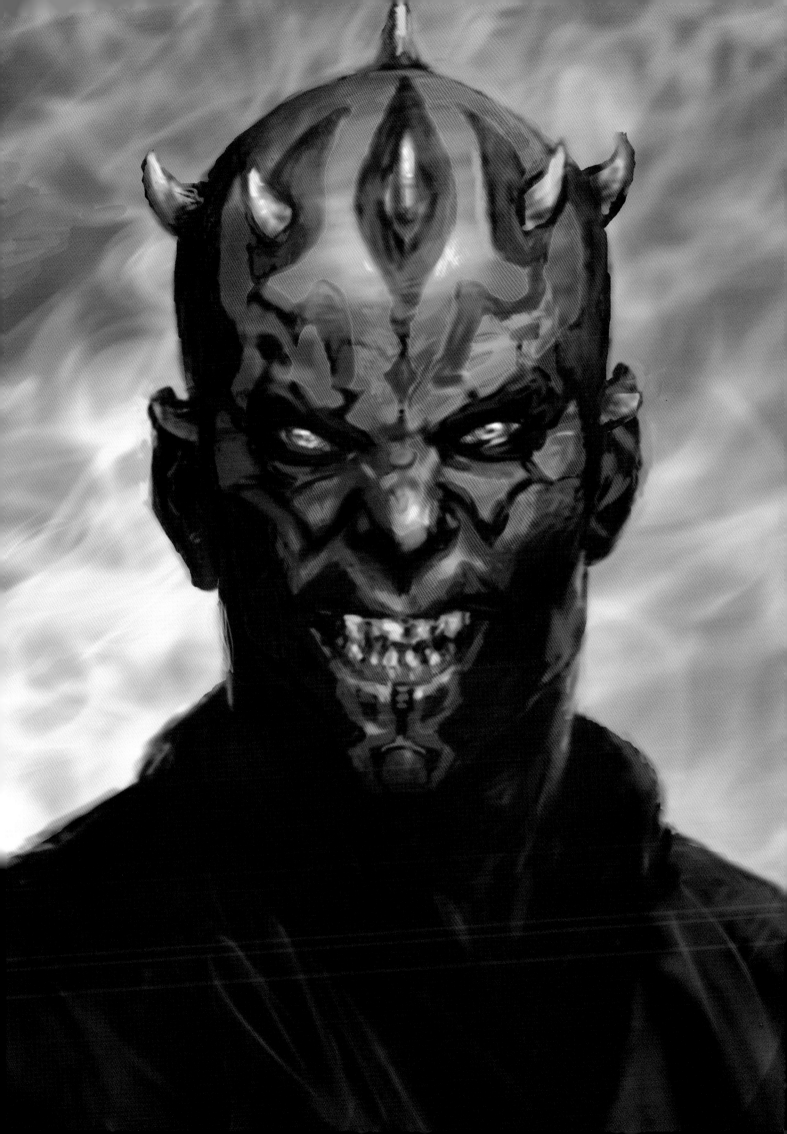

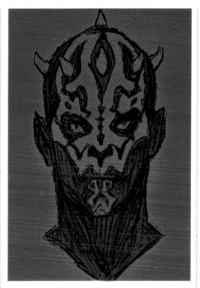

### 4 怒吼和皺眉

我用小的紋身填補空白，注意線條之間的留白處理。這些東西控制著摩爾的表情：鼻子兩邊的怒吼線條，前額皺眉後的線條。不要忘記犄角！甚至要注意它們應該在哪裡，以及要有多少。

### 5 放入 Photoshop

我把我的畫作為底層圖層，並在上方添加新的圖層，然後用達斯摩爾紅（PANTONE Red 032 C）填充它。我把這個圖層的混合模式設置為正片疊底，讓這幅畫透過下面的圖顯示。

### 6 畫出紋身

在標準圖層上我，開始用我最愛的畫筆——兩個自定義畫筆之一，這兩個畫筆這裡都會用到。用黑色輕輕為紋身畫上陰影，以更好地看見正面和側面的形狀。

### 7 額外的身體

有了黑色的輪廓，我在另一個圖層上給達斯·摩爾創建了身體，並用是黃橙色（PANTONE 163 C）給犄角加上陰影。我也開始優化充血的眼睛。這個時候圖像看起來就很形象了，希望他有些嚇人。

### 8 在背景中畫畫

我不太用遮罩，但是畫這個圖像時要用。我用快速遮罩選項給摩爾加上遮罩，然後保存選項，因為之後我會用到它。現在，我為人物加上遮罩，並在另一個圖層上降低藍灰色梯度（PANTONE 446 C 到 445 C）。我不擔心人物外圍的哪一點紅色，儘管——我知道稍後我會在人物上畫很多，在最終階段也會控制邊緣。

### 9 煙霧環境

我又創建了一個新圖層——所有的圖層混合模式都設置為正常，除非我說了要設置別的。這是我真正開始畫畫的地方。如果你使用柔軟的畫筆，比如我的2號自定義畫筆，調整了透明度，那麼煙霧就會變得很有趣。因為好的音樂能成就好的藝術，所以在畫西斯大帝的時候聽的是折衷的曲調，這樣我就會把音樂的節奏轉化成煙霧中的圖案了。我做了一個心理測驗，給前額添加了一些煙霧，讓人物和環境相匹配。

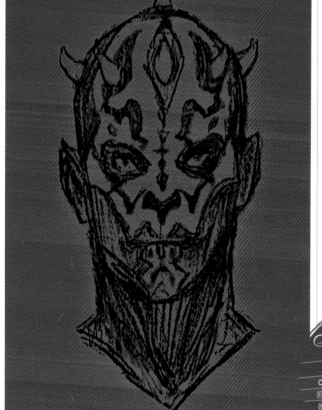

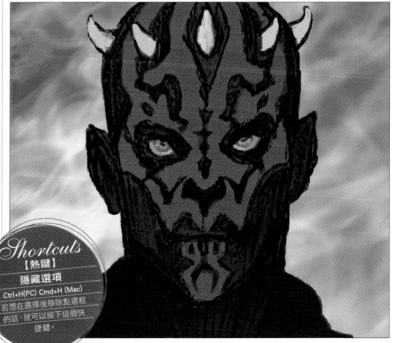

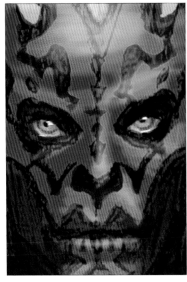

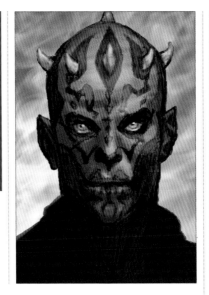

### ⑩ 高光區域

用淡粉紅色（PANTONE 169 C）以及我最愛的低透明度的自定義畫筆在人物上畫出光線。我在右側的暗部區域塗抹——在下一個圖層中完成——試著營造出光線從人物上方落下的感覺（稍微靠右些）。也會再加工一下眼睛，確保上眼球和下眼瞼有亮光。在整個圖像結束之前我都會不斷地加工眼睛，因為它關係著畫中人物的表情。

### ⑫ 額外的維度

在新的圖層上我用最新預設的顏色（PANTONE 520 C——這是藍紫色）表現上半部的黑色紋身，讓人感覺到它們捕捉了一些來自天空的輔助光。現在，這幅畫看起來有點像 3D 效果的了，而不再僅是黑與紅的圖形了。請注意，我還沒有完全刪除下面的圖畫呢——我會在之後把它拿出來，現在我喜歡它為圖像加上的紋理。

### ⑭ 額外的犄角

在新圖層上給前額添加些煙霧，這就差不多完成了！記住這些犄角，我怎麼注意到它們總共有幾隻的？好吧，我漏掉了兩個：這兩個應該從他的兩鬢中長出來，在耳朵的上方。為了讓它們和我已經畫好的犄角保持一致，我從頭部邊緣複製了兩隻，然後用變形工具修改一下，加些顏料讓他們與整個畫面保持一致。

### ⑪ 陰影

已將這個圖層的混合模式設為“正片疊底”，並用印度紅（PANTONE 484 C）在中間調以及圖像的陰影區域塗抹。我用有限的色板，保證了圖像既簡單又形象。用正片疊底以及低透明度的畫筆，這會讓我能慢慢畫出暗部區域，建好模型。顏色填充好了，背景完成了，亮部區域和暗部區域也被清理了之後，我開始進行最後的圖像調整。

### ⑬ 完成細節

給衣服上的細節加一點天空色（稍微偏一點點的藍）。在收縮、銳化、融合和柔化（特別是在我想要給一些邊緣創建一個柔軟的焦點，比如肩膀和頭部輪廓）時，聽音樂聽的迷失了。現在沒有任何預設的顏色：都是一些靠本身的色彩，似乎這幅畫本身就是個巨大的調色板。

### ⑮ 還有……微笑

如果我已經完成了，為什麼還有一個圖層？好吧，我想我得為摩爾畫一個表情，讓你看看為什麼那裡會有紋身線。如果他皺眉／微笑時會有什麼變化？所有一切都剛好加強了他邪惡的表情，幾乎像設計好的一樣。實際上，雷·帕克（Ray Parks）——他扮演的達斯·摩爾——曾形容達斯·摩爾更像是厚顏無恥的，而不是邪惡的。我完全同意！這透露了摩爾獨特的品味：他以製造混亂為目。兩個絕地西斯？放馬過來吧！

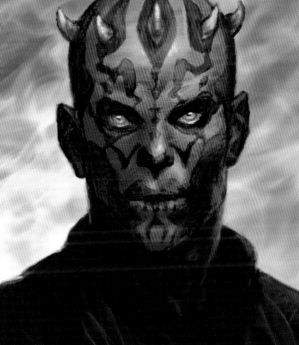

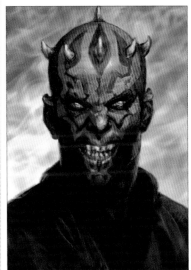

ImagineFX
創作
示範影片
見光碟

*Photoshop*

# 繪製青年太陽神

**德爾·梅爾辛達** 運用在男性解剖學、肌肉組織以及皮膚色調方面的廣博知識，展現了蒼穹射手的繪製秘籍。

著奇幻藝術的流行，吸引了越來越多的女性藝術家加入到創作隊伍中。她們從全新的視角解讀男性，創作了諸如受日本動畫影響的中性美男、愛沉思的性感吸血鬼以及自信固執的海報男郎等作品。

事實上，這是一個探索發現、領域界限不斷拓寬的偉大時代，一個可以不必因循守舊，創作

耳目一新的奇幻男性人物的時代。當然，想感受男性繪製的趣味和多樣性，你也不一定非得是女性。

我認為奇幻男性人物理應與奇幻女性人物一樣賞心悅目。我的作品源於兩大個人興趣：解剖學和古典主義。瞭解解剖學基礎知識對作品的創作很有幫助。例如，古希臘羅馬雕塑以及後來文藝復興時期受古典主義影響的大師們的作

品都呈現出了對形體和骨骼細節的重視。我從這些作品中汲取關於造型、準確性和技法的創作靈感。

在本次創作示範課程裡，我將揭示以古代太陽神為基礎，創作奇幻男性人物的過程。同時簡要介紹相關的解剖學知識、光線和色彩，以及如何繪製皮膚色調等內容。

## *Artist*
### 藝術家簡歷

**德爾·梅爾辛達**
**(Del Melchionda)**
國籍：美國

德爾是一位有著傳統藝術和數位媒體背景的數位藝術家。現在她是一名 3D 藝術家，擅長為廣播電視做光照、陰影和紋理的設置工作。她也喜歡用 Photoshop 繪製平面圖畫。對人體繪畫和解剖學有著濃厚興趣。
www.ceruleanvii.
deviantart.com

**光碟資料**

你所需文件見光碟中的德爾·梅爾辛達文件夾。

## ② 臉部

我總是先描繪臉部的細節。或許這一做法不是很可取，但如果在某個部位要花上好幾個小時，那我不妨畫成自己喜歡的樣子。於是在對臉部結構和表情上，我精雕細琢直到自己滿意為止。我還粗略勾勒出了髮型——簡單的馬尾。奇幻男性人物通常都長髮飄飄，但對射手來說，紮起頭髮似乎更符合現實需要。

## ① 造型

沒有什麼比一個優美的造型能給我帶來更多的靈感。根據造型我會想像出一個故事，隨之動筆開始創作。我一直很喜歡射手這一經典造型，強壯有力，優美典雅，這使我聯想到希臘太陽神阿波羅（Apollo）。它也正好是觀測軀體骨骼的絕佳造型，於是我決定把射手繪製成太陽神的樣子。我先觀查了一些雕塑尋找靈感並畫出幾幅灰階草圖。

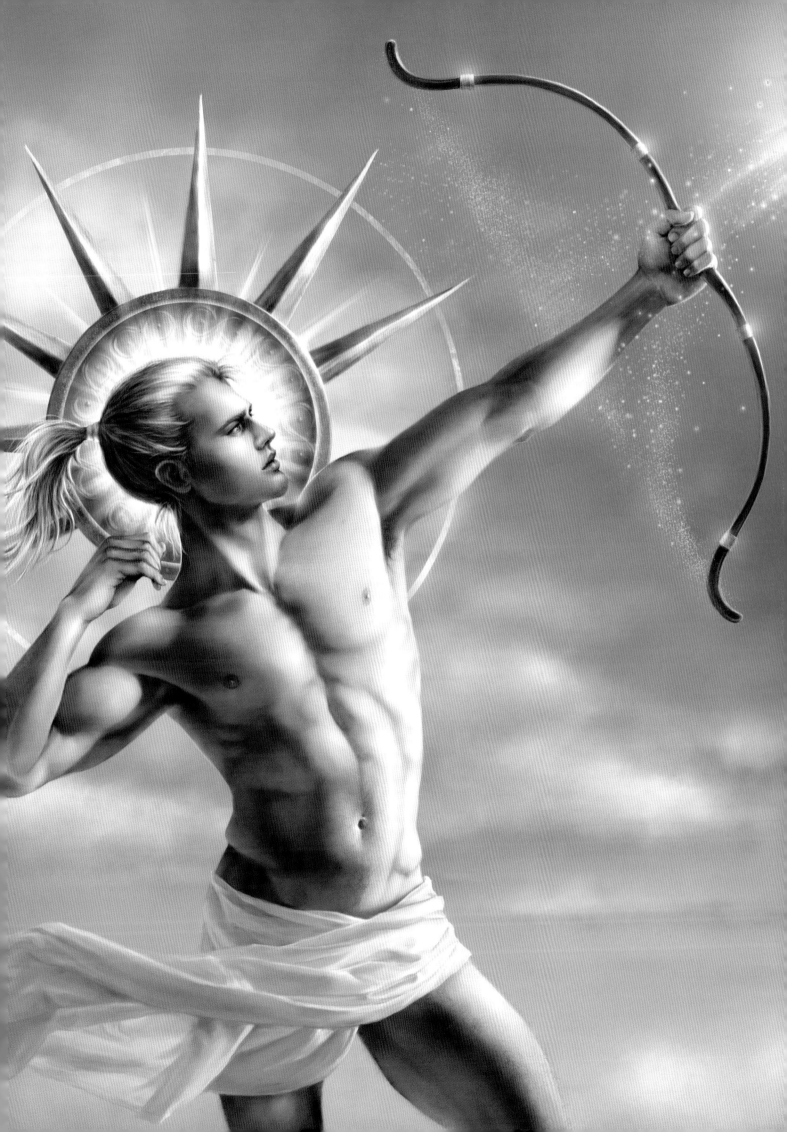

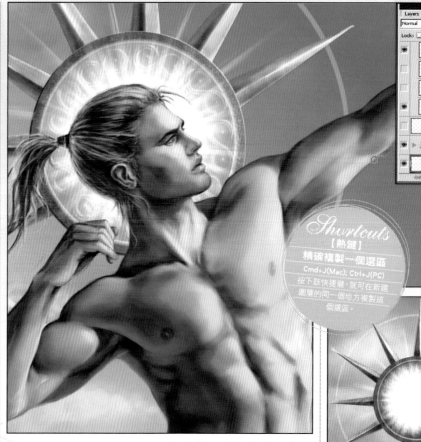

### ③ 參考照片

軀體上半部分的繪製非常順利,但對於下半部分,我還需要一些素材。於是我拍了一些藝術模特照作為參考。如果你像我一樣也是業餘的,沒有攝影棚可用,下面是幾個拍攝模特的小技巧。 第一,合適的燈光非常重要。我們可以找來一些鎢絲燈,但情急時作業燈也可派上用場。務必關掉閃光燈。第二,多拍些照片,以便在不同照片上截取小塊區域備用。為複雜區域比如手臂來個特寫鏡頭。第三,使用一張大塑膠板當作反光板反射光線。

### ⑤ 上色

現在我已經盡我所想畫完灰階草圖,那麼就進入到我最喜愛的階段——上色。將圖層混合模式設置為顏色或正片疊底,在草圖的不同圖層上(頭髮圖層、身體圖層、背景圖層)平塗大塊顏色。這些圖層之上添加一個新的圖層,選擇正常模式,此時,這幅畫的描繪才真正開始了。

### ⑥ 其他元素

除了在 Wii 遊戲機上,我沒怎麼玩過射箭。但我非常喜歡希臘羅馬人的弓箭設計,於是我繪製了一把由木頭和黃金製成的弓箭。人們畫阿波羅和羅馬太陽神索爾(Sol)時,通常在頭部畫上光環代表日光,後來經基督教藝術家之筆成為靈光的象徵。在該幅畫中,光環採用傳統的圓形,外圍由七個尖角星組成,這在希臘繪畫裡可以看到。光束是由白點透過徑向縮放模糊簡單製成。

**光碟**

**示範畫筆介紹**

**PHOTOSHOP**

自定義畫筆:
繪膚筆 01,02 與 03

這些是我繪製皮膚紋理時的三支畫筆。在基礎皮膚色調圖層上疊加一個新圖層,輕按鋼筆為皮膚添加與基礎圖層相比色彩淺一些的紋理區域。在畫筆預設下,滑動紋理的比例滑塊可以更改紋理樣式的尺寸,這一點也是很有必要做的。

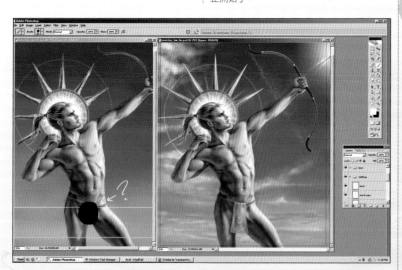

### ④ 隱藏至今的問題暴露出來了……

要想構圖以合適的比例顯示傾斜,我決定透過拉長畫面來實現。我不想要太多空蕩蕩的天空,所以將人物往下繪製,畫出腿部。這時,一個我極力回避的問題出現了——可怕的全正面男性裸體。男性畫像的這種裸露程度在社會上是絕對不可以的。我喜歡畫裸體,通常我會找到巧妙的造型來避免這一問題,但這幅畫無論如何都行不通。目前我還想不出要如何處理這個部位,所以暫且在另一個圖層上添加一條束帶。

### ⑦ 運用色彩畫出皮膚色調

皮膚最明亮的地方採用金色暖光,並摻有些許藍色反射冷光;中間色包括粉色和綠色;陰影區採用紫色。把不透明度調低,就可以開始鋪陳色彩了。在色彩對比強烈的區域,輕柔地混合顏色。在需要表達暖色調和飽滿的位置,將畫筆模式調成疊加。從背景處拾取藍色和粉色塗抹到皮膚上,以柔化邊緣並呈現反光。

## ⑩ 畫頭髮

我喜歡在每幅畫裡嘗試不同的頭髮風格和髮型。金黃色頭髮可產生更多深淺不一的色彩，尤其把頭髮束起紮在腦後時更為明顯。用虛線畫筆，在正常、疊加、減淡和正片疊底混合模式間切換，一點一點描繪出頭髮。為了塗抹髮隙間的顏色，我選用了一支帶有塗抹工具的耙筆（rakebrush）。在另一個圖層上，選擇減淡和正常混合模式，一縷一縷地精細描繪頭髮。

## ⑧ 皮膚色調細節

男性臉部包含三個顏色區：偏黃的前額、微紅的鼻子和臉頰，以及鬍疵引起的微綠或灰白色的下巴。在像耳朵和鼻孔這樣的薄肉區，光線可穿透顯現其毛細血管，所以這部分區域我採用淡紅色。指關節、手肘以及膝蓋處也塗抹淡紅色。在膚色相近的兩個部位處，比如靠近軀體的手臂，將會產生暖色調的反射區，所以我採用飽和色彩繪製。

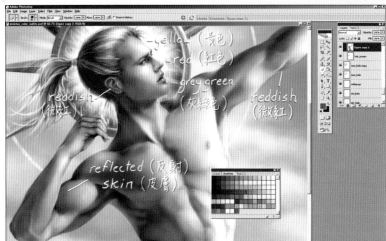

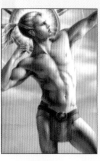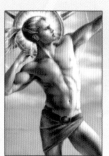
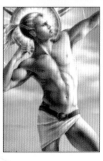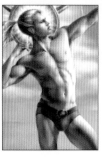

## ⑪ 穿什麼呢，穿什麼呢……

繪製奇幻男性人物時一個令人頭疼的問題是衣服的選擇。女性穿什麼都好看，可對於男性來説，若畫得坦胸露肩，性感魅惑，形體雖然優美但卻顯得缺乏男子氣概或傻裡傻氣。在本幅畫的整個創作中，衣服的選擇是最傷腦筋的一步。我做了很多嘗試，畫過束帶、披肩、斯巴達300勇士風格的短褲、寬大的腰帶等（這傢伙衣櫃的衣服比帕里斯·希爾頓（Paris Hilton）的都多）。但糟糕的是，大部分嘗試都會有上面的問題。

## ⑫ 繪製衣料

在衣服上考慮良久，最終我選擇了飄逸的帶褶布料，這種布料經典百搭，且比較適合男子（至少不花俏）。衣帶向一側飄動，也正好使我的構圖顯得更加平衡勻稱。色彩方面，我選用了白色，不過在明亮的皮膚區域我採用多個不同的顏色。最亮的區域為白色和金黃色，也包括藍色和紫色的反射光，我還在底下的地平線處吸取了點粉紅色。畫出皮膚上的衣服陰影，然後飽和該區域。

## ⑨ 紋理細節

皮膚不可能完全光滑，因此我新建了一個圖層，設置疊加混合模式，為基礎色調添加紋理細節。為了表現毛孔、鬍疵及高低不平，我選用帶紋理的 Photoshop 畫筆，調低直徑，畫出少許斑點狀的紋理。或交替使用深色和淺色，並把重點放在皮膚中間色調的描繪上。我還在手臂、雙腿和其他區域添加了一些體毛，有些人覺得這一做法沒必要，效果不明顯，可我卻對它情有獨鐘，並自定義一支畫筆繪製細小的卷髮或直髮區。

# 動感男性

## 技法解密
### 提升色彩

在為灰階圖像上色時常常很難實現色彩豐富有強力的效果。一個改善的方法就是，在陰影區畫上多種不同的顏色，尤其在畫皮膚色調時。著色階段，我都是先在圖畫上放一個飽和度調整圖層，這樣我就能不斷回顧檢查設定的數值是否連貫，色彩是否自然。

### ⑬ 頸部解剖學

胸鎖乳突肌由起自鎖骨內緣延伸至耳後部位的兩塊帶狀肌肉組成。在本幅畫中，因為人物仰頭向後，頸部處於繃緊狀態，所以這兩塊肌肉我畫得非常清晰。頸部底端有一個標誌性的 V 型凹口，叫上橫骨。從頸部後側可見後背斜方肌的頂端。注意咽喉上的喉結，它是由喉部周圍的軟骨構成。女人也有喉結，但突出角度較小，因而不顯眼。

### ⑭ 肩部與胸部解剖學

我懂解剖學，因此繪製形體時就容易很多。觀察肩部區域，有幾組肌肉群聚集在此處，我需要按照正確的順序畫出肌肉群的交疊。上臂的下側是肱三頭肌，往上依次為肱二頭肌和胸肌，胸肌起自鎖骨和胸骨，延伸至肱肌。胸肌之上皆為肩部肌肉——三角肌。我們可以看到背部的部分背闊肌，即背部最寬闊的肌肉。胸肌和背闊肌之間的凹陷部分為腋窩。

Trapezius：斜方肌
Sternocleidomastoids：胸鎖乳突肌
Sternal notch：上橫骨
Deltoid：三角肌
Pectorals：胸肌
Biceps：肱二頭肌
Triceps：肱三頭肌
Latissimus：背闊肌
Serratus：前鋸肌
Rectus abdominis：腹直肌
External oblique：腹外斜肌
Inguinal line：腹股溝線

### ⑮ 腹部解剖學

人體共有兩塊腹肌，分布於軀體中線兩側。自肚臍區域往上各包含三塊肌肉，即常說的"六塊肌"。千萬別畫得一樣大小！因為大多數人的這幾塊肌肉都不是平均分布的。否則就跟卡通人物似的。肚臍以下的區分就小了很多。修長呈手指狀的前鋸肌被誤認為是肋骨。腹外斜肌與上方的前鋸肌互相交錯，向下止於骼骨前部。其與另外幾塊肌肉相互交疊，並界定出大多數人即使身體健康也會有的腰間贅肉邊線。在邊線下緣可見腹股溝管，該部位因其與希臘古典男性雕塑密切關聯的特點，故又稱"希臘雕像線條"。女性也有腹股溝線，但不像男性這麼明顯。

### ⑯ 雲朵與效果

我把背景的雲朵繪成雲淡風輕狀，以免喧賓奪主。在一觸即發的箭頭外側畫出火焰，向下飄灑降落的火花和餘燼夾雜其中。畫弓弦的時候，透過不同的圖層混合模式包括柔光和顏色減淡並選用分散狀的細小顆粒來繪製，因此看起來不怎麼結實。相應地，這些都會在人體上產生反光，反光部分的光澤也要畫出。

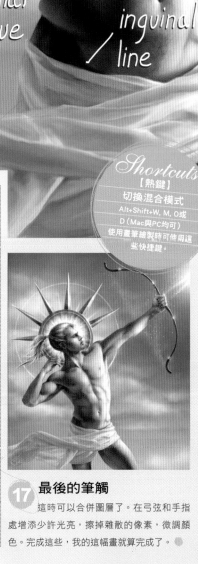

### ⑰ 最後的筆觸

這時可以合併圖層了。在弓弦和手指處增添少許光亮，擦掉雜散的像素，微調顏色。完成這些，我的這幅畫就算完成了。

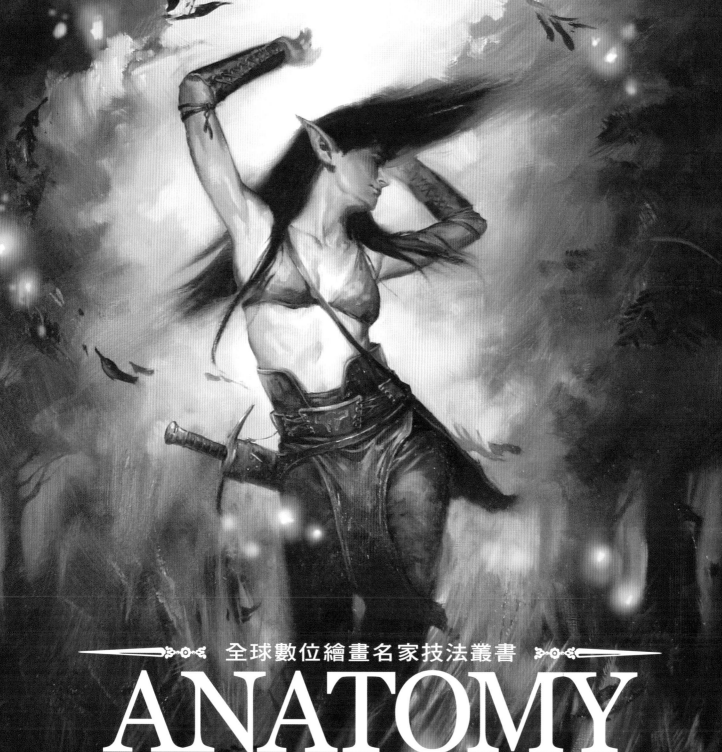

全球數位繪畫名家技法叢書

# ANATOMY

## 人體與動物結構特輯
### （一、二合輯）
全書共226頁，全彩印刷　售價660元

人體與動物結構 2
## 人體動態結構

全書共114頁，全彩印刷　售價440元

*Painter & Photoshop*

# 吸血鬼咒語來襲

看梅勒妮‧德隆是如何將黑暗王子重塑成被目擊且仍然意猶未盡的不死浪子

## 藝術家簡歷

**梅勒妮‧德隆**
（Mélanie Delon）

國籍：法國

梅勒妮是一位自由奇幻藝術畫家，為很多家出版公司繪製封面。大部分時間她都致力於個人作品系列的創作，該系列由諾瑪編輯部出版。
www.melaniedelon.com

## 光碟資料

你所需文件見光碟中的梅勒妮‧德隆文件夾。

**首**先我得承認，我沒怎麼畫過男性人物，更別說畫一個男性吸血鬼了。所以說創作這幅畫既是一次挑戰又是件十分有意思的事。所有有生命的生物中，吸血鬼是最有趣的一類，引發恐懼但即兼具性感，讓人屏息。塑造這一角色，有很大的發揮餘地。

我決定不採用電影裡老套的吸血鬼形象，如演員貝拉‧盧戈西（Béla Lugosi），克里斯托弗‧李（Christopher Lee）等扮演的，我想把他畫成一個在夜間活動具有現代面孔的食肉動物，並利用細節表現他的永久人生。一個藝術家朋友曾建議我把這個角色當成是凱爾特勇士的某個首領，並建議我在眼部周圍畫一些十字形紋身。這一細節雖然簡單但可傳遞出很多信息。

動筆之前我總是會先做大量的研究，尤其是在面對不熟悉的主題時更是如此。我在網上瀏覽了很多圖片，但只對 1992 年科波拉（Coppola）導演執導的電影中，加里‧奧德曼（Gary Oldman）扮演的德古拉（Dracula）伯爵這一恐怖角色印象深刻。我覺得他完美地呈現出吸血鬼的本性特徵：一個致命卻浪漫、性情多變的怪物。

接下來我準備開始創作了。我不會畫很多初步的素描草圖，而是直接在 Photoshop 和 Painter 中畫，這就是我的方法，根據需要自由地一點點地繪製。

## ① 最初的草稿

我只想把腦海中的印象畫出來。所以，最初的草稿沒有細節也沒有真實的光源，僅表達了大概的想法和對構圖的初步打算。在這一步，我喜歡使用基本的硬邊圓畫筆，把畫筆直徑調高，並調低畫布尺寸。這樣我就可以集中精力構思圖畫的大致輪廓，而不會陷入精緻的細節刻畫不能自拔。細節部分我可以在後面的步驟中進行。

## 4 紅色雙眸

眼睛對於一幅畫而言非常重要，是抓住觀眾注意力的關鍵。吸血鬼（或者其他任何奇幻生物）在顏色選用和新穎設計方面有很大的創作空間。在本幅畫中，背景和嘴唇為紅色；光線、皮膚和背景屬淺色系，以藍色為主，所以對於眼睛我畫成了紅色，眼睛下方為略紫的藍色。繪製時要記住，儘管有一半眼睛被眼瞼蓋住了，但眼睛也是圓的。

## 5 死亡微笑

嘴巴是吸血鬼圖像的另一個重要元素，需刻畫得既令人生畏又性感十足。在這幅畫中，我畫了一個滿嘴是血的邪惡微笑。仍然使用軟邊圓和硬邊圓兩種畫筆，精細描繪嘴巴並添加細節。嘴唇我選用珊瑚色。我覺得珊瑚色真的很適合帶來死亡之人。此處多畫幾種顏色，可更引人注目。

## 6 狂野髮型

我想給吸血鬼設計一個現代感的髮型，同時也呈現他的大概年紀和狂暴的個性特徵。哥德式的黑色長髮不是我想要的，所以我畫了一縷縷淩亂的濕髮，使得畫面更有活力、更具動感。我先鋪上大色，然後逐漸提亮。頭髮我沒有一縷縷地畫，而是分成組塊完成的。用牆粉畫筆繪製頭髮，不時地變換顏色，提高頭髮的真實感。

### 7 深色的眼球

我在眼部周圍畫了很多細節，使它看起來更加真實。仔細添加皮膚皺褶，畫上幾乎要蓋住眼瞼的濃重陰影，這樣可提亮紅色眼眸，加深兩者的對比效果，並給人物增添一種誘惑風情。虹膜上方的圓形眼球是透明的，所以畫光線時應該順著眼球的弧度走向來畫。虹膜需要精細描繪，所以不妨安下心來為這一特定元素繪製細膩的筆觸。試驗不同的圖層混合模式，以便創設冷酷的虹膜效果和紋理。

## 技法解密
### 用 Painter 繪製

這幅畫的每一步繪製我都使用了 Painter。Painter 的混色性能非常卓越，可製作很多有趣的紋理，在顏色方面的功能也很強大。在這些方面，主要用於圖片處理的 Photoshop 要遜色很多。剛接觸 Painter 時可能覺它不如 Photoshop 方便好用，可一旦用 Painter 創建好自己的畫筆後，很快你就會對它愛不釋手了。

### 9 皮膚細節

繪製好皮膚顏色後，我用自定義的牆粉筆刷畫上毛孔。這對提昇皮膚的畫面效果非常有用。我沒有處處都畫，只在焦點區域畫上毛孔，比如鼻子和臉頰。把圖層做模糊處理並改變其不透明度，不斷重複該動作直到得到自己滿意的結果。我還在某些區域，比如鼻孔處，塗上了淺黃色和淺綠色。

### 11 暴風雨下的天空

此處的背景應該能為畫面增添更加逼真的效果，且必須反映人物的內心活動。一開始我就確定要用暗紅色調來畫。現在要做的是描繪雷電交加的暴風雨場景。對於遠處的天空不需要太多的細節的雲朵，我用一支自己最喜愛的自定義柔性畫筆慢慢繪製，塑出形狀。我又多塗了些紅色的光，用以呈現雲彩各異的形狀，增強動態感。

### 8 蒼白的肌膚

吸血鬼的皮膚一定是蒼白的，但並不是白色。為了得到真實感的皮膚，就需要不斷變化顏色。我畫了透明的皮膚，可隱約看見皮下的血管。在眼部周圍，我選用淺紅色，並畫出橙色和藍紫色筆觸，藍紫色可代表疾病或者死皮。選淺藍色也不錯。我為眼睛畫上橙色，以暗指皮膚因老化而產生的厚厚的皮層。同時，豐富紅色的虹膜的色彩。我在一個低透明度的圖層上輕輕塗抹上不同顏色，把每個含義都表達出來。

### 10 血管

儘管畫面的混色、光線和大致紋理都還需要處理，但現在我要為肌膚添加一些細節。實際上這一步屬於添加紋理的一部分，也非常重要。我在一個新建圖層上繪製眼部周圍的血管、鼻子和嘴巴。顏色方面，我選用淡紅色和藍色或與紫色的混合色。為了獲得更多適宜的顏色變化，我還對畫筆設置做了更改。在畫好血管後，嘗試各種圖層混合模式（我一般選用疊加模式）和不同的透明度設置。沒必要把血管畫得特別明顯。重複幾次以上步驟，嘗試增加紋理，並產生一種"皮下"的效果。

**Shortcuts**
【熱鍵】
正片疊底混合模式
Shift+Alt+O (PC)
Shift+Opt+O (Mac)
可在正片疊底混合模式中快速改變圖層混合模式

### 12 血如雨下

天空完成後，接下來我要做的是複製連續的下雨動作。於是我在另一個圖層上畫了些雨點（看起來像流星），複製該圖層並黏貼到背景的某個位置，然後合併這兩個大雨圖層。接著，複製剛才新合併得到的圖層，並黏貼到某處背景上。重複幾次，直到畫出足夠多的雨點。這時把整個畫面做模糊處理，擦除一些雨滴並在前景添上一點點光線。

### ⑬ 更多血跡

血不是單純的紅色,它是紅色、黃色和橙色的混合體。我想讓人物的嘴巴周圍布滿血跡,而且還有一些正沿著下巴往下滴。我用橙色和黃色畫血漬較少的區域,而在要表現濃重血跡的區域,我選用的是飽和的紅色。血如同水,可反射光線,也是透明的。所以我在光線強烈的地方加上了一點鮮紅色。

### ⑭ 獠牙!

畫獠牙時我小心翼翼地,否則,一對怪怪、傻傻的獠牙會使吸血鬼的性感魅力喪失殆盡。牙齒是按上端的弧度來排列和歪斜的,所以我只是粗略地畫出獠牙的位置。在本幅畫中,獠牙位於犬齒處(當然你也可以安排在別的地方),所以必須把它畫得靠近嘴角些。獠牙的顏色是象牙白色,與淺藍中帶點黃色的眼睛很相似。獠牙也會反光,為此我又添加了零散的強光。

### ⑮ 十字

紋身因時間太久而有些褪色,看起來很舊。而它又會布在眼睛周圍,所以一定不能把它畫得太過醒目。我決定放棄繪製紋身時常用的藍色或黑色,而改用暗紅或暗橙色來畫。在畫出自己想要的紋身效果後,清除一部分紋身並將一部分做模糊處理。然後把圖層混合模式調到疊加模式,不透明度設為 50%。

### ⑯ 額外的細節

我採用正常模式的圓邊畫筆繪製細節,設置動態形狀(最小直徑),並選擇其他動態 > 不透明度抖動。這些設置可幫助我得到我想要的效果和顏色變化,適用於繪製頭髮、睫毛和皮膚毛孔。我在一個新圖層上畫了一些額外的細節,並稍作模糊處理,避免他們過於醒目。

### ⑰ 古裝

這個傢伙的衣服應該呈現出他的個人背景和年老來,所以我設計出一款帶有鳳凰圖案的黑色夾克。繡花部分需要變化很多種顏色才能完成,所以製底時我選用一支柔性畫筆,調整其它動態 > 不透明度抖動為 30% 或 40%,並添上少許光亮。接著把所產生的結果進行模糊處理。

### ⑱ 雨點

我在後背、耳朵和脖子等部位畫上四濺的雨滴,使得大雨與角色相銜接,並融為一體。透過模糊工具模糊處理濺濕的區域。為臉部和頭髮再多畫些水,使其看起來像是潑上去的。為了得到這一效果,我用正常模式的圓邊畫筆來畫,設置筆刷動態(最小直徑)和濕邊。

### ⑲ 完成怪獸

我基本上完成了創作。在這一步,我通常會做些加強對比度的工作,並借助色彩調整選項對顏色做些調整。不過,這些都是微調,我可不想否定自己先前使用的色彩和光線。但是這些工作可使畫面更協調統一。

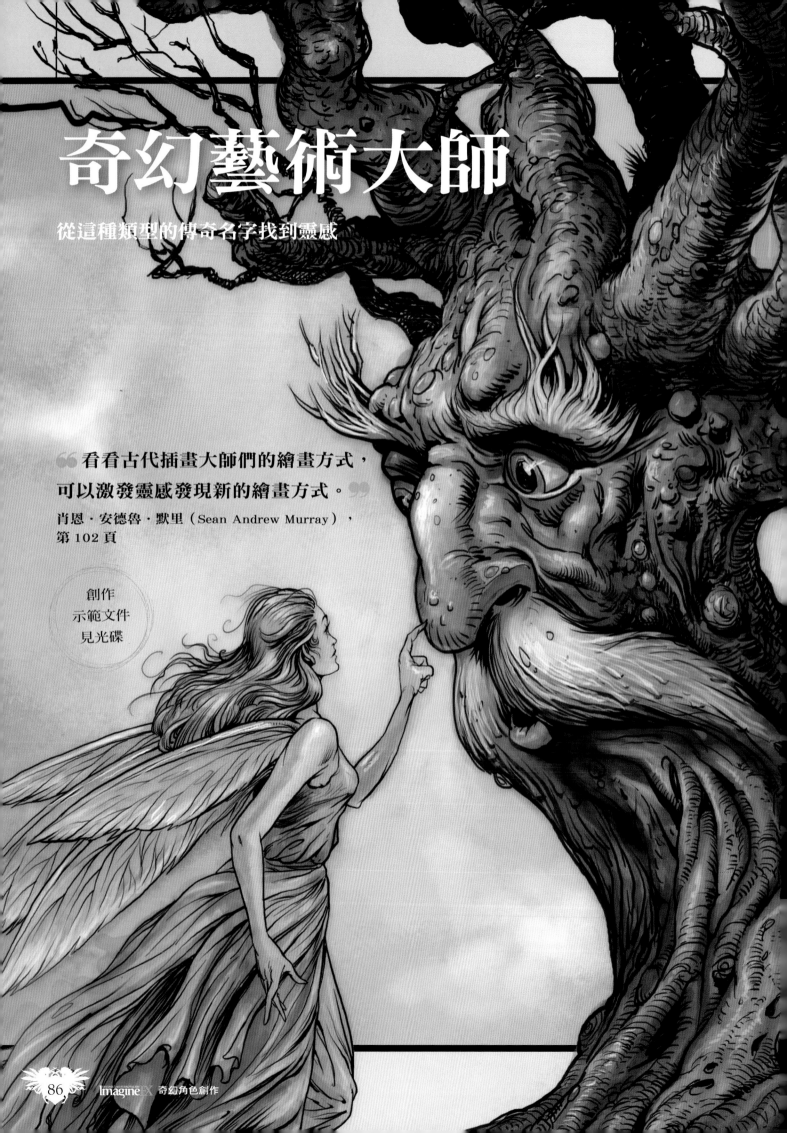

# 奇幻藝術大師

從這種類型的傳奇名字找到靈感

> 看看古代插畫大師們的繪畫方式，
> 可以激發靈感發現新的繪畫方式。

肖恩·安德魯·默里（Sean Andrew Murray），
第 102 頁

創作
示範文件
見光碟

肖恩・安德魯・默里

作為 Big Huge Games 和 38 工作室裡重要的概念藝術家、自由插畫師，肖恩在過去的幾年中一直在給《阿瑪拉王國：懲罰》——2012 年早些時候上線的動作角色扮演遊戲——工作。

模仿亞瑟・雷克漢姆的繪畫方式。
請翻閱第100頁

# 創作示範

## 向過去的巨人學習

將穆夏的繪畫技巧為你所用，第94頁。

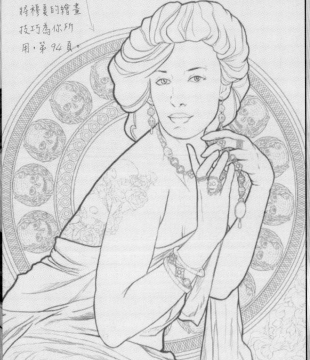

# *Photoshop*
# 為你的作品
# 加上弗雷澤塔風格

達蘭·巴德為我們展示了他繪畫的過程，解釋了如何"舊化"一副插畫，好讓它看起來更像傳統畫。

## *Artist* 藝術家簡歷

達蘭·巴德

（Daren Bader）

國籍：美國

達蘭是聖地亞哥遊戲製作公司的高級美術指導，和其他人一起製作《荒野大鏢客救贖》。週末的時候他是個繁忙的自由插畫師，為卡牌遊戲和製作公司工作。
www.darenbader.com

光碟資料

你所需文件見光碟中的達蘭·巴德文件夾。

**對**於我來說，經典插畫是在數位藝術和《星際大戰》之前的，大概在 70 年代中期。我是讀著《人猿泰山》和《蠻王柯南》的漫畫書，看雷·哈利豪森（Ray Harryhausen）的"辛巴達"系列電影、哥斯拉和金剛，以及弗蘭克·弗雷澤塔的平裝書和雜誌封面長大的。你的胸前突然出現了寄生外星人，一個大蝙蝠像怪獸那樣泰然自若，最後長成了誰都沒見過的怪物這種故事。有了這些任務，我的目標是用非傳統工具畫出傳統感覺的畫。

在用數位藝術畫畫時，我用的是帶有 Photoshop 的 Cintiq 壓力感應螢幕。我喜歡用的基本工具包括：正常模式下的畫筆工具（儘管有時候我會用疊加模式來確認色彩和對比度，或者用加亮或加暗模式），用來做快速對比操作的減淡／加深工具，以及橡皮擦和縮放／旋轉工具。

我用的畫筆要有很重的紋理，能為圖像帶來有序的鬆弛感。我不喜歡用數位工具畫出的光滑外表，所以我會盡最大努力避免這種效果，不使用任何柔軟的或清楚邊緣的畫筆。事實上，我很喜歡"舊化"我的圖像，為它弄上擦傷和傷痕，消除圖像冰冷的數位的感覺。但諷刺的是，正是因為我做的是數位繪畫，我才能達到這種效果。

數位繪畫最好的也是最壞的一面是：你可以簡單快速地探索出無數個繪畫方向。此外，不用清洗畫筆也不用清除牆上灑出來的松脂，這絕對是件好事。

光碟

## 示範畫筆介紹

PHOTOSHOP

自定義畫筆：
KHANG畫筆紋理1

這是個（一種預設工具）粗紋理畫筆，輕輕按下的時候能畫出很多隨機噪點。但是加大力度的時候會變得很結實。有多種尺寸用途也很多。

## 1 設計草案

一開始我會畫很多設計草案，發現各種各樣的想法。這些都是用鉛筆在紙上畫的，尺寸大概為 1.25×1.75 英寸。以後我要用數位繪畫的方式畫出來，所以我不會太注意細節——我知道我會畫出滿意的圖像。因為我要畫傳統繪畫，在作畫之前，我會參考很多人物和蝙蝠的資料。

## 2 掃描草圖並設置文件

設計草圖很小，所以我用 1200dpi 的解析度掃描。然後複製草圖圖層，將這個新圖層的混合模式設置為正片疊底。接下來我會創建一個繪畫圖層，把它置於草圖圖層之下。這會讓素描圖層中的深色部分的顏色顯得更深，而素描的白色部分則不會影響到顏色。➤➤

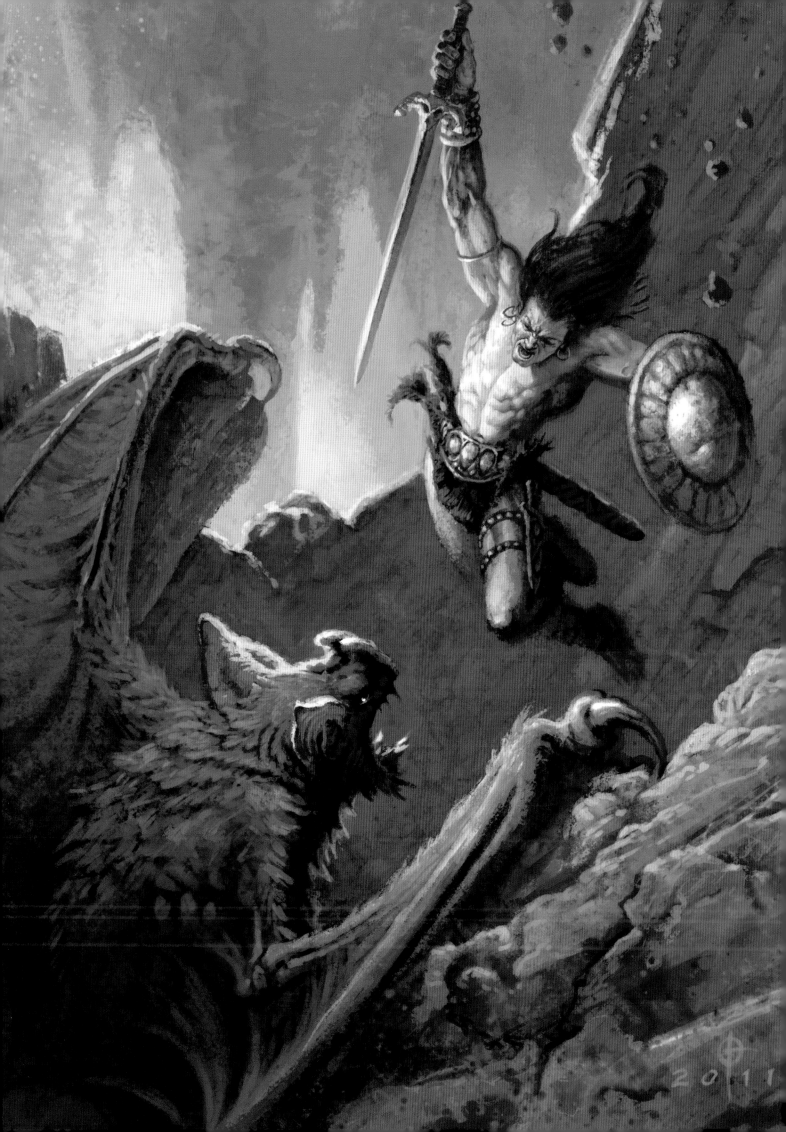

## Shortcuts
【熱鍵】

**快捷導航**

壓威筆按鈕

將壓威筆按鈕設置為移動，這樣你就可在畫畫的時候抓取和滾動了。

## ③ 快速填充顏色

即使在這麼高的解析度（1200dpi）中草圖仍舊很小。但我喜歡這樣的，這樣我可以快速填充顏色和色值，而不用擔心畫筆切換的問題。這是個有趣的階段，可以嘗試各種不同的顏色和色值，將草圖圖層的混合模式設置為正片疊底，就像一個彩色書中的一頁，不管你為這本書填充了多少色彩，都不會丟失最原始的畫稿。

## ④ 完善顏色和色值

有時候我會大幅度減少螢幕上的圖像，就像在做傳統繪畫時穿過房間一樣。這使我可以聚焦在整個圖像上，而不是迷失在某個點上——在打好基礎之後有大量的時間可以修改。最後，在嘗試過各種各樣的顏色和色值之後，我終於找到了正確的方向。

## ⑥ 好作品上的新圖層

在我對已經完成的部分滿意之後，我會放棄我的繪畫圖層，然後在上方創建一個新圖層，但這個新圖層仍在草圖圖層之下。在新的圖層上作畫時，我經常打開再關掉它，以確保我正在畫的比我之前畫的要好。如果不好，我就會擦掉新的作品，轉而用舊的。

## ⑤ 略微增強圖像

我特別喜歡用的一個數位工具是減淡與加深工具。儘管它已經被用爛了，但是我還是喜歡它給圖畫帶來的高濃度和色值，可以創建出新的顏色，帶來豐富感。但是正如我所說的，它很容易被過度使用。對於我而言，超級乾淨的噴槍、過多的細節和減淡與加深工具能讓數位作品變得沒有人情味。請謹慎使用。

## 技法解密

### 無所畏懼

別讓恐懼影響了你的進度。數位工作讓你可以探索不同的方向和想法。所以跟著感覺走，看看你最終可以到達哪裡。當然要看看時間是否允許。只需保存圖像，創建新的圖層，然後把它拖進去就好了。即使你所學的不能用在當前的作品中，但在畫別的畫時你會發現新的閃光點和有用的東西。

## ⑦ 不透明的燈

我盡可能嘗試在草圖下工作，保證筆觸的鬆散和自發性，而無需擔心會丟失繪畫，但是現在該在草圖上工作了。我在草圖圖層上創建了一個新的圖層，繼續進行不透明的工作。偶爾我會把草圖圖層換成棕黑色，或者調整它的透明度，以免它看起來像著色書。

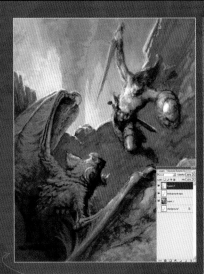

### 10 細化身體

在完善野蠻人解剖學細節和腰帶的時候，我用的還是新畫筆，他的雙手需要格外關注，因為我還沒有想出來他應該怎麼握著劍。是的，這是在草圖階段就應該解決的問題，但是數位工作給了我重新加工的自由。

### 13 螢幕亮度

我注意到有個問題，當我在螢幕上把圖像縮小到郵票大小的時候，蝙蝠左翼下的石頭似乎有些太暗了，會給讀者造成這裡有個黑洞的錯覺。我把畫筆模式設置為變亮，加亮這個區域。我也用畫筆的變亮模式把前景中剩餘的線條畫出來了。

### 8 蝙蝠的細節

在我開始畫細節之前，我把圖像調整到了最終需要的解析度大小，350dpi，9×12英寸。我開始設定細節，在蝙蝠和背景之間交替。到了這個階段，有些人喜歡直接跳到圖像的焦點，但是我喜歡花更多的時間在別的上面。希望我能用這種方法和繪畫保持一致，找出最好的焦點。

### 14 評估進展

我覺得我的目標就快完成了：隨機鬆散的草圖上，焦點區域有緊實的細節點。構圖和原始草圖別無二致。是時候考慮完成這幅畫了。我在黑色背景上全屏顯示圖像，移除 Photoshop 調色板，並檢查這個圖像。

### 技法解密
#### 縮小看

我的大部分插畫都是從遠處看的（商店貨架上的書的封面），或印出來很小（遊戲卡上的插圖），所以我常常在螢幕上把圖像縮小了看。這有助於維護一個簡單易讀的形象——對這種類型的作品來說這是很有必要。

### 11 新的收縮圖層

我幾乎只用正常模式下的畫筆，偶爾會用加亮或變暗模式。這個模式在分層文件中不太好用，因為它只會考慮你所在的圖層的值和色彩。因此我全選了圖像並複製它（Ctrl+Shift+C），然後黏貼為新圖層。現在整個圖像作為單一圖層，加亮或變暗模式就能派上用場了。

### 9 人物細節

最後我準備開始畫這個野蠻人了。從臉部開始，這是我第一次放大圖像，在 66.67% 到 100% 之間。在這個區域中我也會用別的畫筆。儘管這個筆畫能畫出很多有機噪點，但是它也有種像天鵝絨般順滑的感覺，可以和之前的紋理畫筆形成鮮明對比。這個新的畫筆可以更好地控制細節和混合顏色，同時能保持一種有機的感覺。

### 12 進一步優化

我會定期縮小螢幕上的圖像，看看從遠處看是什麼樣的。我也會打開再關掉當前的圖畫，確保讓圖片更好而不是更差。我開始優化景深、刀鞘還有這個野蠻人，再畫出他蝙蝠平面的光線。

### 15 修正螢幕補償

在四處查看了之後添加了一些墜落的殘骸，並將它完成了。還有最後一件事要做。因為我的螢幕太暗了，這樣我的作品在別人的螢幕上看起來就會有點褪色，我得用調整圖層調整一下圖像的色階（圖層 > 新建調整圖層 > 色階）。這樣儘管在我的螢幕上看起來太暗，但是別人看起來就好多了。

**Shortcuts**
【熱鍵】
#### 效率的藝術
##### 數位繪板的按鈕

將筆刷大小的控制設置於上讓工作更有效率，另外再設一個為 Undo（回上一步），另一個為取色器。

# 繪製具有現代感的穆夏

探索如何將穆夏的新藝術繪畫技巧為自己的構圖所用，**瑪爾塔·達利希**會為你講述一切。

穆夏的新藝術繪畫風格在歷史上非常獨特的，它不要求你有很多的藝術知識，或不管在這個領域有多大的興趣，你都能夠識別並欣賞這些畫。穆夏的作品是對生命和美麗的頌揚，它是優雅的、微妙的、有趣的，充滿了生命力。

我想說，用這種大師級藝術家的繪畫方式畫畫，對任何藝術家而言都是個艱巨的任務。因為很難重現穆夏作品中的大氣——主人公的優

雅和活力是顯而易見的，這是必不可缺的元素。但是從技巧和構圖的角度來看，他獨特的風格很有幫助，因為這種風格極具一致性。

你的作品中還要包含其他的性格特徵，包括人物微妙的姿勢、圖形框架，以及大膽流動的身體曲線，和背景中非常詳細的幾何裝飾品形成對比。鑑於我個人的技術是完全不同的風格，就技術層面而言，完成這個圖像對於我來說是個巨大的挑戰。

**藝術家簡歷**

**瑪爾塔·達利希**
（Marta Dahlig）

國家：波蘭

瑪爾塔是自學成才的藝術家，為幾個出版社和行動電話公司工作。
www.marta-dahlig.com

**光碟資料**

你所需文件見光碟中的瑪爾塔·達利希文件夾。

**Shortcuts**
【熱鍵】
創建剪貼遮罩
Ctrl+Alt+G（PC）
Cmd+Alt+G（Mac）
按該快捷鍵可快速創建一個剪貼遮罩。

我用的是正常模式的粗糙硬邊圖畫筆來畫陰影，預設帶有大小抖動的硬邊圖畫筆來應對鋼筆壓力。一般我最多用五個圖層，但是畫這張畫我用了 100 多張。因為電腦壓力太大，我甚至不能拍出（注意了！）整個過程的影片——但是在光碟上，我記錄了我用過的技巧。

## 1 呈現出摩登版的穆夏

開始的部分是最棘手的。因為這個圖像註定是要成為封面的，所以我倒著來，從模仿能得到編輯認可的最終封面開始。用常規性的方法先填充色彩，然後在上面快速畫出素描線條。最初的想法是把穆夏的藝術風格和一些具有現代感的曲線結合起來。我決定加入一個骷髏頭和一些玫瑰花圖案，再讓女孩手中拿一隻私密鋼筆，作為向經典搖滾音樂致敬。

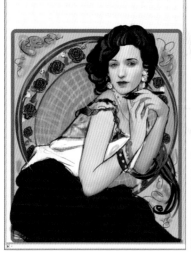

## 2 第二張草圖

接到客戶的反饋後，我刪掉了數位筆，取而代之的是鍵鏈。珠寶像紋身和背景一樣，也可以包含骷髏頭和玫瑰。因為這張圖會成為雜誌的封面，也會配有文字，所以我換掉了框架的顏色，這樣它看起來不會太激烈。圖形框架變成了精心設計的馬賽克，以便之後和穆夏的幾何圖形裝備相以應。我也改變了框架的佈局，為 ImagineFX 的 logo 留出了空間。

## 3 開始跟踪

草圖改進之後，真正的工作就要開始了——準備線條稿。這是整個過程中最重要的部分，因為輪廓是穆夏作品最與眾不同的地方。要保持真正的原始草圖，我把它放在了第一個墨層下的透明圖層上。我鬆散的追尋著草圖中的臉部特徵設計草圖。對於整個墨層來說，一定要注意筆觸的重量。人物的輪廓線應該比身體內的細節線條更粗。此外，每個筆觸的厚度應該稍有變化。不要讓所有的線條都是相同的寬度，這對藝術而言太呆板了。 ➡➡

Muche's example
穆夏的例子

transparent sketch
透明的草圖

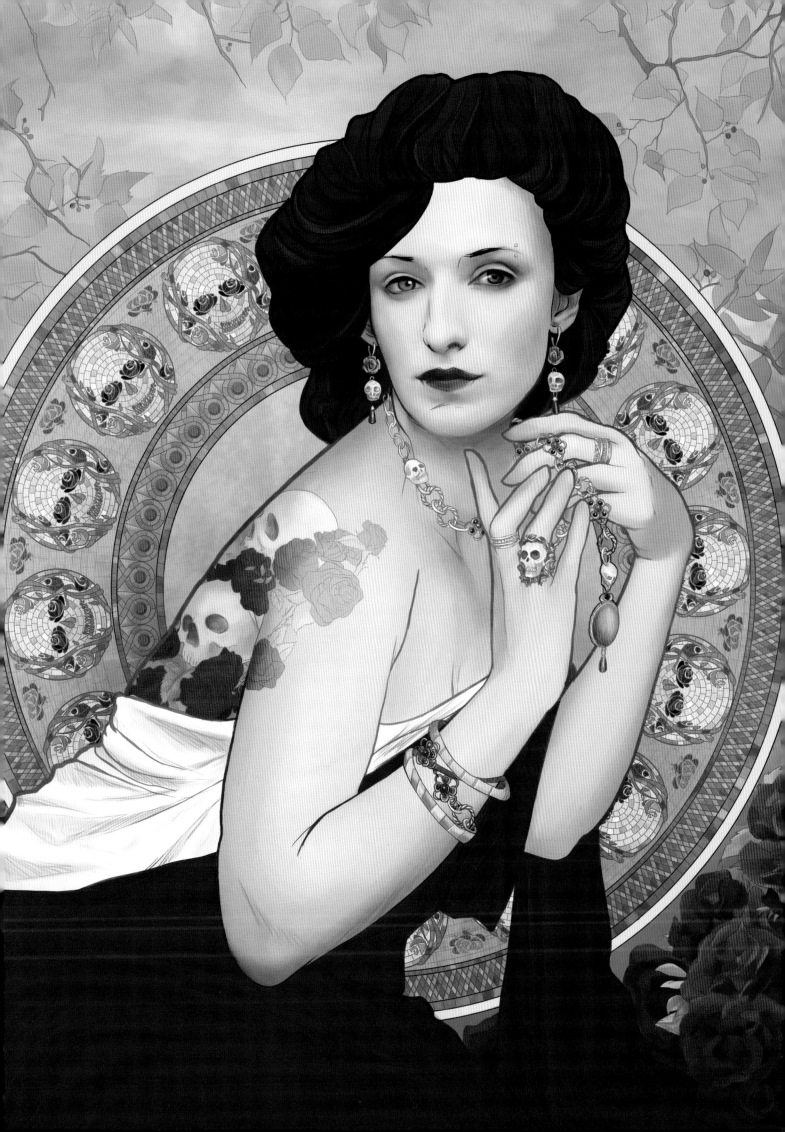

### 4 著墨的困境

除了厚度，線條的形狀也很重要。因為穆夏的作品中顏色是有限的，上墨必須要足夠詳細。所以，在畫上臂的時候，我可以從上臂到手肘畫出一條光滑的線。但是我會讓我的線條彎曲，或者時不時搖晃一下。這種線條象徵著肉的堆積，強調自然、手繪的感覺。

### 5 保持清潔

有些部分要畫得特別詳細的時候，線稿越乾淨越好。著墨線條必須要精確，每個線條都必須要有明確的開始和結束。不要疊加線條，也不要有鬆散的邊緣。每個線條都有它的目的和一個明確的地方。

### 6 細節管理

穆夏作品中的細節被處理得很特別。大部分細節都在背景上或者人物的裝飾品（比如珠寶）上，在人物的身體上很不顯眼。你在看穆夏的作品時會注意到他沒有畫出眼睫毛或手指甲，所以我也不要這些細節。

### 7 衣服羽化

畫衣服是最難的技術題。必須要足夠微妙，能夠和它下面的顏色相融合，但是又必須是可視的，可以替代大部分的陰影。一般來說，用墨跡做陰影的時候，可以透過增加線的數量或增加線條的厚度米表達出體積感。穆夏用了兩種技巧；我用的是第一個。

### 8 設計背景

穆夏倚賴更多鬆散的色彩元素，而不是少量精心上色的東西。所以我在背景中畫出了很多元素——上面是樹葉，底下是玫瑰。我也詳細設計了一下珠寶，會和人物形成對比，也豐富了人物。

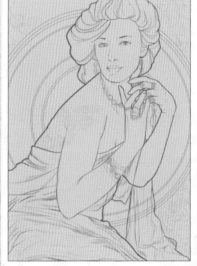

### 9 圓形骷髏頭馬賽克

骷髏頭是最難設計的元素。我打算讓背景的圓形框架看起來像馬賽克。圖像裡有了一個現代感的形象，所以骷髏頭要明顯一些，但也不要太顯眼。我決定把戰略領域裡的樹葉和鮮花放到白色的馬賽克上。這樣從遠處看時，這些東西組合起來就像個骷髏頭了。

### 10 完成線稿

在定義好了線條之後，我把交叉或不規則的線條清理掉，然後發給客戶看。複製一下框架上的裝飾品，好知道作品最終看起來是什麼樣子的。但是要完成最終版本，我還要在上色之後再複製一遍。

### 11 上色

下一步就是打下一個好的顏色基礎。我把背景色改得更強烈了，這樣哪裡還沒有上色我也能看到。然後創建一個新的圖層，給人物的身體上色。我在另外一個圖層上給特定的元素上色：身體、頭髮、框架的底部、框架的底端、紋身、珠寶等。

### 12 著色更簡單

多虧了這個單獨的顏色圖層，著色變得更簡單了：我只需要鎖定圖層的透明度，單獨為每個物體上色即可。比如說為身體上色時，我要在正片疊底混合模式的圖層中上色的話，我就會用剪貼遮罩。

## 13 有用的畫筆

我只用兩個畫筆：第一個是粗糙的硬邊圓畫筆，第二個是第一個的變化，但是有預設的 Photoshop 氣泡紋理（41% 的比例和 26% 的深度）。這會給筆觸增加一點水彩的效果，也有創造出紙張紋理的效果。對於紋理太粗糙的地方，我會用帶有中值濾鏡的平滑筆觸來畫。

## 14 穆夏的陰影

穆夏為身體描畫陰影時通常會局限於一個非常微妙的漸變。這對封面圖像而言有點太簡單了，所以我決定多做一些，替身體的各個地方加上非常微妙但是很明顯的陰影。臉部區域的陰影很徹底，臉頰和下巴的陰影很明顯。根據穆夏的畫法，我給嘴唇塗上紅色，但是不畫唇線，這樣嘴唇就有一種自然的感覺，看起來不像是黏貼的。

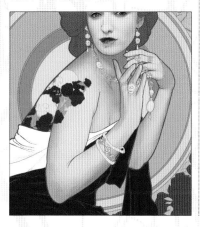

## 15 為人物的衣服添加陰影

為了畫好衣服，我添加了一些普通的陰影。我不用高光。我選擇的陰影顏色比中等色調深一些，也不會改變陰影的色相。這一步的關鍵是讓衣服看起來更真實，但也要有種平坦的感覺——忠於穆夏的做法。

## 16 為背景上色

我只用幾種顏色為背景上色。要為頂部的樹葉添加陰影，我鎖定了最初的顏色圖層的透明度，選擇一個很大的粗糙硬邊圓畫筆，縮小後用不同的顏色畫出樹葉。替圖像的顏色添加一些變化就可以了。樹葉的顏色不要塗得太精確，這些顏色看起來應該像"蔓延"出來的，而不是精心畫出的不同形狀。要畫出底部的玫瑰，我得縮小圖像，並精確圖上陰影的顏色，以達到一定的深度效果。

## 17 替紋身上色

紋身顏色太簡單會造成一種難以令人信服的效果，因整件事看起來都像是假的，似乎是黏貼上去的。為了讓紋身和皮膚融為一體，我複製了這個圖層。然後把第一個紋身圖層的混合模式設為疊加，透明度設為 80%。第二個紋身圖層是正常模式，透明度是 45%。這個紋身在肩膀上被加亮，和人物融合得更好。

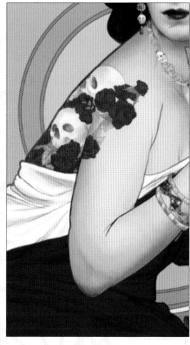

**技法解密**

### 紋理筆刷

要想在畫上直接添加紋理的話，可以將紋理直接加到筆刷上。比如說之前在模擬紙張紋理時，我會在之前畫過的區域的圖層模式上加上一層紋理。而現在我會試著直接把紋理加到筆刷上，這樣最終的效果更像是一個整體，看起來更令人信服。

## 18 準備好模式

因為這些顏色都不是最後的定稿，所以我會在幾個不同的圖層上給線稿上色。如果我覺得它們需要平衡的話，我很容易就可以改變色相。我單獨為輪廓間隙的每個色塊都添加上陰影，所以作品最終的樣子就更複雜多變了。在添加了陰影後，我複製黏貼，並旋轉這個框架的模式。

## 19 骷髏頭馬賽克

我為骷髏頭馬賽克上色，並添加了不同的顏色。在降低飽和度的基礎上，我加了粉紅色、綠色和淡藍色的斑點。這樣看起來不那麼統一。兩朵玫瑰花濃烈的色彩看起來像眼眶，可以分散觀眾看到骷髏頭時的注意力。之後我會把這個骷髏頭馬賽克複製黏貼到框架內。

*Shortcuts*

【熱鍵】

**打開畫筆選單**

右擊 (PC & Mac)

在 Photoshop 中，如果需要經常更換畫筆時，這個方法很有用。

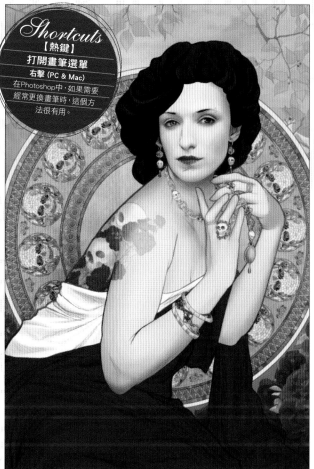

## 20 最後修改圖像

最後的修改包括把框架的棕色輪廓分成小的馬賽克碎片，再給它們添加陰影，以鑲嵌在圓形馬賽克框架的底部。現在，這幅畫完成了。一段旅程結束了！

# Traditional skills
# 傳統技藝
# 如何繪製目標

草圖不僅僅只是漂亮的圖片，**約翰·豪**說，它與你的作品緊密相連。

**Artist**
**藝術家簡歷**

約翰·豪
（John Howe）
國籍：新西蘭

魔戒插畫世界中的傳奇，約翰一直致力於彼得·傑克遜（Peter Jackson）的電影三部曲，並又與彼得合作了《哈比人》，在12月完成。
www.john-howe.com

**素**描的本質是偶然，它記錄下你觀察到的事情和你探索的空間，不管是你看到的還是在你腦海中的。素描的東西也是一種交流方式，是時間和自我的暫停。素描不需要太有用，也不算作是完成最終作品前的準備工作。它是——也應該是——有自己的目的。拍照可以紀錄下一個瞬間，但是卻不自動幫助我們理解眼前的東西。而素描則紀錄了你試圖畫出的東西，目的雖然重要，但是過程同樣不可忽視。我有自己的經驗：在過去的兩年半時間內畫了2000張奇怪的素描。

### 從某個地方開始

繪畫也是一場對話，一次談話。開始畫畫的時候也不需要事先知道要畫什麼。事實上只需用手中的畫筆跟隨著腦中的想法肆意揮灑，即可以讓你發現你從沒意識到的想法。如果你有了藝術家的顧慮，想得太多的話，那就讓你手中的筆做主。如果你發現自己走入了死角，那就再換一張紙。

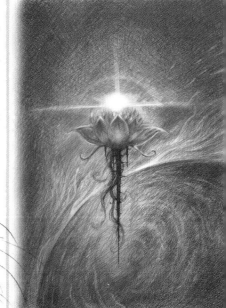

### 扔掉卷筆刀

要用斯坦利的工具刀，別用卷筆刀。如果你想要鉛筆上有個可愛的長點的話，就不要用機械的卷筆刀。一個完美的高精度的對稱不會讓你畫出更好的素描，也不能讓筆尖離紙太近。但無論如何，別真的扔掉了卷筆刀——長途飛行中不讓帶工具刀的時候可以帶上它們。

> **如果你有了藝術家的顧慮，想得太多的話，那就讓你手中的畫筆做主。**

### 做準備活動

不要等你累得指關節抽筋，在手指收緊的時候握緊鉛筆。放鬆點，你需要感知到紙張的存在。你希望這幅畫能傳遞盡可能多的信息。可能在畫線條的同時突然有了一個想法；時刻準備接納這些機會。素描是你、你的繪製對象以及繪畫之間的連接點，而不是單向的獨白。

## 繪畫的要點
## 大師們告訴你的
## 六個素描關鍵點

**不要選螺旋裝訂**

挑選精裝的速寫本，比螺旋裝訂的要好。這樣即使畫得不好你也不太敢撕掉了。記住，素描不是要畫出漂亮的畫，而是記錄你學到的東西——或者未學到——做這些事情。回顧的時候，你會發現之前覺得沒用的東西可能比你覺得有用的東西更能啟發你。此外，人無完人——這些奇怪的骯髒的素描恰好說明你是個正常人。

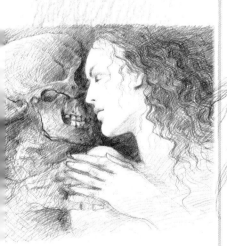

> 66 素描是你、你的繪製對象以及繪畫之間的連接點。99

### 大膽使用新的掌上畫板

如果你不願意在第一頁上畫出第一幅畫，害怕搞砸了，這裡有個簡單的辦法。把掌上畫板翻到中間，從中間開始。這樣如果畫得不好，它就藏起來看不見了。在中間總比在首頁好。

**經常備份**

儘管掌上畫板很容易就永久儲存著多幾個 G 的灰度 TIFF 文件，但是它也有丟失在火車上或候機室的時候。要放一個"請還給……"的標簽在裡面，每過一兩周就看一下裡面的內容，以確保安全。

**不要有污跡**

如果你有了更好的主意，而剛好又畫到了左手頁，薄薄一層固定劑和一張宣紙就可能會讓你不用弄髒畫。

**你值得用更好的**

你要有個品質好點的速寫本，畢竟它呈現的是你幾個星期努力創造出來的作品。無酸的厚紙，大概 150g，這是一個很好的經驗法則。

**時刻準備著**

最基本的工具箱，到哪兒都能帶去的（沒有藉口不去）：A3 掌上畫板、帶鉛筆的文具盒、實用的鉛筆刀和橡皮擦。找個合適的背包放進去，寫進日記裡（如果你想寫一點的話），相機要留有空間。去哪兒都帶著相機——這樣你就有事做了。

**看，沒有碎屑！**

可以捏的或者油灰的橡皮擦是最好的伴侶。因為它們不會留下碎屑，哪兒都能用。此外，無聊時你可以將它們捏成各種形狀和其他小動物。我做了很多蘑菇和蝸牛……

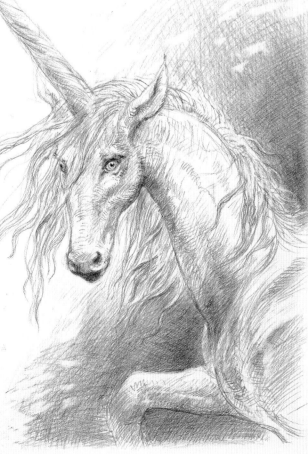

### 別畫橢圓和正方形

如果有的手冊教你無論什麼都拆分成橢圓、正方形和矩形的話，千萬別用。你不需要將一個真實的事物拆分成具體的形狀來理解它。仔細觀察你的繪製對象：它會告訴你如何才能最好地抓住它的本質，並把它釋放出來。➡➡

### 不要擺姿勢或皺眉

在公共場合素描不可避免會吸引幾個圍觀者，可能有和藹可親的老人，也是個畫畫高手，也會有冷漠或充滿好奇的藝術學生，有人嘲笑，也有直瞪瞪地注視。這時候一定要保持心情愉悅，不要難為情，把它當做交流的機會。如果你太害羞，太自嘲的話，就要克服這種心理，學會分享。創造是另一種形式的交流。

### 正確的握筆姿勢

選擇一個正確的握筆的姿勢。很多人會把握筆寫字和握筆畫畫弄混淆（畢竟鉛筆還是鉛筆），你可能一直用的都是錯的反應，即時是從大腦的另一面發出的指令。雖然很複雜，但這說明為什麼成年人願意重新認識這些他們做的繪畫，而那些未成年人卻不能。

### 輕輕地，輕輕地

試著畫出形狀和陰影，而不是線條。儘管輪廓是個很方便的技巧，但是自然不會使用它們。試著想像一下你要描述的東西。輪廓並不算是真正的線條，但是它連接的是各種出現、消失以及交叉的線條，根據你的視角而定。如果你的線條太強硬，那麼整個圖畫看起來就會沒有生氣。

> **66 輪廓並不算是真正的線條，但是它連接的是各種出現、消失以及交叉的線條。99**

### "畫什麼"

當然，對這種問題的回答是，"我還不知道，等畫完了我再告訴你"。素描就像考古學：你要做的就是發現已經存在的欣喜。你首先看到的是有些東西在土裡冒出一個尖，然後有了光，再然後你就可以看到它到底是什麼了。它就在那兒——只是你還沒有畫出來而已。這種發現的感覺不僅會帶給你驚喜，也會讓你警惕某些意外。

### 是頭，而不是臉

默文·皮克（Mervyn Peake）在他的個人教學小冊子《鉛筆的工藝》中，感嘆學生們畫出的常常是臉，而不是頭（別找了，這是很久以前出的書），要意識到頭的存在，用雕塑家的方法來做：首先是體積，然後是細節。多練習一下就好了。問問你的朋友和同事。你畫的每張臉都會賦予人物生命。

## 藝術家模塊

你唯一要關心的藝術家模塊就是存儲在當地藝術商店裡的那些。如果你面對空白頁感到恐慌，那你要努力嘗試一下。他不是個空白頁，它是獨一無二的視覺三維（儘管幾何學上來說是平面的）空間，是一個新的機會，以留下一些新的想法和觀點。如果你不知道要畫什麼，就從某個地方開始，事情慢慢會開始呈現的。你不需要知道你在畫什麼。

## 原筆畫再現和重寫本

不要覺得你的素描太珍貴或太害羞，也不要扔掉你不喜歡的素描，除非你能在上面畫出更好的。這些彎路、改變的心思和方向、突然迷失的想法，都是生動的繪畫過程。不要太苛求完美，你是為自己畫的，不是為觀眾畫的。你要記錄的是你的想法和技巧，而不是展示什麼聰明和自負。收起你的虛榮心，速寫本是自己的，應該誠實記錄藝術。

### 結束

畫畫時我經常問腦子裡發生了什麼。答案是不變的：什麼也沒發生，我的頭腦一片空白。繪畫接近冥想，但你不用盤腿坐在寺廟中，而且還可以有個漂亮的素描。全憑直覺，關掉整個世界；只有你和你看到的一切，不管是在腦海裡的，還是在你眼前的。●

# *Photoshop*

# 受雷克漢姆 風格的啟發

ImagineFX
創作
示範影片
見光碟

**肖恩·安德魯·默里**會告訴你如何透過融合素材來繪製出亞瑟·雷克漢姆那樣的奇幻插圖。

*Artist*
## 藝術家簡歷
肖恩·安德魯·默里
（Sean Andrew Murray）
國籍：美國

肖恩是巨大的遊戲/38 工作室的首席概念藝術家和自由插畫師。在過去的幾年裡他一直給《阿瑪拉王國：審判》，2012 年的一個動作角色扮演遊戲工作。
www.seanandrew
murray.com

### 光碟資料
你所需文件見光碟中的肖恩·安德魯·默里文件夾。

**所**有的藝術家都應該看看除了他們以外的同時代藝術家的作品，不管是主題方面的還是技巧方面的。我發現看看舊式插畫畫家的作品會有一些新發現，有那誰會比雷克漢姆更好？

我喜歡線條藝術，所以從 20 世紀早期開始，雷克漢姆都一直是我很喜歡的插畫師。他對經典神話、童話故事和傳說，比如愛麗絲夢游仙境、格林童話、格列佛游記的插畫演繹，獲得了高度評價。雷克漢姆的作品讓我發現，傳統和數位繪畫的技巧都依賴於好的繪畫和線條藝術功底。

他的風格融合了異想天開的趣味性和不祥的預感，在他很多精靈、女巫和魔法森林的作品中可以看到。他那流動的富有表現力的線稿彌補了他的不足，他經常用飽和顏色調色板創建飄渺的夢幻的質感，這種質感很容易辨認出來。為了達到這種效果，我先參考雷卡漢姆最大的參照源：自然。我也會讓你們看到如何用最少的畫筆和圖層，透過簡單的平鋪直敘的方式畫出一個數位作品。相對較於使用數位技巧而言，我更願意用一種經典的方式來完成這個非經典的數位繪畫媒介，希望能創建出一些新鮮的獨特的東西。

## 1 閱讀雷克漢姆
我有幾本關於雷克漢姆的書，所以首先要做的就是把他們從書架中拿出來再翻一遍。受其他藝術家的啟發是件好事——它可以告訴你如何使用自己的技巧。但諷刺的是，用傳統的插畫技巧完成的數位作品能讓你脫穎而出。因為我喜歡雷克漢姆童話場景中粗糙的樹，我決定用這個作為自己作品的靈感。

## 2 畫出來
我用的是自動鉛筆，0.3 毫米的筆尖，還有一個可揉捏的橡皮擦。除了 Photoshop 和和平板電腦之外，這些是我最不可缺少的工具，我到哪兒都帶著他們。用你熟悉的工具來畫素描是很重要的，但是有時得花點時間去找到他們。我的素描鬆散且有描述性，因為我要用它作為我的線稿的基礎。

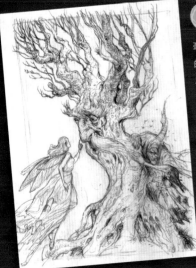

## 3 拿出來
我建議在繪畫過程的各個階段進行研究，有時在你有了想法並完成素描後，做一些視覺研究還是有意義的。你會在素描階段很輕鬆。週末素描的時候我恰巧在美麗的紐約哈德遜河谷，所以我走到了外面，發現了一些粗糙的老樹，於是就拍下它們並把它作為參照。

## 4 虛擬的燈箱
現在我拿著素描掃描並放入 Photo-shop 中，把它放入單獨的正片疊底混合模式圖層，在素描圖層下再一個新的圖層，用的是中性色調（受雷克漢姆的啟發，我選擇了中性棕色，但是如果你不太確定的話，灰色也行），最後降低素描圖層的透明度，這樣它看起來就足夠暗了，不會被分散。這模仿的是燈箱和傳統媒介。

▶▶

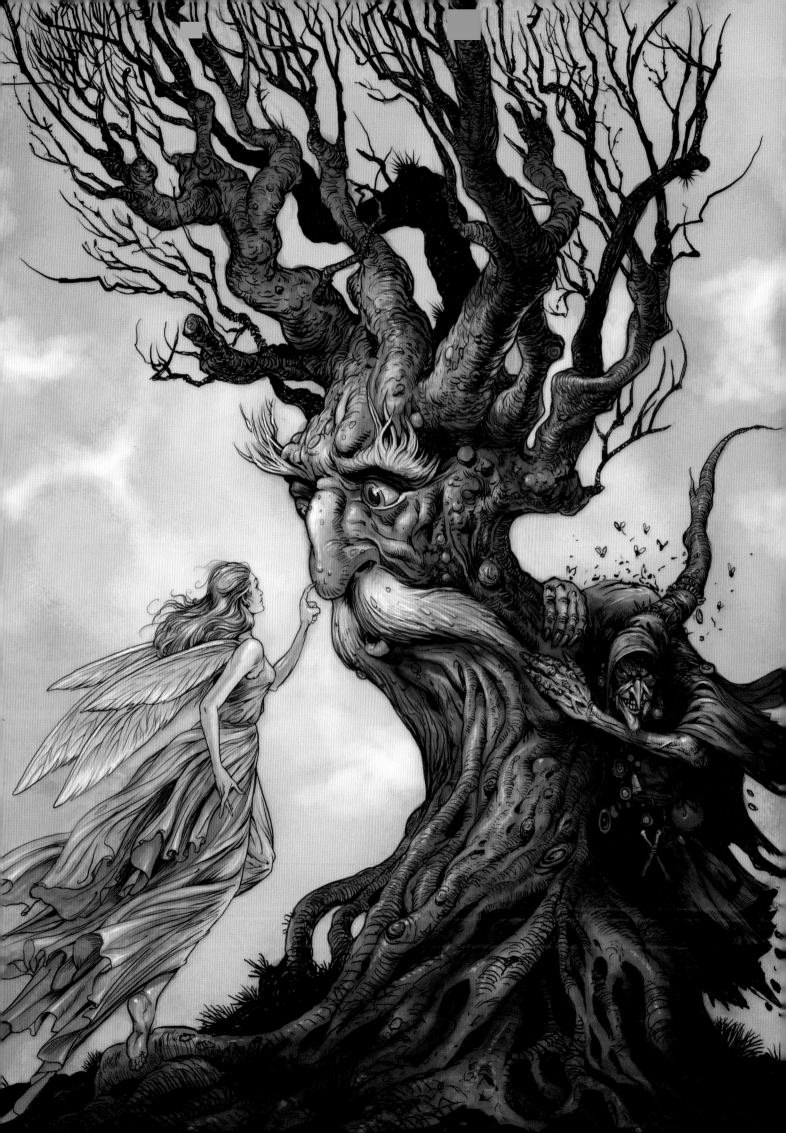

### ⑤ 數位墨水和畫筆

現在是最有趣的階段了。我創建了一個新的畫筆（雷克漢姆_墨水_01），這個畫筆畫出來的作品有雷克漢姆的風格。上了色的線稿在這個時間段內是典型的，有了現在的印刷技術，它很容易被複製。雷克漢姆的線稿是與眾不同的：它是流動的和動態的，所以我用的是相同的方式。我選用的純黑色，但是透明度更低，大概在 80% 到 90% 之間。

### ⑥ 遵照一定的格式

雷克漢姆的上墨類型極少依賴於陰影，因為陰影更平面，他更多的是使用線條來設定形狀和體積。在較厚的分支中你可以看到，我用線條畫出周圍的分支，就像多個小腰帶一樣。較薄的四肢我用的是快速流動的線條，沿著這些四肢的長度，強調全面的性質。我透過增加線條密度來顯示值。

### ⑦ 線條邏輯

儘管雷克漢姆的很多作品都畫得非常詳細，但是每一個線條都有它自己的作用。這鼓勵了我，我的線稿比之前更有效了。如果你的繪畫對象比如精靈需要光亮的、平滑的、有仙氣的線條的話，這就尤為重要了。線稿太多的話精靈的臉看起來會又老又呆板。

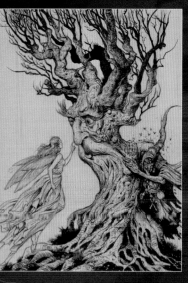

### ⑧ 不要太過度

筆墨線條常常會覺得添加過度。在完成線稿的時候要小心，不要擔心你沒有畫出足夠的線條。最終的繪畫應該保持平衡，即時沒有上色也能站得住腳。數位工作意味著比傳統的筆墨畫更容易修改被過度繪畫的地方。

### ⑨ 被腐蝕的感覺

我們兩要做的事情是給線稿加上一點陰影，給它一點類似腐蝕的感覺。這種感覺在雷克漢姆的作品中也有，脆弱的線條，微妙的水彩畫經常給他的主題營造一種背後發光的效果。我覺得這給了線條更空靈的氣質。以下我基本用的是陰影圖層樣式，讓它保持微妙的效果。

### 10 最後，顏色！

現在，我可以關掉素描圖層了，並在最終線稿下面加上一個圖層。我開始用厚的紋理畫筆填充顏色。雷克拉姆喜歡用水彩畫線稿，以保持他們的明亮感——也許是為了避免線稿太陰悶。這讓他的作品有種由低迷到單調的色調，也保證了線稿的突出性。所以現在我得過早地避免沉重。

### 11 顏色選擇

這是我最喜歡的階段，可以放大圖像用調色板進行實驗。最好事先就準備好自己的基本調色板，尺寸是你可以看到整個作品的大小。你想要觀眾從遠處第一眼望上去就被吸引住，還是想要尺寸很小，他們被迫盯著看？先不要擔心線條的顏色。擔心這個太早了。素描還是要鬆散些才好。

### 12 陰影

一旦對整體調色滿意了，就該考慮光線的問題了。雷克漢姆的作品沒有很強烈的光源，而選擇的是更加分散的，一般性的照明。如果一個人物還有陰影的話，它會是個情節圖案，而不是現實的。但是，我覺得有點微妙的陰影會增加作品的深度。有些區域應該在陰影中，像女巫的身體一樣。這樣也不會分散焦點，而一旦你深入到圖像中，就會發現一些令人驚喜的細節。

### 技法解密

#### 引入紋理

添加一個紋理圖層，比如一個高解析度的黃色羊皮紙之類的，可以讓你的畫面色彩更加統一，也會給作品增加一種懷舊的感覺。任何階段都可以進行這個操作，但是要做得微妙。圖層要麼是正片疊底或濾色圖層，要麼是疊加圖層，圖層的不透明度要降低到50%左右，並選要花時間好好調整一下，這樣能給你的作品增加點神奇色彩。

*Shortcuts*
【熱鍵】
在歷史記錄中撤銷
Ctrl+Alt+Z (PC)
Cmd+Alt+Z (Mac)
在達到歷史存儲極限的時候，按下該快捷鍵就可以撤銷。

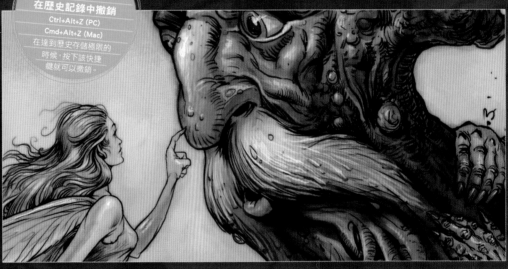

### 13 改進

我仍然是在繪畫圖層下面的一個圖層作畫，我清除了髒的部分，修改了顏色調色板。我盡量在不重要的元素上不用太多顏色。當你忘了後退一步評估色彩平衡的時候，這種事常常發生。

### 14 小玩意兒

現在我可以放大圖像，並完成最終的修改和細節了。正好可以加上好的高光，但是並不是哪裡都需要的——只有在某個燈光很強的區域才加上。樹上用的是藍綠色的邊緣光線，精靈的臉上會有令人印象深刻的光譜發光，這個光線來自仙女的衣服。在某個高光區域用噴槍畫一下，會有天使的翅膀和花開的效果，而且也加強了整體的漫射照明。

### 15 最終的修改

最後的細節畫好了，再花點時間在變形的陰沉背景上（就是用我說的這種 crud 畫筆），這個作品就完成了。有趣的是，用這種方法工作——數位墨水和水彩——是個相對寬容的，可以再利用的方法，不像真正的墨水和水彩那樣。無需干擾到線稿圖層，你可以用不同的調色板進行試驗，也可以擦掉墨跡。我太喜歡了。我希望你也是！●

## 問題

### 怎麼畫出一個咆哮的狼人？口水是獎賞！

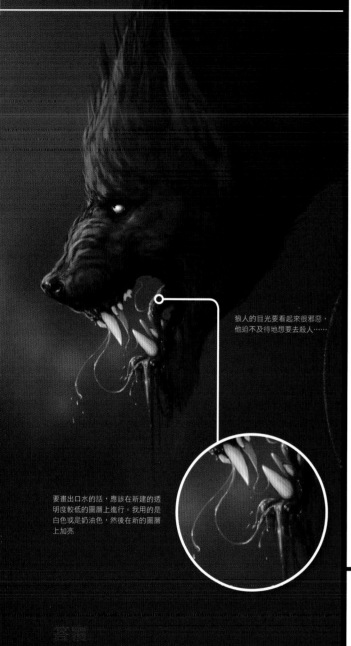

狼人的目光要看起來很邪惡，他迫不及待地想要去殺人……

要畫出口水的話，應該在新建的透明度較低的圖層上進行。我用的是白色或是奶油色，然後在新的圖層上加亮

## 答覆

### 瑪儂（Manon）

跟狼人有關的一切我都會尋找參考資料。比如你在谷歌中搜索"咆哮的狼"，你會發現青面獠牙的臉，可以作為參考。如果你先畫幾頁關於狼的素描的話，會是很有幫助的，把這個印象深深地植入到你的腦海裡。然後和腦子中的其他想法混在一起，變成一個更有趣的動物。

決定你想要一個人形的狼人還是一個野獸樣的動物。我更想要一個動物而非人類，所以我創建了一個長長的鼻子和大大的牙齒。

注意觀察動物咆哮時是怎樣的：嘴唇縮起來，露出牙齦和牙齒，鼻子皺成一團。一旦你設計好了咆哮的動作，就可以設計它嘴裡的口水和血滴。這要用到大量的圖層——對於流血的圖層而言，正片疊底混合模式是個很好的工具，設置低透明度，在上面建立更多相同的圖層。然後你可以用閃光的亮點來完成它了。

## 問題

### 有什麼訣竅能畫一個搶眼的嘴？

## 答覆

### 勞倫·K·加農（Lauren K Cannon）

要畫得搶眼主要是要對邊緣有一個很好的控制，但是首先要花點時間考慮下你想要什麼樣的嘴型。在自然界中有很多不同類型的嘴型。鷹的哮和吃種子的鳥的喙或者魚鷹／掠奪鳥的嘴型是不一樣的。有些非鳥類生物也長有嘴，比如草魚、海龜。即時你畫的是想像中的動物，也要想想它用嘴來幹嘛的。這能幫助你設計出又酷又實用的外形。並且收集這些資料也可以給你帶來靈感和指導。

在畫嘴的時候要盡量保持嘴部邊緣的乾淨，並注意嘴的形狀的值和紋理。精心放置幾個高光點或者微妙的混合，會讓嘴變得堅硬且犀利。嘴上的鼻孔或小槽這些細節也很重要，不可忽視。

嘴有很多種類型和尺寸，繪畫時最重要的是不要過於簡單。顏色的細節、紋理以及陽光的照射都要讓嘴巴看起來更真實。

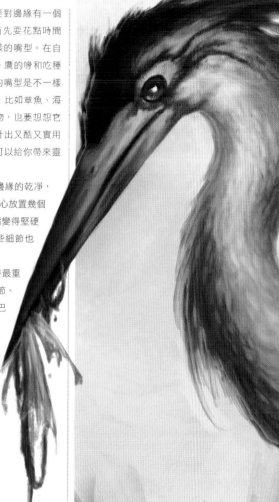

喙有各種各樣的形狀和大小，最重要的是別簡化。顏色細節、紋理及光線這些都會讓喙看起來更真實

## 問題

### 你可以幫我創建出一個超現實主義的生物嗎？我自己作品看起來太傳統了。

## 答覆

### 布賴琳·梅瑟妮

對於生物設計來說，把植物元素融入到你的設計中會產生有趣的輪廓、形態和生物體。翻閱一些植物的參考資料會讓你有些好的想法，讓你知道你想要什麼樣的生物。考慮到植物的"個性"，會讓你的超現實主義花朵生物更有個性。

我開始畫的時候，參考一下花朵和動物的資料，會先畫出大概的草圖。在素描的時候我盡量想

著花兒是如何組合在一起的——來回查看我選的身體和花朵的形狀。在我定義好我的鉛筆畫後，塗上顏色，看看花朵找靈感，創建出獨特的色彩和模式。為了將植物和動物結合起來達到超現實的效果，要考慮你想要保留多少植物。這有無數種可能性。這個生物可以像我畫的那樣，有僵硬的雙腿。你也可以試試換成植物的根，甚至是葡萄藤。

## 問題

### 我該如何在奇幻藝術中加入神奇的氛圍？

## 答覆

**梅勒妮·德隆（Mélanie Delow）**

想要達到這個目的，最好的辦法就是在開始加入陰影細節之前，就在素描上某個特定的點上尋求突破。這樣，既不會毀掉這些畫，也無需重畫，你可以透過嘗試達到不同的效果。

所以在我制定顏色計劃之前，知道了它是一個奇幻場景後，我可以選擇一些不同尋常的顏色。這樣可快速引入奇幻效果，我給仙子加入了亮色調。

主要的細節完成後，我會考慮一下光線，光線對於創建出神秘氛圍來說很重要。我畫出了她的手和翅膀上的光線。這個神秘的光芒比平面基本光線要好的多。

我還添加了第二個光線圖層，和第一個光線圖層有些微的不同，然後把這個圖層的混合模式設置為顏色減淡或者柔光。然後在主要光線周圍畫上一點閃光。我也會給頭髮加上一點閃光，這是為了引入更多的細節。

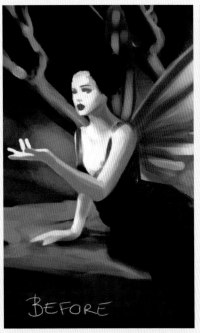

看看一個簡單的發光燈是如何給一幅畫帶來神奇的感覺的。試著疊加一個光線圖層，讓畫面產生一種有趣的顏色效果

**畫家秘訣**

**閃光筆畫**

這個畫筆非常有用，可快速創建閃光效果而不是一次性畫出閃光點。對於畫星星或者給元素添加紋理來說很有用。我可以把這個設置和動態顏色選擇結合起來，以產生有趣的效果。

BEFORE

AFTER

---

## 設計步驟：用植物的參考資料創建出超現實主義的生物

**1** 我從素描畫開始，把植物和花的參考資料以及熟悉的"生物"解剖學結合起來。像你看到的，我最初畫得很粗略，那是因為我只關心如何把造型和整個生物的形狀畫下來。

**2** 我開始處理顏色圖層中的生物，加強這種概念，即身體可能是折疊的花瓣。畫的時候我也會加上很多紋理，這樣可使它看起來不會太平面。注意它要很堅硬的感覺並且完善了你最初的想法。

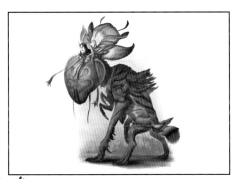

**3** 進入繪畫的最後階段，我開始添加陰影，並給生物的形式添加投影。這會讓花瓣和其他植物相關的細節保持分離，而且還會增加深度。在單獨圖層上繪畫也可以進行編輯。

# 藝術家問&答

## 問題

我怎樣才能畫出令人印象深刻的，
充滿細節的矮人的鬍子？

## 答覆

**帕科·里克·托雷斯（Paco Torre）**

傳統意義上來說，在奇幻世界中，矮人對於他們臉部的毛髮非常驕傲，所以要畫出一個矮人的鬍子，你必須要反映出這種驕傲。我的意思是，一個受人尊敬的矮人不會有一個又髒又亂的鬍子的。你要畫出能配得上矮人國種族的臉部髮式。

我想說最典型的鬍子裝飾品就是辮子和帶有金屬環及珠寶的小髮辮——請記住矮人們是狡猾的珠寶商金匠！當然，奇幻世界中是沒有準則的，所以你可以充分發揮自己想像，設計出任何款式的鬍子裝飾。但要試著反映出鬍子主人的性格。

畫毛髮的過程中，試著瞭解你所畫的鬍子的基本形狀。第一步，畫鬍子的忘記頭絲，把它畫成固體。注意到體積、高光和陰影。除非你的鬍子有了堅實的基礎，否則不要亂用"頭髮紋理"。

有很多種畫毛髮的方法。矮人的鬍子不需要一根一根地畫，但是因為矮人身體的很大一部分都被鬍子遮蓋住了，所以你可能想要畫出一個詳細的、惹眼的外觀。這樣的話，"一根一根的頭髮"紋理可能會是個有趣的選擇。注意不要丟掉之前創建的體積。

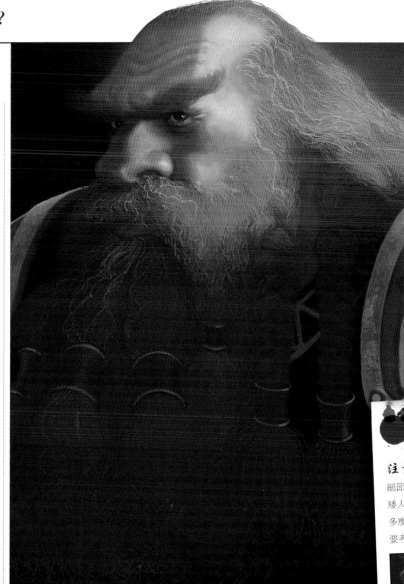

在畫毛髮的時候，要確保將它是作為一個有表現力的元素。所以，不要把它畫得像毛髮，它就是一個裝飾性的元素

**畫家秘訣**

**注意細節**

細節成就一個人物。想想換掉矮人鬍子上的裝飾時它會變得多麼的不同。在畫人物的時候要考慮到它的性格和地位。

## 設計步驟：為矮人畫一個強有力的鬍子

**1** 我先開始隨意塗鴉，直到找到我喜歡的想法為止。現在我試著把頭髮描畫成固體形狀——不要複雜，就是粗糙的筆觸和基本的形狀，但是在進行下一步之前，要注意確保鬍子有一個堅固的基礎。

**2** 接下來，我開始打磨圖像並添加更多的細節。如你所見，我把毛髮定義得更有深度了——小辮子和辮子，在這種情況下——創建出一個光滑的表面，這是個很好的工作基礎。混合類型的畫筆，比如你在Painter 或 Paint Tool SAI 程序中找到的那些非常適合這個任務的畫筆，都是必須的。

**3** 最後我開始畫毛髮的質感，一根接著一根，用硬邊圓畫筆，大約四個像素的大小。注意，不是所有的毛髮都是同一種顏色，它們須遵循一個模式——並不是隨機放置的。重要的是保持光線和體積，為頭髮創建出一種韻律感。請確保它是自然流動的——盡可能保持鬍子的流動感。這時候，一個長滿毛髮的朋友可以幫助你！

## 問題

### 怎樣在我最喜歡的奇幻風景中描繪出熱熔岩岩石？

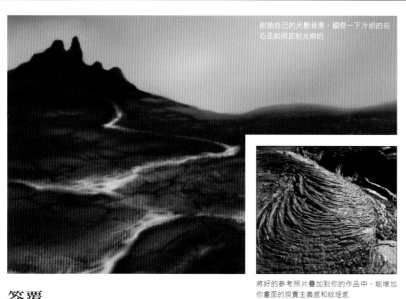

創造自己的光影背景，觀察一下冷卻的岩石是如何反射光線的

將好的參考照片疊加到你的作品中，能增加你畫面的現實主義感和紋理感

## 答覆

### 瑪儂（Manon）

使用參考資料。網上有上千張圖片可為你提供靈感。不要害怕依賴於現實，即時要畫出奇幻風景。它只會讓你的風景看起來更可信。

熱熔岩有橙色、紅色、亮粉色、深紫色和藍色，這些和冷卻的黑暗的岩石形成了對比。首先要根據參考資料畫出有熔岩的風景。在黑色和暗黑色中畫出來。畫筆的對比度要低，邊緣要粗糙一些，用它畫出橙色和粉色。岩石的岩漿越熱越多，它的顏色就會顯得越蒼白。所以在岩漿冷卻的時候，亮黃色就會淡化成橙色和粉色，流入到黑色的岩石中。

一旦我對基本的背景滿意了，我會找一些紋理參考資料。把這些參考資料放入畫中，並將圖層混合模式設置成疊加，減淡到大約50%。然後將這個圖層移到下面，在這個圖層上作畫，加上裂紋和角色形象，直到圖畫完成。

## 問題

### 怎樣才能創造出衣物或材料的磨損效果？

## 答覆

### 戴夫·歐燦（Dave Allsop）

首先看看畫中的實際材料，是像粗布衣這樣的粗糙紋理，還是像絲綢一樣纖細柔和，甚至是像獸皮或獸毛。

每種類型的布料撕裂和破碎的方式都不一樣。粗麻衣應該是拆散的，而絲綢則有點像薄紗。獸皮則皮毛消退，留下一個光禿禿的邊緣輪廓。布料的磨損總是先從邊緣開始：鎖線逐漸分開，留下一個不均勻的線頭。在布被勾破的地方，破得更嚴重，通常聚集成粗節和長鏈。

想要強調磨損的效果，有一個好辦法是加亮邊緣，給人一種衣服的染料變暗的感覺。

左圖中，衣服的邊緣看起來太過新鮮和清晰了。右圖中我將衣服的邊緣變少，弄髒，加上了一些散碎的線頭

## 問題

### 怎樣畫出青筋暴露而有力的手？

## 答覆

### 勞倫·K·加農（Lauren K Cannon）

要畫出有力的或青筋暴露的手挺難的，因為你要在表面之下描畫很多層的細節。但是關鍵的一點是：這些細節圖層是可以與手本身的構造相分離的——把基本的結構畫正確很重要。

當我要畫出強有力的而衰老的手時，我總會先畫出手的基本結構，然後再深入呈現筋和靜脈，以確保手看起來是一個整體。我已經配置好了顏色和光線。描繪肌腱或肌肉比描繪靜脈容易，因為你要做的就是加強手的自然形狀。指關節和手背上韌帶突出的位置是關鍵區域。對於靜脈而言，除了可參考照片中有力的雙手之外，還可以參考醫學解剖圖紙。這些畫中的肌肉、骨頭和靜脈細節很豐富，會讓我明白手上的靜脈是怎樣的。他們都是很好的資源。

畫出靜脈和經脈的關鍵點在於找到柔軟和堅硬邊緣的中間點。細節要清除，不要看起來像是充滿了混亂的斑點，但是也要給邊緣加上陰影，免得看起來太堅硬。經脈不需要像皮膚裡的血管那樣，換句話說，可以把它們融入到周圍的皮膚中，看起來更自然些。

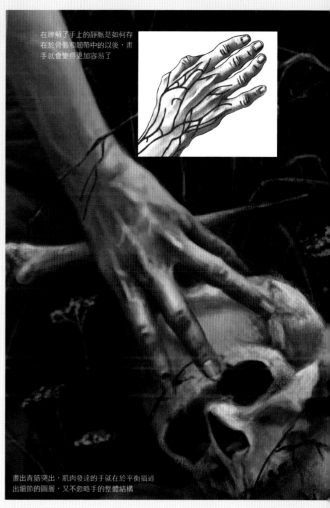

在瞭解了手上的靜脈是如何存在於骨骼和韌帶中的以後，畫手就會變得更加容易了

畫出青筋突出，肌肉發達的手就在於平衡描述出細節的圖層，又不忽略手的整體結構

# 藝術家問&答

## 問題
### 怎樣提昇我的奇幻生物設計？

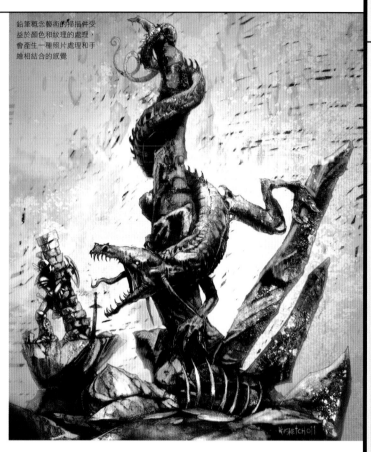

鉛筆概念藝術的掃描件受益於顏色和紋理的處理，會產生一種照片處理和手繪相結合的感覺

## 答覆
### 凱文·克羅斯利（Kev Grossley）

我創建了獨特的紋理——我通常會依賴於我龐大的照片庫來完成此事。在給一個生物設計上色時，從很多照片中收集來的紋理就可以用上了。這個概念作品描述的是無翼龍攻擊在懦弱的騎士。儘管已經畫得很詳細了，但是若給鉛筆畫上色了會比較好，特別是看起來很遲鈍的野獸。我需要快速搞定一些顏色，所以我選了五張照片，雲層、青苔覆蓋的岩石、弗吉尼亞的爬莖，燒烤平底鍋和一個骯髒的炊具（有時候讓鍋沸騰是有好處的）。

我在 Photoshop 中打開龍的畫，把照片中的元素黏貼到這個圖層之上的新圖層中。混合模式、色彩平衡、色相、比例和定位都做了調整，但是我很樂意給這條龍加上各種紋理。它創建了一種令人愉悅的、隨機的、不均勻的皮膚色調，我會再做更多的顏色調整，以及小小的著色。這個過程花的時間比較少，如果需要的話，創建顏色和紋理的想法可以再深入一些。

## 畫家秘訣
### 色彩範圍的好處

在選項選單中使用色彩範圍可以很好地隔離出圖像中的特定顏色區域，只需單擊圖像中的顏色即可，然後微調就可創造出獨特的紋理和疊加效果。

## 問題
### 我該如何描繪體積大氣照明或者說"陽光散射"？

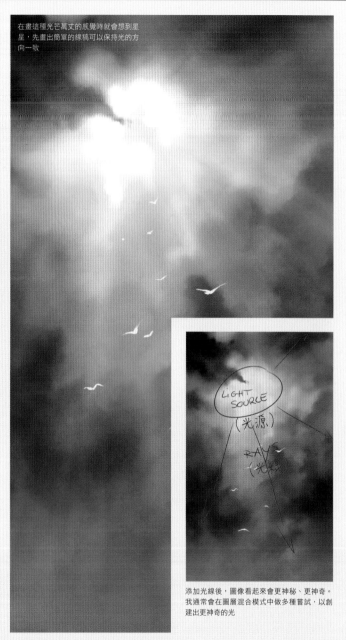

在畫這種光芒萬丈的感覺時就會想到星星。先畫出簡單的線稿可以保持光的方向一致

添加光線後，圖像看起來會更神秘、更神奇。我通常會在圖層混合模式中做多種嘗試，以創建出更神奇的光

## 答覆
### 梅勒妮·德隆（Mélanie Delow）

雲隙光，它們的專業名字，是給戶外場景增添氛圍的好辦法。這個技巧也可以用在室內設計上，只要你有足夠強烈的光源。

第一件事是決定光源。對於我來說，我選擇的是畫中左上角的位置。接下來，我用同樣的顏色作為基本光——一種非常淡的黃色——在另外一個圖層上，用基本的圓畫筆和輕柔的邊緣畫出幾個來自光源的垂直而巨大的直線。我擦掉一部分，用動態模糊模糊掉整個畫，因為射線看起來必須是柔軟且彌散的。

接下來，我把另外一個圖層設置為螢幕或顏色減淡模式，然後在上面畫出垂直的線條。這會給整個場景帶來一些令人愉悅的顏色變化。你可以進一步發展這個技巧，用其他的模式嘗試一下。有時你可以在作品中發現一些驚喜，特別是在嘗試各種光線的時候。

## 問題

## 我想要設計並畫出一個豐滿的奇幻生物——
## 我該從哪裡開始？

## 答覆

尼克‧哈里斯（Nick Harris）

幾乎任何生物在適當的環境中都可以增加體重，所以，為什麼不畫條龍呢？對於我來說，決定性格是關鍵。這是個古老的、殘忍恐怖的、豐滿的少年生物？或者是別的什麼？

不管什麼時候，基本的結構都要好好畫，儘管它會被額外的重量所拖累。比如，大腹便便的龍會因為它龐大的體積而彎腰或屈腿嗎？

我在速寫本上作畫，但是不管你用什麼，先要想出它的大體積。我畫的龍更像是漫畫生物，它如此豐滿，以至於看起來像是鼻涕蟲。在工作時保持頭腦的平衡很重要：儘管是膨脹的，但是仍然要看起來像條龍。龍爪鋒利且瘦骨嶙峋，但是透過它們可以反襯出龍的體重。翅膀的道理也是如此。要舉起如此重的體重是不可能的，但是側面證明瞭它是條龍。

我用的是自定義紋理畫筆，創建了幾個不同的形狀和大小。透過設置畫筆控制選項的大小，我可以用畫筆中風跟隨圓形的形式，並加強它。這樣作畫會有很多樂趣，不管用什麼軟體，我傾向於在多個圖層上建立微妙的色調深度。Sketch Book Pro 素描繪畫軟體現在支持多圖層混合模式，這個非常有用。只要你覺得有趣就行。

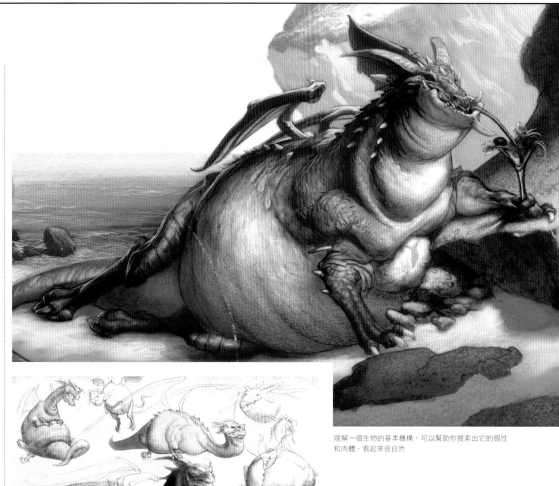

理解一個生物的基本機構，可以幫助你搜索出它的個性和肉體，看起來很自然

基礎打得有多好，作品就有多好。從塗鴉和素描開始，得到一些關於主題的靈感。此外，看看其他圖像也可以得到靈感，包括你喜歡的藝術家的作品

## 設計步驟：創建一個堆在地上的生物

**1** 如果你先畫出了結構，就比較容易填充元素了。在一個不會成為最終稿的圖像上初步加工基本框架，可以避免以後出現各種麻煩。儘管有點扭曲，但是這種粗糙的工作可幫助我構圖和分布四肢的位置。我會用一些構圖的均衡（對比）讓圖像看起來更有視覺效果。

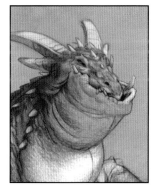

**2** 一旦我對整體的造型滿意了，我就會在表面加上額外的結塊和碰撞，以增加視覺效果。注意保留大的形狀的完整性，因為很容易因太過投入而迷失在細節中，以致損害到整個圖像。這是個陷阱，每次不得不重新恢復。

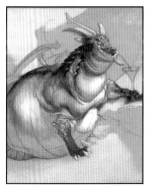

**3** 在 Sketch Book Pro 上作畫時，我會在圖層上放置幾個正片疊底混合模式的圖層，並設置為正常顏色，給我這個超重的龍建立色調和色彩。我也會用同樣的方式創建出皮膚圖案和不同類型的鱗片，在正片疊底混合模式的圖層中，畫上的額外線稿以優化特定區域。你的過程可以和我的不一樣。●

**國家圖書館出版品預行編目(CIP)資料**

奇幻角色創作 / 英國IMAGINEFX編著；李丹丹, 張鈺翻
譯. -- 初版. -- 新北市：新一代圖書, 2015.11
　　面；　公分

譯自：How to draw and paint fantasy icons
ISBN 978-986-6142-62-8(平裝附光碟片)

1.電腦繪圖 2.繪畫技法

956.2　　　　　　　　　　　　104018853

**FANTASY & SCI-FI DIGITAL ART ImagineFX**

全球數位繪畫名家技法叢書

**奇幻角色創作** HOW TO DRAW AND PAINT FANTASY ICONS

編　　著：英國 IMAGINEFX
譯　　者：李丹丹、張鈺
校　　審：鄒宛芸
發 行 人：顏士傑
編輯顧問：林行健
資深顧問：陳寬祐
資深顧問：朱炳樹
出 版 者：新一代圖書有限公司
　　　　　新北市中和區中正路908號B1
　　　　　電話：(02)2226-3121
　　　　　傳真：(02)2226-3123
經 銷 商：北星文化事業有限公司
　　　　　新北市永和區中正路456號B1
　　　　　電話：(02)2922-9000
　　　　　傳真：(02)2922-9041
印　　刷：五洲彩色製版印刷股份有限公司
郵政劃撥：50078231新一代圖書有限公司
定　　價：440元

Future produces carefully targeted magazines, websites and events for people with a passion. Our portfolio includes more than 180 magazines, websites and events and we export or license our publications to 90 countries around the world.

Future plc is a public company quoted on the London Stock Exchange (symbol: FUTR).
www.futureplc.com

CHIEF EXECUTIVE Mark Wood
NON-EXECUTIVE CHAIRMAN Peter Allen
GROUP FINANCE DIRECTOR Graham Harding
Tel +44 (0)20 7042 4000 (London)
+44 (0)1225 442244 (Bath)

MIX
Paper from responsible sources
FSC® C007184

We are committed to only using magazine paper which is derived from well managed, certified forestry and chlorine-free manufacture. Future Publishing and its paper suppliers have been independently certified in accordance with the rules of the FSC (Forest Stewardship Council).

**Want to work for Future?**
Visit www.futurenet.com/jobs